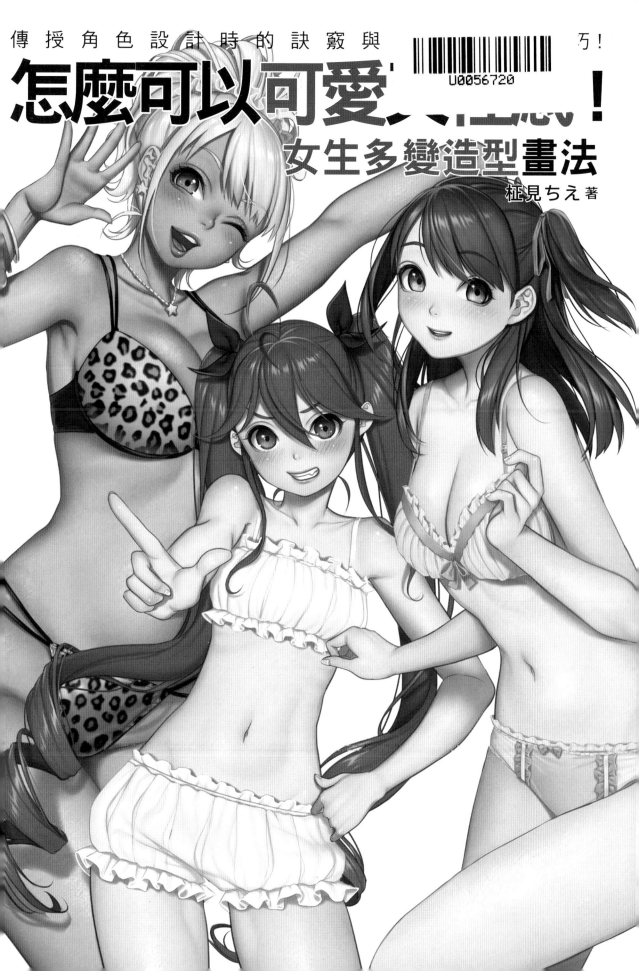

傳授角色設計時的訣竅與

怎麼可以可愛又性感！

女生多變造型畫法

柾見ちえ 著

U0056720

前　言

感謝各位選閱本書，在下名叫柾見ちえ。

透過工作與興趣等不同創作活動，打造出各式各樣角色的過程中，若能開始聽見這些角色的聲音，甚至不由自主地下筆描繪時，就會對完成的角色充滿情感，讓畫畫這件事變得非常愉快。然而，深入進行角色性格等細節設定雖然很快樂，但要將這些內容轉換為充滿說服力的視覺呈現，讓欣賞者也能夠理解卻有難度，讓我再次感受到「打造角色」是非常有深度的。

本書除了基本的身體構造描繪法外，還會介紹大小姐型、冷酷型等8種不同個性＋α表現的性格與類型，所讓人聯想到的視覺要素，以及呈現角色魅力之際，如何展現反差（非預期性）、跳脫既定框架等，打造更多元角色時的重點。

無論是剛要學畫的讀者、已經會畫畫的讀者，或是喜歡看畫的讀者，都希望各位能享受地閱讀此書。

雖然我自身仍有不足之處，但在承接插畫工作與學習的過程中，得到了滿滿的成果。因此也希望各位在享受創作的同時，本書能助上一臂之力。

同時，也期待今後能與各位創作的魅力角色們相會。

柾見ちえ

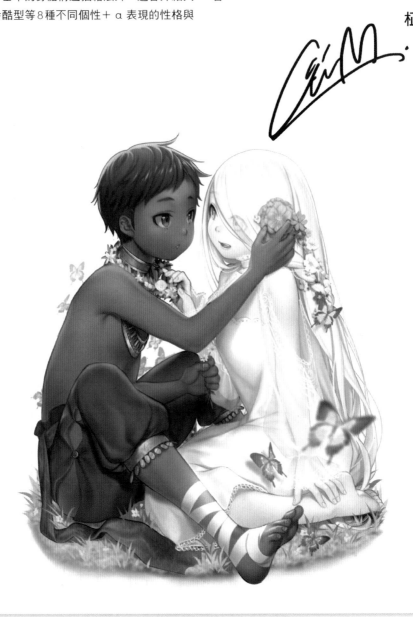

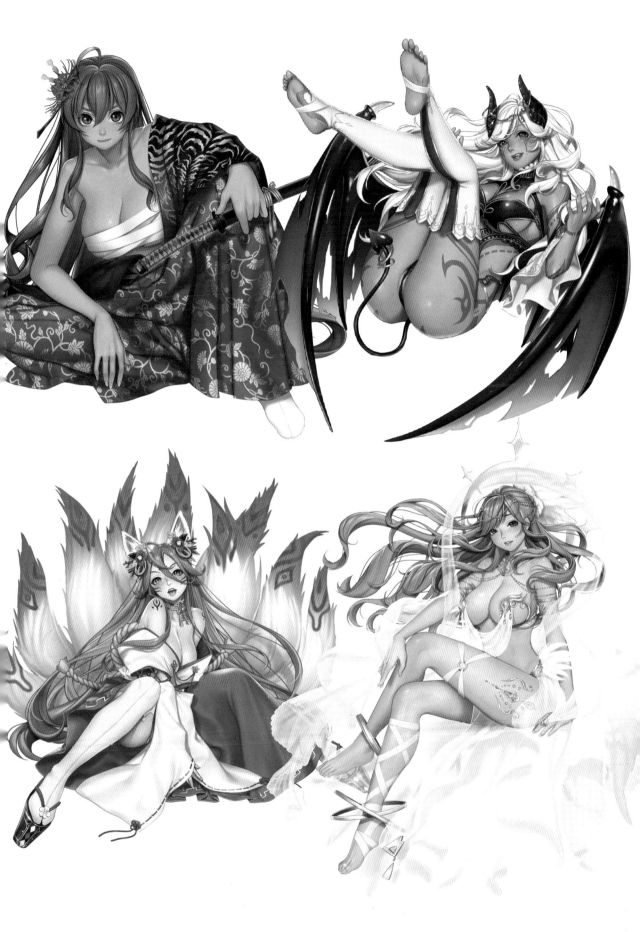

7

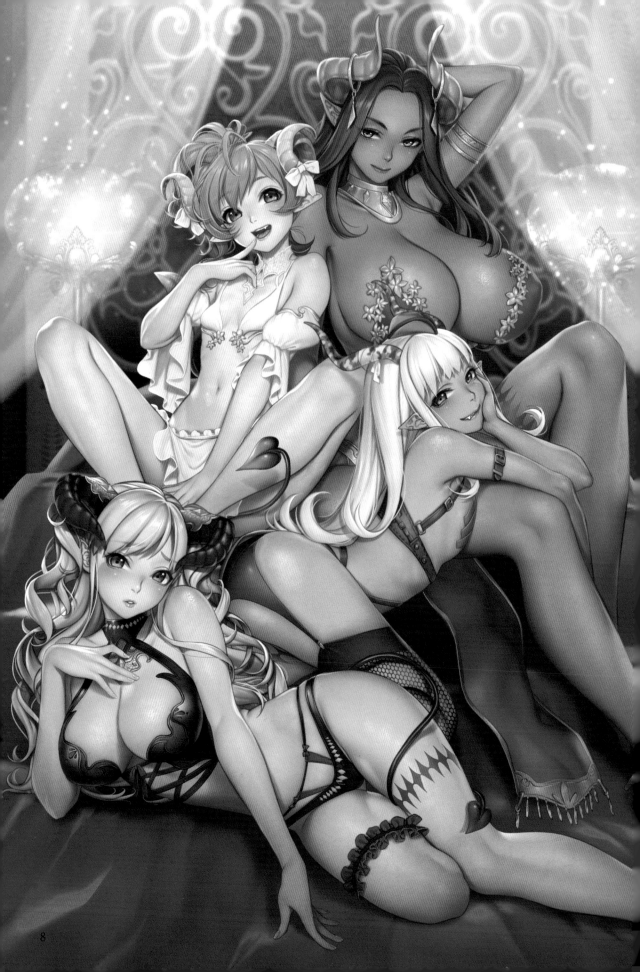

下述內容是由本書作者柾見ちえ，以魅魔（Succubus）為題材的插畫繪製步驟。無論是容貌或體型，將向各位介紹描繪充滿各種不同魅力的妖豔角色時，應注意的重點。

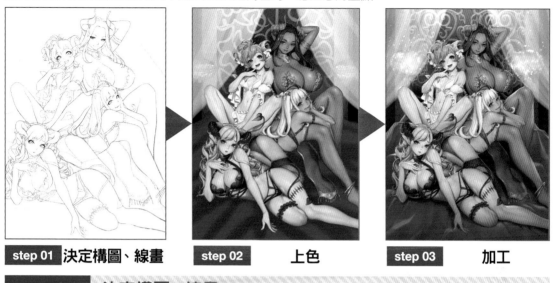

| step 01 決定構圖、線畫 | step 02 上色 | step 03 加工 |

step 01　決定構圖、線畫

▌01-1　大致決定構圖

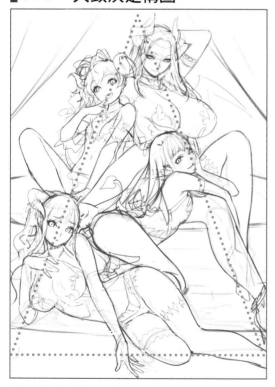

首先，要決定每個角色的形象及構圖。構圖則是將角色配置於金字塔形狀當中，形成三角構圖，如此一來能讓角色數量較多的插畫更有一致性及穩定性。為了避免每個角色的形象重複，由前往後的配置須依序為普通風格、軍事風格、羅莉塔風格、中東風格的姐姐角色。背景則是以充滿魅魔氣息的睡床為意象，搭配上左右對稱的薄絲綢掛帳。

▌01-2　描繪線畫

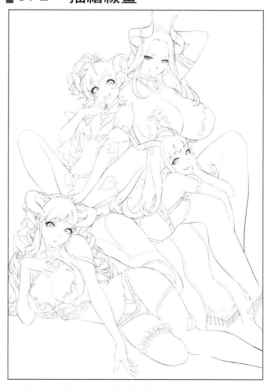

線畫是指用一鼓作氣的方式描繪長線，並思考如何上底色，將線條連接起來。要以塗色呈現的範圍在描繪時須減輕強度，避免過度強調線條的部分。若要將迷人且充滿成熟魅力的女性，以及幼兒身形且有著童顏的角色擺放在一起時，則須注意如何利用體型與臉蛋，劃分出各自的特徵。

02-1 決定顏色風格，進行配色

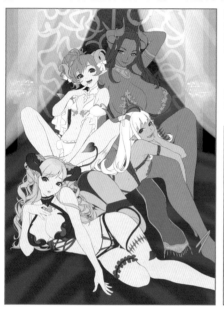

挑選出適合每一角色的顏色。組合色調時須思考整體協調性，避免所有角色都是使用同色系，或是相鄰的角色色調太過接近。各位亦可透過色調編輯功能，試著邊調整顏色，邊尋找適合該角色的顏色風格。若背景色是以紅色為基調，那麼飽和度須比角色低，避免太過搶眼。

將黑膚色的角色與白膚色的角色擺在一起，可達到更加提高彼此存在感的加成效果

裝飾物帶有魅魔的感覺，控制面積大小的同時，描繪出金屬部分，留下閃亮輝煌的印象

02-2 塗繪肌膚

將白肌膚的角色加點紅色，就能透過暗色營造出對比，變得更加生動。若是能加強視覺效果，亦可變更成現實中不會出現的陰影畫法。

將黑肌膚角色整個上色後，再針對乳房底部、鎖骨附近及腋下等細節處加入漸層濃淡，呈現出立體感。接著再於乳溝、腋下等線畫區域加入帶藍的陰影，為肌膚的淡黑色賦予深度。

02-3　塗繪頭髮

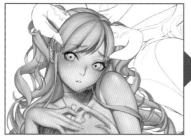 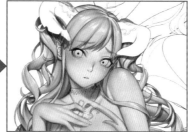

頭髮也和肌膚一樣，以相搭的顏色畫出陰影。於線條邊緣、髮旋、毛髮內側等會產生影子處加入陰影，呈現出深度。此外，於頭髮與肌膚的重疊處描繪陰影，將能呈現出立體感。

淺金色頭髮的陰影處顏色偏黃，因此須描繪飽和度較低的褐色

於頭髮再加入更深的陰影，使其變得更立體與生動，畫出亮部，展現亮澤

step 03　加工

03-1　描繪角、眼睛、衣服

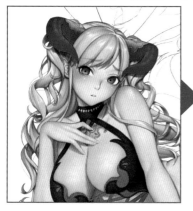 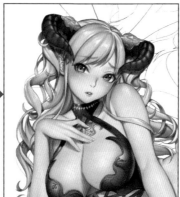

依照眼睛、衣服、裝飾品等，每個部分的質感，加入陰影或亮部。布料服裝的亮部不可太過強烈，透過質地展現質感。有光澤的服裝則可利用亮部呈現亮澤，藉此表現出滑順感。

03-2　於整體置入環境光

若想讓插畫看起來更顯眼，可加入光暈效果，讓整個畫面發亮。各位可在衣服邊緣上使用較亮的顏色，去除線書，呈現厚度，接著再放入反射光。針對想讓色調更暗的部分以及更深的部分，則是分別以加乘及重疊的方式上黑色。這裡還以燈光照亮角色做為環境光，加入重疊或濾色效果，使整體更為融合。

何謂光暈效果

以複製圖層，調整色階的方式使顏色變暗，並搭配模糊濾鏡，結合濾色效果，使畫面發亮的手法

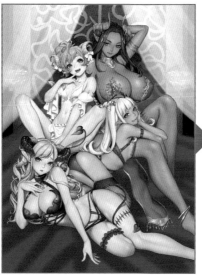

CONTENTS

關於女性的身體構造

為了讓女性角色能帶有可愛、性感等各種不同的魅力，首先必須瞭解身體各部位的構造，透過形狀差異，為角色呈現出來的印象注入變化。

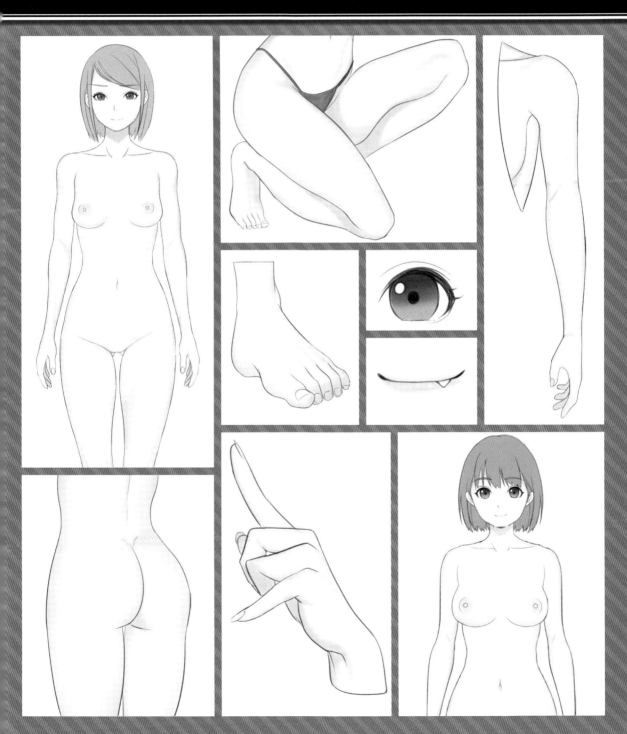

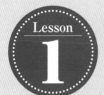
臉的協調性與各部位的變化

臉的長相會深深影響角色給人的印象。這裡要向各位解說構成臉的部位分別會帶給人怎樣的印象，同時介紹描繪各類型的臉時，可有的變化。

臉的構造

臉部造型基本上由輪廓、眉毛、眼睛、鼻子、嘴巴、頭髮6個部分所組成，年齡及給人的氛圍取決於輪廓與頭髮，性格及情感呈現則取決於眉毛、眼睛與嘴巴。

❶ 輪廓
輪廓能夠為臉型賦予印象，只要改變長度、寬度或下巴形狀，就會使容貌相異。

❷ 眉毛
在情感表現上，眉毛可說扮演著相當重要的功能。根據角度不同，表情的氛圍也會改變。

❸ 眼睛
眼睛能夠決定角色所散發的印象。無論是垂眼或吊眼，開眼的方式及眼尾形狀都會為印象注入變化。

❹ 鼻子
鼻子高低與鼻樑是否夠挺也會改變臉部給人的印象。女性角色基本上會以簡單線條及陰影來呈現。

❺ 嘴巴
與眼睛和眉毛同為呈現情感的重要部位，張嘴的幅度與嘴角高低同樣能大大改變表情。

❻ 頭髮
透過顏色、長度、綁法等，來呈現角色的年齡或性格。（頭髮會於第2章做解說）

輪廓類型

不同的輪廓能為角色的年齡與散發的氛圍賦予特色。這裡會針對基本的蛋型、寬型、長型、圓型臉做解說。

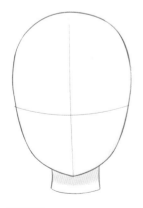

蛋型臉
無論年齡大小，蛋型是最常使用到的標準臉型，會讓人聯想到女性的柔和表現。

寬型臉
寬型臉的倒三角形下巴相當生動，給人的印象充滿喜感，適合帶有活力的角色。

長型臉
下巴帶尖的俐落臉型，會給人既冷酷又成熟的印象。

圓型臉
整體輪廓為圓形的臉蛋，若讓橢圓接近圓形，則能讓角色帶有年幼的感覺。

臉上各部位的變化

在描繪各種容貌時，每個部位的形狀會是左右印象非常重要的環節。這裡會以代表性的範例，解說不同形狀分別帶給人的感覺。

眉毛 粗細、長短、角度等各種要素，都使眉毛成為決定表情印象的重要部位。

標準眉	平行眉	上翹眉	下垂眉

呈弓狀的標準眉形。須描繪出緩和的曲線，並朝外側稍微下垂。

相較於眼睛，平行眉為一條橫直線的眉形。較難讀取角色的情緒，帶有神秘氣息。

眉尾上翹的眉形。會出現在生氣的表情、充滿鬥志的表情、傲慢的表情等，讓人感覺相當氣盛。

眉尾下垂的眉形。看起來較為被動、嬌弱，因此常用於較成熟型角色。

眼睛 眼睛是臉上面積最大的部位，瞳孔的顏色與形狀選擇相當多元。

標準型	吊眼	垂眼	童眼

杏仁形狀的標準眼，上眼瞼呈半圓形，眼尾正好落在眼睛高度的一半。

吊眼會散發出較成熟的感覺。眼睛形狀細長，眼尾大約會在接近眼瞼頂點處上翹。

眼尾迷濛，令人覺得性感的垂眼。眼睛下垂，使眼睛形狀呈橢圓形的話，就能營造出甜美氣息。

大大睜開的圓眼睛。省略下眼瞼，將眼睛畫成圓形的話，就會是充滿童感的可愛眼睛。

鼻子 女性角色的鼻子多半都會加入較強的變形元素，並利用鼻孔及陰影呈現立體感。

標準型	小鼻	高挺鼻	低塌鼻

標準的鼻形不會畫出鼻樑，同時只畫出鼻孔上半部。加入陰影時，則會描繪於鼻孔下方，並以形狀呈現。

只描繪出單側鼻孔與鼻頭的鼻子。由於鼻頭偏圓且較低，因此會用在較為年幼、少女的臉蛋中。

清楚畫出鼻樑線條與陰影線條的鼻子。畫線後的鼻樑會變得非常明顯，賦予人強烈的成熟女性印象。

鼻孔線條小，且鼻頭帶有漸層狀陰影的鼻子。頂端處放入亮部，藉此描繪出稍微隆起的鼻尖。

嘴巴 為表情注入明顯的變化，也會影響到角色的個性與散發的感覺。

微笑	抿嘴	厚唇	虎牙

彎成弓形的微笑嘴巴。由於不含較具特徵性的表現，因此是能廣泛使用於各年齡層的形狀。

嘴角稍微向下，給人些許嚴肅感的嘴巴。適合遵守紀律的角色或沉默寡言的角色。

充滿肉感帶光澤的嘴唇。適合身體豐腴等較性感的角色。

可以瞄見三角形虎牙的嘴巴。給人會惡作劇的感覺，因此適合年幼角色或想展現充滿孩子氣息的時候。

Lesson 2 身體的胖瘦

描繪女性的同時，身體線條、脂肪與肌肉附著的方式都會成為相當關鍵的要素。接下來將為各位解說，在哪個部分加入陰影，就能看起來更豐腴，怎麼做又能看起來更纖細。

各種體型的差異

日本人體型可分為常見的標準型、模特兒體型的魅力型、胖瘦得宜的豐腴型、纖細的苗條型。接下來要透過不同的身形與脂肪附著方式，描繪出4種不同體型。

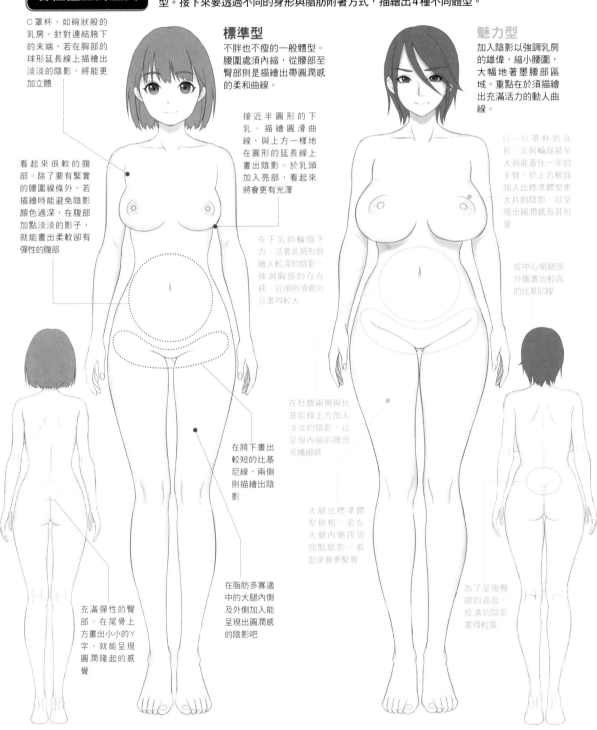

C罩杯、如碗狀般的乳房。針對連結腋下的末端，若在胸部的球形延長線上描繪出淡淡的陰影，將能更加立體

看起來很軟的腹部。除了要有緊實的腰圍線條外，若描繪時能避免陰影顏色過深，在腹部加點淡淡的影子，就能畫出柔軟卻有彈性的腹部

標準型
不胖也不瘦的一般體型。腰圍處須內縮，從腰部至臀部則是描繪出帶圓潤感的柔和曲線。

接近半圓形的下乳。描繪圓滑曲線，與上方一樣地在圓形的延長線上畫出陰影。於乳頭加入亮部，看起來將會更有光澤

在下乳的輪廓下方、沿著乳房形狀繪入較深的陰影，強調胸部的存在感。乳頭則須朝外且畫得較大

魅力型
加入陰影以強調乳房的雄偉，縮小腰圍，大幅地著墨腰部區域。重點在於須描繪出充滿活力的動人曲線。

G～H罩杯的乳房。乳房輪廓甚至大到能蓋住一半的手臂。於上方根部加入比標準體型更大片的陰影，以呈現出圓潤感及其份量

從中心朝腿部外側畫出較高的比基尼線

在肚臍兩側與比基尼線上方加入淡淡的陰影，以呈現內縮的腰部及纖細感

大腿比標準體型稍粗，若在大腿內側四周加點陰影，看起來會更緊實

在胯下畫出較短的比基尼線，兩側則描繪出陰影

在脂肪多寡適中的大腿內側及外側加入能呈現出圓潤感的陰影吧

充滿彈性的臀部。在尾骨上方畫出小小的Y字，就能呈現圓潤隆起的感覺

為了呈現臀部的高度，股溝的陰影畫得較廣

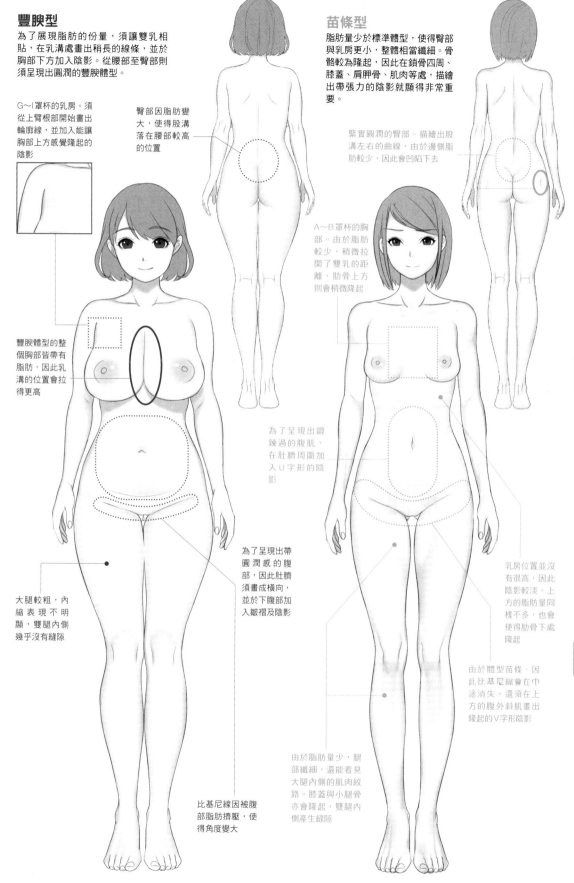

豐腴型

為了展現脂肪的份量，須讓雙乳相貼，在乳溝處畫出稍長的線條，並於胸部下方加入陰影。從腰部至臀部則須呈現出圓潤的豐腴體型。

G～I罩杯的乳房。須從上臂根部開始畫出輪廓線，並加入能讓胸部上方感覺隆起的陰影

臀部因脂肪變大，使得股溝落在腰部較高的位置

豐腴體型的整個胸部皆帶有脂肪，因此乳溝的位置會拉得更高

大腿較粗，內縮表現不明顯，雙腿內側幾乎沒有縫隙

為了呈現出帶圓潤感的腹部，因此肚臍須畫成橫向，並於下腹部加入皺褶及陰影

比基尼線因被腹部脂肪擠壓，使得角度變大

苗條型

脂肪量少於標準體型，使得臀部與乳房更小，整體相當纖細。骨骼較為隆起，因此在鎖骨四周、膝蓋、肩胛骨、肌肉等處，描繪出帶張力的陰影就顯得非常重要。

緊實圓潤的臀部。描繪出股溝左右的曲線，由於邊側脂肪較少，因此會凹陷下去

A～B罩杯的胸部，由於脂肪較少，稍微拉開了雙乳的距離。肋骨上方則會稍微隆起

為了呈現出鍛鍊過的腹肌，在肚臍周圍加入U字形的陰影

乳房位置並沒有很高，因此陰影較淡。上方的脂肪量同樣不多，也會使得肋骨下處隆起

由於體型苗條，因此比基尼線會在中途消失。還須在上方的腹外斜肌畫出隆起的V字形陰影

由於脂肪量少，腿部纖細，還能看見大腿內側的肌肉紋路。膝蓋與小腿骨亦會隆起，雙腿內側產生縫隙

第1章　關於女性的身體構造

第2章　各類型女性角色的繪法

第3章　陰影與著色的呈現

17

上半身的協調性

上半身會受肩膀、胸部、腰部內縮處、手臂與手部動作的影響,改變給人的印象。讓我們掌握各部位的大小、胖瘦、協調性,畫出充滿魅力的上半身吧。

上半身的構造

描繪上半身時,須掌握胸部大小、形狀,以及軀體的胖瘦及動作等重點,放入作品做呈現。

正面
依照肩膀、腰部、胸部、腰部內縮處的順序描繪,將更容易掌握形狀。

與肋骨上方重疊的鎖骨,會連接至肩膀根部

頸部的線條則會從脖子的輪廓延伸至鎖骨,連接起胸鎖乳突肌

人稱副乳,位於腋下處的塌垂皮膚。描繪時稍微帶點曲線,將能使輪廓更顯柔和

體型愈苗條,肋骨就會愈加隆起

從斜側方描繪乳房時,可先以乳頭位置決定角度,將會更容易呈現

上半身的胖瘦狀態也會使乳房的形狀及大小有所變化

斜側方
從斜側方角度描繪時,須留意肩寬的變化,並以鎖骨為基準,調整肩膀寬幅。

從橫向觀察,可以看見形狀如一顆斜米粒的肋骨。肋骨結束於胸部稍微下方的位置,接著就會是腰部內縮的腰身處

乳房會從肋骨上方垂落呈水滴狀,中途會隆起成碗狀。乳頭則是會落在胸部球形稍微偏上的位置

側面
上半身的側面會由背肌曲線、肋骨厚度及突起的胸部所構成。背骨則須依照頸椎、胸椎、腰椎各自不同的方向,描繪出曲線。

頸椎

胸椎

腰椎

乳房大小的差異

乳房的大小會讓上半身呈現出完全不同的胖瘦感。同時也會影響體格，因此在呈現時，須掌握軀幹周邊的協調性。

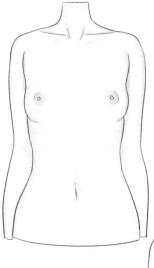

A～B罩杯（推測）

胸部脂肪較少，左右距離較遠的乳房形狀。乳房線條只須從外側畫出像弓的曲線即可。為了與乳房大小成比例，身形會偏瘦，因此可見鎖骨下方的胸骨及胸部下方的肋骨隆起。

C～D罩杯（推測）

就像是在胸部正中央畫球一樣，從下乳至腋下處描繪出輪廓，並加入陰影，使其變得更立體。胸骨及肋骨則是稍稍著墨，使其帶點脂肪。

E～G罩杯（推測）

加大下乳，乳頭稍微朝上。拉開雙乳的寬度，就能形成乳溝。

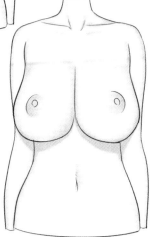

H～I罩杯（推測）

乳頭朝外，以強調隆起的乳房。只要想像成朝下的「3」，將更容易描繪。

乳房形狀的差異

除了乳房的大小外，形狀上的個人差異也是重點之一。半球型、釣鐘型等充滿特色的胸型則會有不同的乳頭畫法，透過視覺展現其性格。

碗型

於肋骨上方描繪斜斜的輪廓，並在中途畫出形狀隆起的乳房。肋骨的形狀則是會被胸部的碗型覆蓋。

半球型

從胸部根部開始隆起成半球狀的乳房。只要將輪廓畫成球狀，就會是充滿彈性的乳房。

釣鐘型

從胸部根部到乳頭的線條呈朝下曲線的乳房。乳頭朝上且位置稍高，下乳則是以豐腴且圓潤的曲線描繪而成。

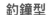

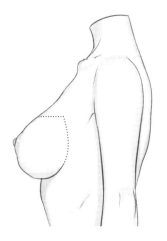

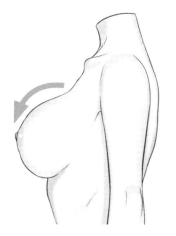

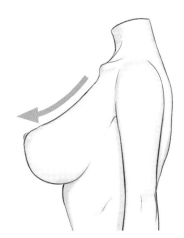

軀幹構造

軀幹是容易展現出身形胖瘦的部位，因此描繪時須掌握腹部容易長肉的位置、會浮出肌肉的重點處，以及彎曲身體時，又會形成怎樣的皺褶或陰影。

苗條型
利用陰影呈現出腹直肌與腹外斜肌的肌肉，就能賦予軀幹帶肌肉的感覺。

肋骨處的肌肉
腹直肌
腹外斜肌

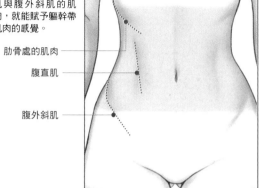

標準型
在胸部下方、輪廓線附近及肚臍凹處加入淡淡的陰影，就能呈現出柔軟的肉感。

豐腴型
橫向描繪出肚臍。下腹部則是加入橫向的陰影，呈現出腹肉隆起的感覺。

幼女體型
掌握三角形的形狀，在平坦的身體上畫出小小的腰身。同時以肚臍為中心，畫入淡淡的縱向陰影吧。

軀幹動作

扭轉狀態
讓臀大肌朝向正面，描繪出肋骨與腹直肌的線條及陰影後，就能展現出身軀扭轉的樣子。

肋骨
腹外斜肌
腹直肌
臀大肌

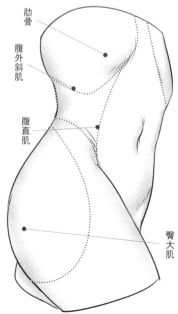

彎曲狀態
若肋骨與肚臍位置的腹肉凹折，就會浮現出腹直肌的分隔處。沿著肌肉畫出陰影，便能展現肉感。

腹直肌的分隔處

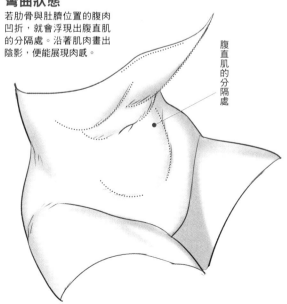

手臂構造

掌握關節動作，描繪出手臂輪廓。依照彎曲及伸直等動作，加入隆起的肌肉與陰影。

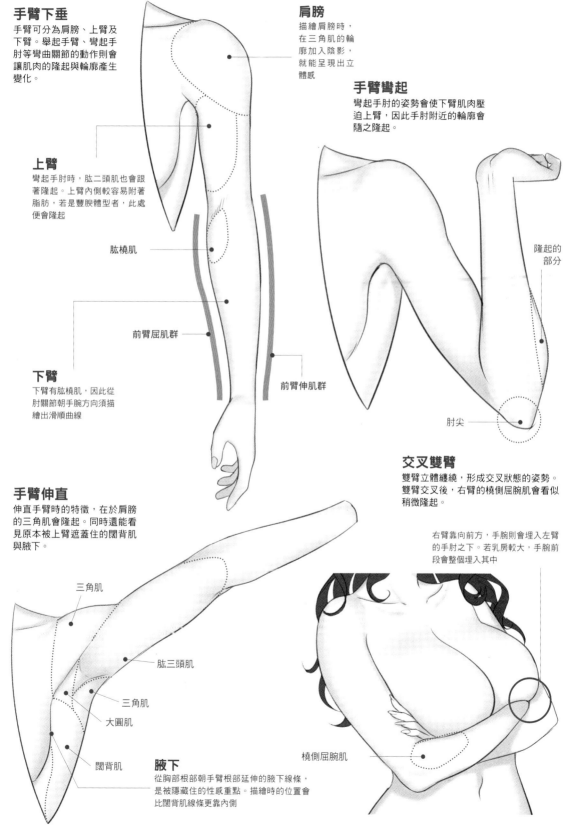

手臂下垂

手臂可分為肩膀、上臂及下臂。舉起手臂、彎起手肘等彎曲關節的動作則會讓肌肉的隆起與輪廓產生變化。

肩膀

描繪肩膀時，在三角肌的輪廓加入陰影，就能呈現出立體感

手臂彎起

彎起手肘的姿勢會使下臂肌肉壓迫上臂，因此手肘附近的輪廓會隨之隆起。

上臂

彎起手肘時，肱二頭肌也會跟著隆起。上臂內側較容易附著脂肪，若是豐腴體型者，此處便會隆起

肱橈肌

前臂屈肌群

下臂

下臂有肱橈肌，因此從肘關節朝向手腕方向須描繪出滑順曲線

前臂伸肌群

隆起的部分

肘尖

交叉雙臂

雙臂立體纏繞，形成交叉狀態的姿勢。雙臂交叉後，右臂的橈側屈腕肌會看似稍微隆起。

右臂靠向前方，手腕則會埋入左臂的手肘之下。若乳房較大，手腕前段會整個埋入其中

手臂伸直

伸直手臂時的特徵，在於肩膀的三角肌會隆起。同時還能看見原本被上臂遮蓋住的闊背肌與腋下。

三角肌

肱三頭肌

三角肌

大圓肌

闊背肌

腋下

從胸部根部朝手臂根部延伸的腋下線條，是被隱藏住的性感重點。描繪時的位置會比闊背肌線條更靠內側

橈側屈腕肌

手部構造

手部會因手指形狀、陰影呈現方式，賦予人各種不同的印象，是僅次於臉部，擁有豐富表情的部位。就讓我們描繪出纖細、柔美的輪廓，展現女性風情吧。

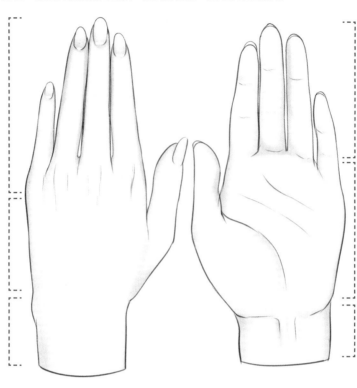

手指（正面）
為了呈現出光滑感，只須於第二關節處加入淡淡陰影，並省略第一關節。

手背
減少手背的描繪，在拇指與小指根部加入陰影，就能讓手部有隆起的感覺。

手腕（正面）
手腕大約是從食指一半的位置到小指左右的粗度，還要在小指側畫出外凸的尺骨。

手指（背面）
為了呈現出光滑感，雖然省略了手指表面的描繪，但針對手指背面，則須在每個關節處畫出分界線，以呈現關節部位。

手掌
拇指根部的肉會隆起，因此清楚地畫出彎曲線條，加入陰影後，就能展現出手的厚度。

手腕（背面）
若能畫出與手指動作相關的掌長肌，將更增添真實感。（也有人沒有掌長肌）

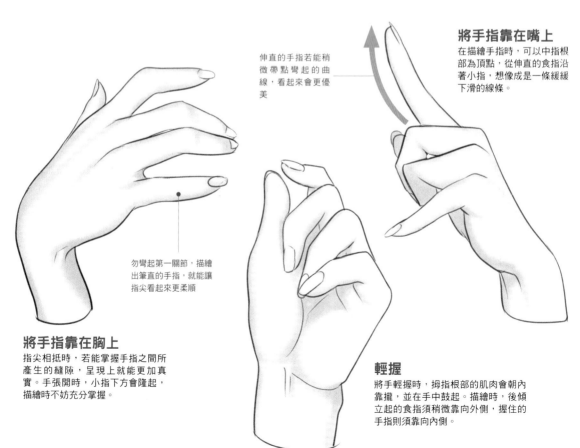

伸直的手指若能稍微帶點彎起的曲線，看起來會更優美

將手指靠在嘴上
在描繪手指時，可以中指根部為頂點，從伸直的食指沿著小指，想像成是一條緩緩下滑的線條。

勿彎起第一關節，描繪出筆直的手指，就能讓指尖看起來更柔順

將手指靠在胸上
指尖相抵時，若能掌握手指之間所產生的縫隙，呈現上就能更加真實。手張開時，小指下方會隆起，描繪時不妨充分掌握。

輕握
將手輕握時，拇指根部的肌肉會朝內靠攏，並在手中鼓起。描繪時，後傾立起的食指須稍微靠向外側，握住的手指則須靠向內側。

下半身的協調性

Lesson 4

負責支撐角色身體的下半身與脂肪及肌肉存在著複雜的關係。這裡要以腰部周圍、臀部、腿部為中心，跟各位介紹不同的構造與姿勢，會產生怎樣的形體變化。

下半身的構造

下半身是由下腹部、臀部、大腿、小腿、腳踝等各個部位縱向連結而成。就讓我們一同掌握每個部位的位置與構造吧。

腰部（正面）
描繪腰部周圍時，鼠蹊處的寬幅會最大。此外，肚臍到胯下的長度，建議可設定為鼠蹊處至膝蓋下方一半的長度。

大腿（正面）
描繪大腿時，外側須彎曲，且內側隆起，以呈現出肉感。

小腿
小腿肚隆起的部分是名為腓腸肌的肌肉，分別存在於外側與內側2處。從正面觀察時，須掌握到外側肌肉所佔的面積較大。

腳（正面）
腳踝是腿部最細之處。內側與外側的骨頭隆起處分別名為內踝與外踝，內踝的位置會比外踝高。

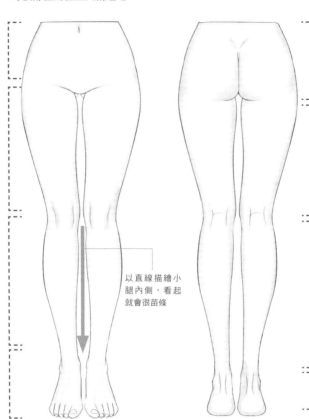

以直線描繪小腿內側，看起就會很苗條

臀部
臀部頂端處名為腸骨稜，屬於骨盆的邊緣。與臀大肌的肌肉相結合後，就會形成凹陷。

大腿（背面）
由於臀部下方脂肪較多，因此要描繪出比線條更大片的淡淡陰影，以展現肉感。

小腿肚
背面的腓腸肌是以中心分成內外各半的比例所構成。描繪輪廓時，建議可讓外側稍微隆起。

腳（背面）
為了讓腳踝看起來更為緊實，須畫出阿基里斯腱，並於外側加入陰影。

腰部周圍的構造

腰部周圍是以骨盆為起點，並由腰圍、大腿、臀部交疊而成。各位務必觀察此範圍的脂肪與皺褶變化，才能確認怎樣的腰部周圍構造是合理的。

正面
腰部周圍會以本疊板的形狀為中心，並與大腿根部、腹肌等部分相連。

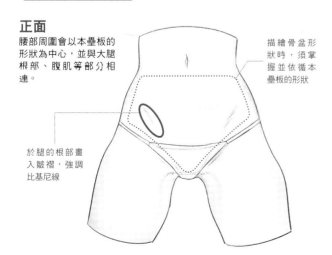

描繪骨盆形狀時，須掌握並依循本疊板的形狀

於腿的根部畫入皺褶，強調比基尼線

胯下
大腿張開的狀態。胯下的部分區域會往前突出，臀部下方伸直後，凹陷處就會消失。

張腿時，會浮出名為股薄肌的肌肉，並在大腿內側形成凹陷

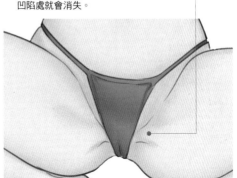

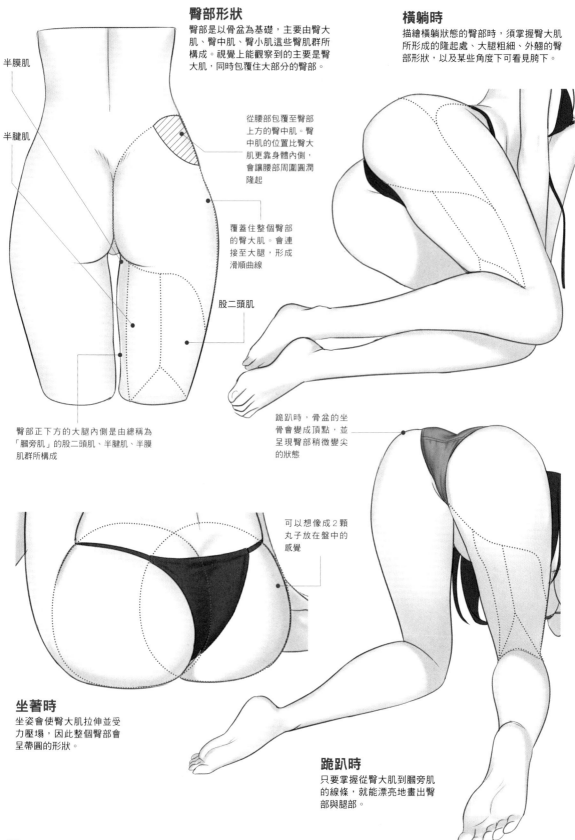

臀部構造

臀部的形狀是由骨盆、臀肌群、脂肪打造而成,並隨著扭轉、按壓等動作產生變化。就讓我們搭配各種姿勢,描繪出充滿存在感的臀部吧。

臀部形狀

臀部是以骨盆為基礎,主要由臀大肌、臀中肌、臀小肌這些臀肌群所構成。視覺上能觀察到的主要是臀大肌,同時包覆住大部分的臀部。

半膜肌

半腱肌

從腰部包覆至臀部上方的臀中肌。臀中肌的位置比臀大肌更靠身體內側,會讓腰部周圍圓圓潤隆起

覆蓋住整個臀部的臀大肌。會連接至大腿,形成滑順曲線

股二頭肌

臀部正下方的大腿內側是由總稱為「膕旁肌」的股二頭肌、半腱肌、半膜肌群所構成

橫躺時

描繪橫躺狀態的臀部時,須掌握臀大肌所形成的隆起處、大腿粗細、外翹的臀部形狀,以及某些角度下可看見胯下。

跪趴時,骨盆的坐骨會變成頂點,並呈現臀部稍微變尖的狀態

可以想像成2顆丸子放在盤中的感覺

坐著時

坐姿會使臀大肌拉伸並受力壓塌,因此整個臀部會呈帶圓的形狀。

跪趴時

只要掌握從臀大肌到膕旁肌的線條,就能漂亮地畫出臀部與腿部。

臀部的胖瘦

臀部的胖瘦會使構成臀部的線條形狀有所變化。接著要介紹緊繃的肌肉型臀部、豐腴型充滿肉感的臀部等，各種臀部的特徵。

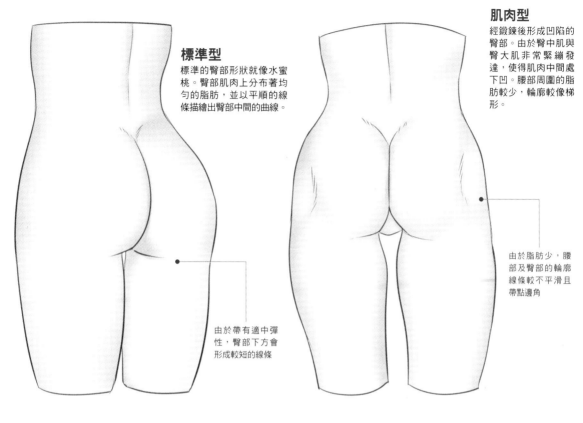

標準型

標準的臀部形狀就像水蜜桃。臀部肌肉上分布著均勻的脂肪，並以平順的線條描繪出臀部中間的曲線。

由於帶有適中彈性，臀部下方會形成較短的線條

肌肉型

經鍛鍊後形成凹陷的臀部。由於臀中肌與臀大肌非常緊繃發達，使得肌肉中間處下凹。腰部周圍的脂肪較少，輪廓較像梯形。

由於脂肪少，腰部及臀部的輪廓線條較不平滑且帶點邊角

苗條型

緊實上提的小臀部。由於脂肪少，腰部周圍也會下凹。臀部本身容易帶有脂肪，因此即便是苗條型的身材，也要畫出帶有凹凸感的輪廓。

由於脂肪少，臀部就會形成凹陷。此外，從腰部至胯下的距離較短，因此胯下位置看起來就會變高，腿部則感覺更長

從股溝處至臀部下方的線條，會像是日文「し」字一樣地塌陷。整個下半身相當豐滿，且看不太到雙腿間的縫隙也是豐腴體型的特徵

豐腴型

從下腹部至臀大肌帶有滿滿脂肪的豐腴體型。由於覆蓋臀大肌的脂肪增加，會使腰部至大腿間的臀部距離拉長，因此要以較少凹凸變化的線條描繪輪廓。

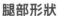 腿部是會隨著不同的方向、角度、彎折方式，使形狀有所變化的部位。接著會分別解說大腿、膝蓋、小腿肚與腳踝等各部位的重點。

腿部形狀

腿部是由大腿的股四頭肌、縫匠肌以及小腿肚的腓腸肌等肌肉所組成。

從大腿至膝蓋，擔負起主要部位的股四頭肌，是指大腿中間隆起的部分

從腿的根部至膝蓋內側沿伸著如帶狀般的縫匠肌

膝蓋突出處能看出支撐著膝蓋的膝蓋骨形狀

斜後方

斜後方的視角。可清楚看見肌肉與脂肪的凹凸表現。

膝蓋後方有著名為「膝窩」的凹處。膝蓋彎起時會下凹、伸直時則會隆起

腳部

腳部是由腳踝、腳踝骨、腳跟、腳趾所組成。腳拇指只形成至第二關節，與其他腳趾相比稍微朝上。

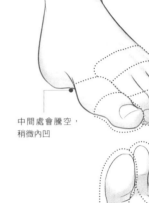

中間處會騰空，稍微內凹

腳底

腳底是透過拇指、第二關節處、腳跟以及與腳跟相連的外側來支撐體重，其他四趾則負責取得平衡。

蹲下時

 蹲下時小腿肚呈緊繃狀態，大腿內側的膕旁肌則會壓迫到小腿肚的形狀。

膕旁肌

會呈現大腿覆蓋於小腿肚之上的形狀

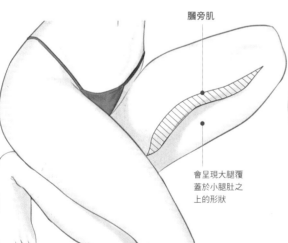

翹腳時

腿部正面處的輪廓會呈直線，後方的肌肉與脂肪則會呈塌陷狀。

左右大腿緊貼，幾乎看不見胯下

出現在動漫或遊戲中的主要女性角色，其實有著某種程度的規律性。本章節將針對 8 種主要不同性格（類型）的角色特徵與呈現做解說。

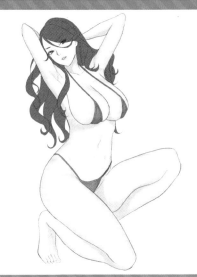

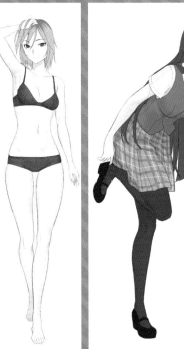

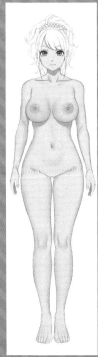

思考該如何打造出充滿魅力的角色！

打造角色的手段中，包含了思考設定條件、用直覺描繪等，有非常多樣的呈現方法。這裡將介紹該如何打造擁有魅力特徵的角色與其思考方法。

▶ 打造角色個性的各種要素為何？

角色的外型反映出時代、職業、年齡、興趣等各種要素。其中，性格更會影響到容貌、動作、服裝等許多外顯要素。本章將介紹以性格（類型）為基礎的角色打造法。

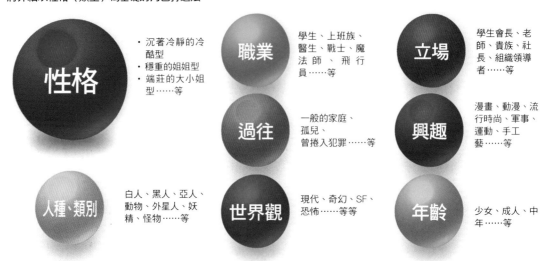

- 性格
 - 沉著冷靜的冷酷型
 - 穩重的姐姐型
 - 端莊的大小姐型……等
- 職業：學生、上班族、醫生、戰士、魔法師、飛行員……等
- 立場：學生會長、老師、貴族、社長、組織領導者……等
- 過往：一般的家庭、孤兒、曾捲入犯罪……等
- 興趣：漫畫、動漫、流行時尚、軍事、運動、手工藝……等
- 人種、類別：白人、黑人、亞人、動物、外星人、妖精、怪物……等
- 世界觀：現代、奇幻、SF、恐怖……等等
- 年齡：少女、成人、中年……等

※其實照理說也要放入「性別」項目，但本書的主題是以女性角色為主，因此予以省略。

▶ 試著以性格（類型）為基礎，打造角色吧

首先，思考角色的性格（類型）為何，並根據性格，列舉出角色的內在印象。利用列舉出的印象，描繪外觀與動作，便能營造出角色的個性。若有多個主要角色登場時，須注意不可讓角色們的性格重疊。

思考想描繪的角色性格 （類型）

思考性格（類型）時，有幾種呈現方法。包含朝著「是內向？還是善於社交？」等自我詢問的方式來探索，以及「由於是負責引導主角的存在，因此個性開朗」等，依照故事中扮演的角色決定性格，若是奇幻作品，那麼就可以根據從職業聯想到的印象，做出「既然是魔法師，當然充滿神秘感」的判斷……等方法。除此之外，亦可參考既有作品中自己喜愛的角色，來決定角色性格。

根據性格 （類型）， 列舉出角色的內在印象

決定性格後，就要列舉出幾個從性格聯想到的印象，並從中選擇符合視覺印象的項目。舉例來說，大小姐型的視覺印象是純真、對誰都溫柔。冷酷型是冷靜、生起氣來很恐怖。活潑型則是充滿活力、表裡一致等，將想到的內容寫下來做為印象形容詞。

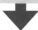

將印象形容詞轉為視覺呈現

列舉出印象形容詞後，便可將其實際畫出，做視覺呈現。重點是在表情與動作中加入特徵，讓人能夠輕易地掌握列舉出來的印象。若想要看起來很溫柔，就要讓眉尾下垂；若是感覺相當冷淡，就必須搭配纖細體格；若情感相當豐富，就要加入激烈的四肢動作等，描繪出能充分展現性格的外觀與動作，加深角色的個性表現。

▶ 實踐範例❶
透過角色形象描繪臉部與身體

一開始要先根據印象形容詞，畫出全身圖。這裡主要是透過臉部、髮型、體型來賦予特徵。用臉部與頭髮呈現性格，並從體型做差異變化，就能展現角色特性。

思考小惡魔型給人
的印象

轉為視覺呈現

印象形容詞

- 年幼、可愛的姿容
- 壞心眼
- 喜歡惡作劇
- 傲嬌

會激發保護欲及母性，凹凸變化不明顯的嬌小身型

利用可愛的雙馬尾，來營造出其實角色相當清楚自己可愛之處的小聰明

雖然頑皮，卻有著讓人無法討厭的虎牙，展現角色愛惡作劇的性格

眼尾朝上的大眼，展現好勝性格

▶ 實踐範例❷
藉由表情、動作與服裝來展現個性

決定出角色的全身圖後，便可描繪符合性格的表情、舉止以及平常會做的動作，具體呈現角色個性。此外，服裝也會展露出個性，因此如何穿著也是相當重要的。

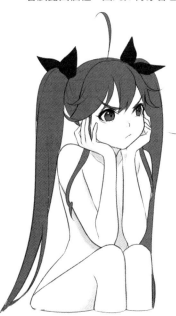

**思考符合角色
的情感表現**
為了呈現出小惡魔型的可愛魅力，可搭配如小孩生氣時的舉動，臉頰鼓起、撇向一方等，思考合適的表情與動作吧。

・情感表現的強弱
・是年幼？或成熟？
・是率真？或倔強？

思考日常動作
用看似生氣的害羞表情，來呈現傲嬌感，交付禮物的手指纏繞著OK繃，強調強烈的喜歡之情⋯⋯等，加入了許多能更加凸顯魅力的要素。

・以情感表現為基礎
・制服等日常生活的衣裝
・以季節活動為題材

內 在 層 面 與 體 型 的 關 係

■性格與體型要連結到什麼程度？

描繪角色的過程中，其實內在層面的特徵與體型並不是絕對必須一致。舉例來說，只要是具故事性的作品，可以設定成「雖然是猛男體型，卻很怯弱」，故意搭配與體型完全相反的性格，這樣就能形成有趣的反差，比起連結起性格與體型，反而更能打造成充滿魅力的角色。

■將自卑感轉換為吸引力

以體型做呈現的方法中，有一種是對自己的身體帶有自卑感的方法。雖然擺出一副大人的模樣，卻因身高太矮被取笑而生氣；明明就很冷酷，卻因胸部太大而感到難為情等，透過各種會刺激自卑感的情境，展現出情感豐富的一面，更加深角色魅力。

大小姐型角色

大小姐型除了在視覺上擁有天真無邪、充滿女人味的必備印象外，透過表情與動作展現出個性也是重點所在。

協調性佳，胖瘦均一的體型

容貌與體型（正面）

大小姐屬於身材中等、協調性佳的體型，為了避免被體型特徵較強烈的角色搶盡風頭，可透過髮型或飾物賦予特色。

容貌
描繪出微微曲線的眉毛，能賦予人溫柔的感覺。

上半身
胸部設定為C〜D罩杯大小，將能更強化基本印象。亦可加大罩杯，賦予角色其實胸部也很有看頭的特徵。

下半身
腿部粗細中等，避免雙腿整個併攏貼合。膝蓋則是位於臍下及腳部正中央的位置。

**大小姐型的
角色印象**
- 淡淡微笑
- 容易親近
- 清純
- 可愛

↓

**將角色印象形容詞轉為
視覺呈現**

容貌：沉穩開朗
頭髮：綁起單邊的中長髮
眼睛：睜大且眼尾朝下
體型：不胖不瘦
身高：介於均值
性格特色：喜歡動物、樂
於助人

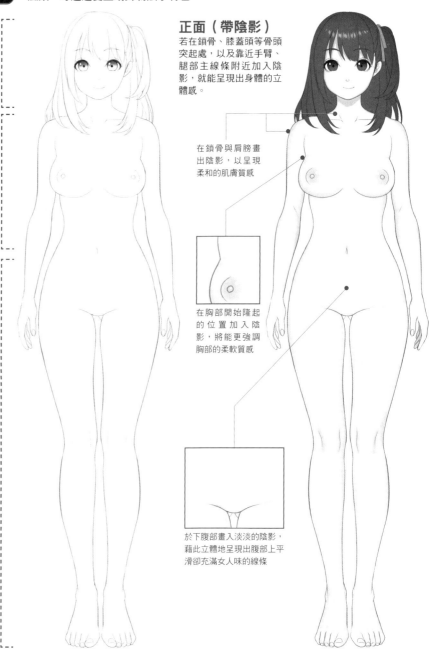

正面（帶陰影）
若在鎖骨、膝蓋頭等骨頭突起處，以及靠近手臂、腿部主線條附近加入陰影，就能呈現出身體的立體感。

在鎖骨與肩膀畫出陰影，以呈現柔和的肌膚質感

在胸部開始隆起的位置加入陰影，將能更強調胸部的柔軟質感

於下腹部畫入淡淡的陰影，藉此立體地呈現出腹部上平滑卻充滿女人味的線條

容貌與體型（背面）

以腰部及大腿為中心增加肉的厚度，藉此強調充滿女人味的身形。描繪出從腋下後方稍微能夠窺見的胸部線條，就能帶給人性感印象。

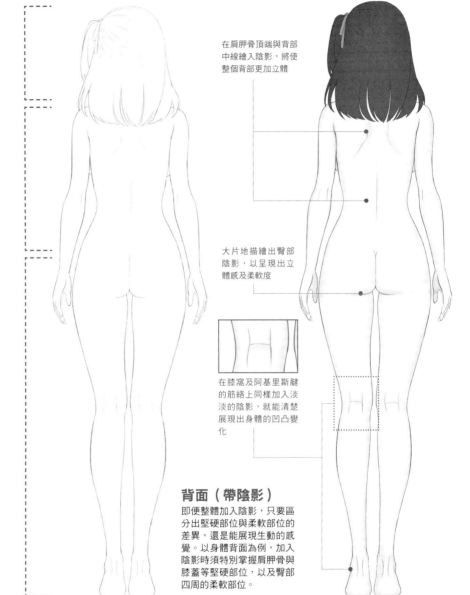

頭部

單邊綁起的髮型及朝內集中的髮尾，賦予人蓬鬆柔軟的印象。

上半身

肩寬與腰寬幾乎相同。腰部內縮處若是在肩膀與下襠一半處之間稍微偏下的位置，看起來就會是相當協調的體型。

下半身

嬌小柔軟的臀部，搭配以平順線條描繪而成的腿部，以及與肩同寬且充滿穩定感的腰際，呈現出標準但充滿女性風味的體型。

在肩胛骨頂端與背部中線繪入陰影，將使整個背部更加立體

大片地描繪出臀部陰影，以呈現出立體感及柔軟度

在膝窩及阿基里斯腱的筋絡上同樣加入淡淡的陰影，就能清楚展現出身體的凹凸變化

背面（帶陰影）

即便整體加入陰影，只要區分出堅硬部位與柔軟部位的差異，還是能展現生動的感覺。以身體背面為例，加入陰影時須特別掌握肩胛骨與膝蓋等堅硬部位，以及臀部四周的柔軟部位。

POINT 髮型變化

想賦予人大小姐的感覺，頭髮就必須是長髮或中長髮等，這類偏長、帶有女人味的髮型。亦可加入緞帶，或是綁起頭髮做為點綴，加強個性表現。

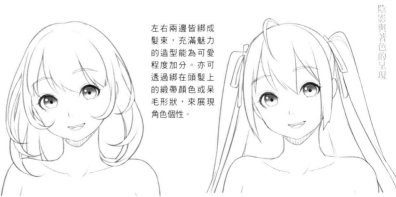

燙捲的髮型能增加蓬鬆感，賦予人更溫和、更成熟的印象。

左右兩邊皆綁成髮束，充滿魅力的造型能為可愛程度加分。亦可透過綁在頭髮上的緞帶顏色或呆毛形狀，來展現角色個性。

 # 描繪充滿親和力的表情與動作

大小姐型的臉部與表情 延續臉部基本描繪法的同時，展現表情的多樣化與情感，就能孕育出角色的個性。

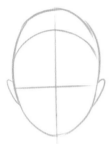

1 定位蛋型臉，畫出水平線與中線。水平線的起點與終點處，會是描繪耳朵時的起始點。

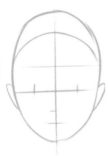

2 在介於中線與耳朵一半位置的水平線上定位出眼睛，並將水平線至下巴之間三等分，分別定位出鼻子與嘴巴。接著在眉毛的位置畫出水平定位線。

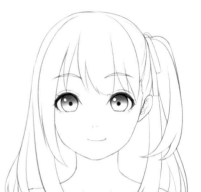

完成

於右上方描繪出束起的單邊髮束，耳朵後方及後腦勺的頭髮則是沿伸至肩膀與鎖骨的高度。瀏海除外的髮尾皆向內收攏。

3 依照畫好的定位線，描繪出眉毛、眼睛、鼻子、嘴巴、耳朵及輪廓，並在此階段大致決定眼睛的形狀。

4 描繪瀏海與眼睛，調整整體的形狀與協調表現。

高興
若要呈現出大小姐會有的柔和微笑，就要畫出圓弧的眉毛、眼尾，以及張嘴時嘴角帶圓。

驚訝
聳起肩膀，加上睜大的眼睛與張大的嘴巴，做出可愛的驚訝表情，頭髮的變化亦可加強驚訝的感覺。

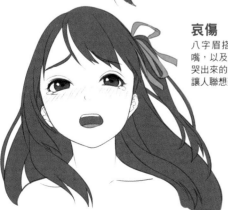

哀傷
八字眉搭配張開的梯形嘴，以及感覺像是會立刻哭出來的細眼表情，都會讓人聯想到哀傷情緒。

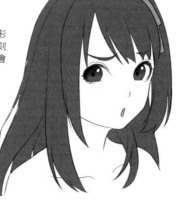

生氣
若是性格沉穩，不太容易流露憤怒情感的角色，可用倒彎上勾的眉毛，以及像是在抱怨的縱長嘴型來呈現壓抑的情感。

大小姐型的動作

藉由描繪多樣的表情,打造出令人充滿親切感的角色形象,進一步地展現大小姐本身的魅力。

鬆一口氣

手擺放於胸上,閉起眼睛,微微低頭的動作,能散發出放下心來的情緒。

像是輕輕吐氣般的緩和嘴角,能加深安心的感覺

透過靠在胸口的手,試著讓自己冷靜下來的樣子,展現出女人味

焦急

接近驚訝的情感表現。誇張地描繪出張大的眼睛、嘴巴,以及飄起的頭髮,來展現強烈情感。

染紅的臉頰能夠展現出結合了害羞與驚訝的情感

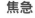
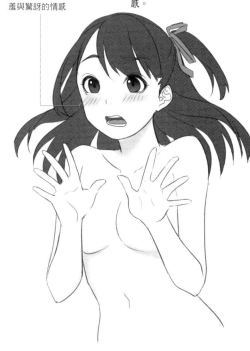

煩惱

脖子歪斜,整張臉充滿困惑的煩惱表情。若再搭配靠在嘴角的手指,或是縮小的嘴巴,就會更像是女生才有的動作。

透過朝反方向看去的眼睛以及充滿困惑的眉毛,展現深思狀態

夾緊腋下、手靠於胸,食指伸直指向嘴巴的動作會令人覺得相當討喜

飄起的頭髮能賦予角色動感,強烈呈現出情感上的起伏

害羞

靦腆的嘴角以及稍微低頭上瞄的眼睛能營造出害羞的表情。將輕握的手放在臉部附近,則能展現角色的可愛性格。

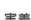

 # 清秀的女性裝扮設定

水手服可說是女學生的象徵。與大小姐型結合後，即便是最基本的呈現，卻又不退流行。

水手服（正面）

中規中矩的清純裝扮能加強大小姐型應有的形象。學生高筒襪及樂福鞋能讓水手服變得更有魅力。

水手服（背面）

背面與正面一樣，只要穿著整齊，就能展現出清純印象。

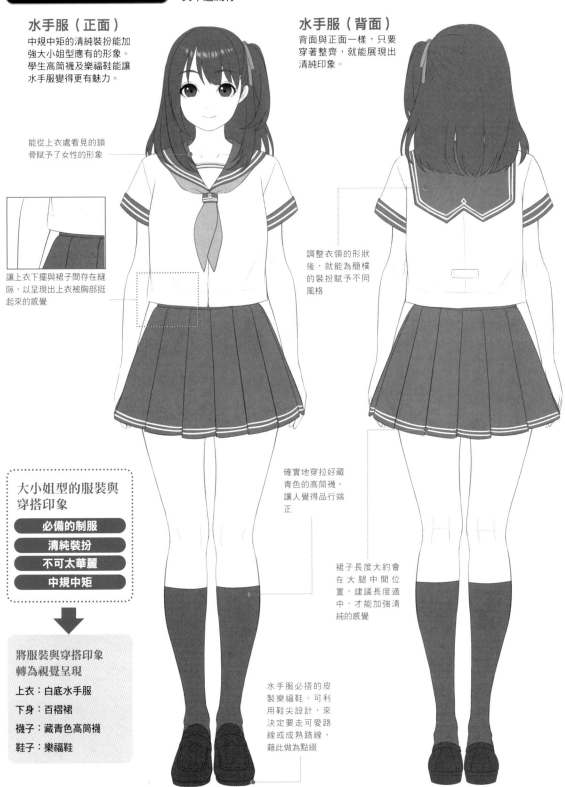

能從上衣處看見的鎖骨賦予了女性的形象

讓上衣下擺與裙子間存在縫隙，以呈現出上衣被胸部挺起來的感覺

調整衣領的形狀後，就能為簡樸的裝扮賦予不同風格

大小姐型的服裝與穿搭印象

- 必備的制服
- 清純裝扮
- 不可太華麗
- 中規中矩

↓

將服裝與穿搭印象轉為視覺呈現

上衣：白底水手服

下身：百褶裙

襪子：藏青色高筒襪

鞋子：樂福鞋

確實地穿拉好藏青色的高筒襪，讓人覺得品行端正

裙子長度大約會在大腿中間位置，建議長度適中，才能加強清純的感覺

水手服必搭的皮製樂福鞋。可利用鞋尖設計，來決定要走可愛路線或成熟路線，藉此做為點綴

便服與小物

便服會挑選以可愛裝備為主，形狀較柔軟的物品。去除衣領或袖口的邊角，改以圓形呈現，將能展現出大小姐型充滿女人味的一面。

外出服

高腰裙會讓人覺得相當可愛，項鍊、手鍊與鞋子上的花朵都是魅力所在。

項鍊與手鍊能加強女性氣息，只要在設計上稍加著墨，就能散發出成熟感

居家服

睡衣裝扮能給人放鬆的感覺，並透過寬鬆的袖子及腳部強調可愛程度。服裝的顏色同樣能更加強調女人味。

高腰裙的蝴蝶結能強調可愛的女人味。基本樣式不僅簡單，還能與清純形象相搭

有著蝴蝶結的髮帶能增加可愛程度。透過素色的簡單款式或圓點設計做各種搭配，就能變化出不同形象

厚底涼鞋能展現出女人味，鞋帶再以花朵裝飾，讓腳部看起來更加可愛

寬鬆的腰圍是避免讓人感到拘謹的重點之一。褲子寬鬆到看不太出身體線條，就能增加放鬆的感覺

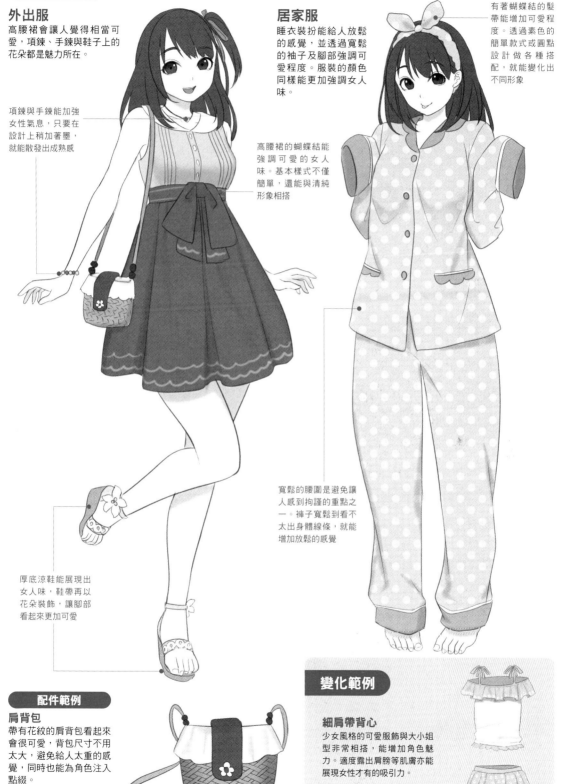

配件範例

肩背包

帶有花紋的肩背包看起來會很可愛，背包尺寸不用太大，避免給人太重的感覺，同時也能為角色注入點綴。

變化範例

細肩帶背心

少女風格的可愛服飾與大小姐型非常相搭，能增加角色魅力。適度露出肩膀等肌膚亦能展現女性才有的吸引力。

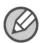 # 透過活動用衣裝，讓清純形象更充滿可能性

大小姐型的角色適合女性憧憬的可愛衣裝。然而，有著與清純要素完全相反的衣裝也是另一種魅力。

偶像

有著蝴蝶結、荷葉邊、裙子等大量女性元素的偶像衣裝。可愛又充滿活力的裝扮能夠加強動人的感覺。

有設計紋樣的帽子及上衣能和平常穿著的基本服裝形成反差，帶來畫龍點睛的效果

街頭系 反差

外表清純的大小姐型卻穿著尺寸偏大的寬垮T恤與褲子，展現出認真性格之外的不同樣貌。

手持麥克風後，就更有偶像風範，並給人充滿活力、精力充沛的印象

上衣歪斜露出單肩，就能展現出平常大小姐型角色沒有的散漫與性感

在帽子、上衣、腰部大膽地加入蝴蝶結做設計裝飾，將能賦予偶像才有的華麗、非日常生活的感覺

大膽露出肚臍的造型能帶來更大反差

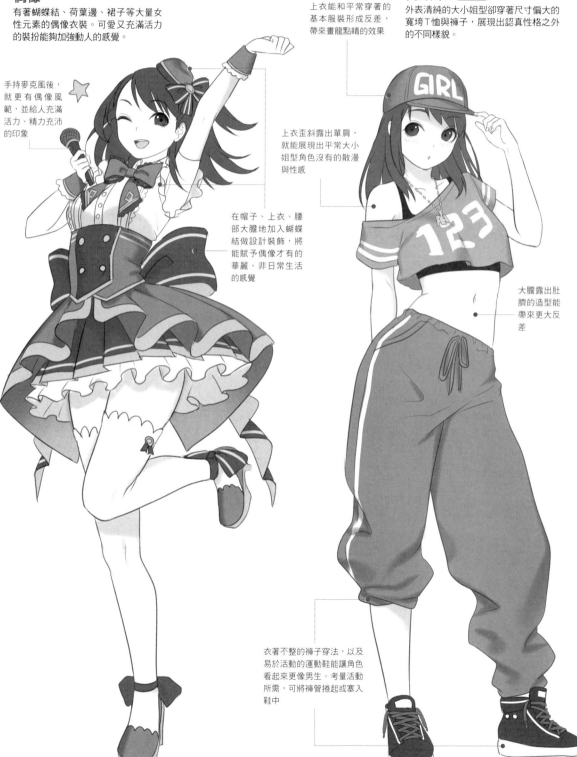

衣著不整的褲子穿法，以及易於活動的運動鞋能讓角色看起來更像男生。考量活動所需，可將褲管捲起或塞入鞋中

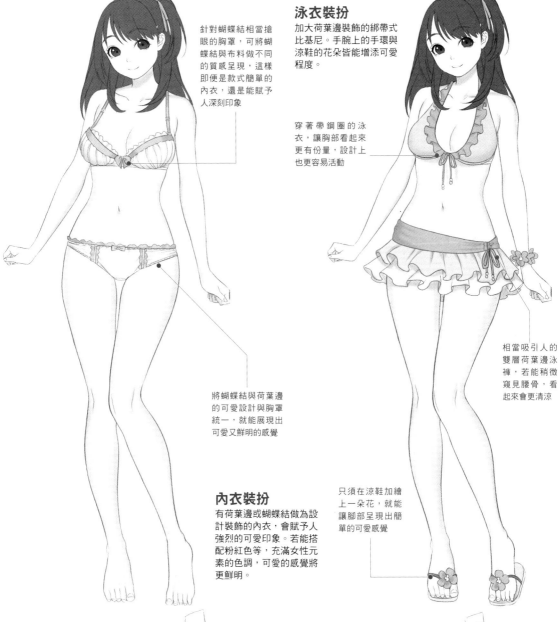

內衣與泳衣

大小姐型適合可愛風格的內衣＆泳衣。若能利用荷葉邊或蝴蝶結增加可愛要素，將更增添角色魅力。

針對蝴蝶結相當搶眼的胸罩，可將蝴蝶結與布料做不同的質感呈現，這樣即便是款式簡單的內衣，還是能賦予人深刻印象

泳衣裝扮
加大荷葉邊裝飾的綁帶式比基尼。手腕上的手環與涼鞋的花朵皆能增添可愛程度。

穿著帶鋼圈的泳衣，讓胸部看起來更有份量，設計上也更容易活動

將蝴蝶結與荷葉邊的可愛設計與胸罩統一，就能展現出可愛又鮮明的感覺

相當吸引人的雙層荷葉邊泳褲，若能稍微窺見腰骨，看起來會更清涼

內衣裝扮
有荷葉邊或蝴蝶結做為設計裝飾的內衣，會賦予人強烈的可愛印象。若能搭配粉紅色等，充滿女性元素的色調，可愛的感覺將更鮮明。

只須在涼鞋加繪上一朵花，就能讓腳部呈現出簡單的可愛感覺

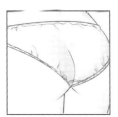

內衣裝扮（背面）
描繪出內褲的皺褶與陷入肉中的部分，看起來就會既可愛又性感。

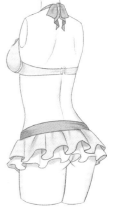

泳衣裝扮（背面）
在脖子處的蝴蝶結可是能為角色的背面帶來點綴效果。從荷葉邊下方可見的臀部看起來相當討喜。

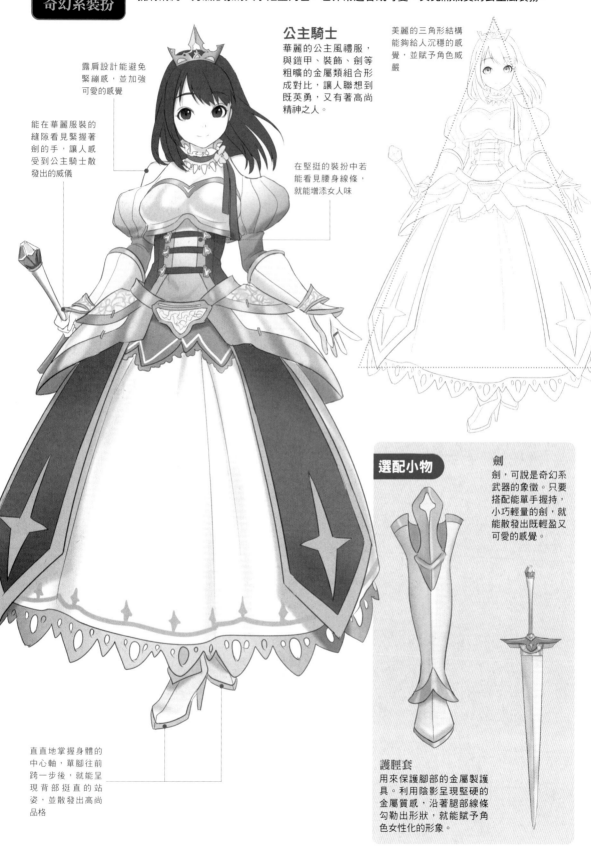

擁有清純、秀氣形象的大小姐型角色,也非常適合既可愛,又充滿氣質的公主風裝扮。

公主騎士
華麗的公主風禮服,與鎧甲、裝飾、劍等粗曠的金屬類組合形成對比,讓人聯想到既英勇,又有著高尚精神之人。

美麗的三角形結構能夠給人沉穩的感覺,並賦予角色威嚴

露肩設計能避免緊繃感,並加強可愛的感覺

能在華麗服裝的縫隙看見緊握著劍的手,讓人感受到公主騎士散發出的威儀

在堅挺的裝扮中若能看見腰身線條,就能增添女人味

直直地掌握身體的中心軸,單腳往前跨一步後,就能呈現背部挺直的站姿,並散發出高尚品格

選配小物

劍
劍,可說是奇幻系武器的象徵。只要搭配能單手握持,小巧輕量的劍,就能散發出既輕盈又可愛的感覺。

護脛套
用來保護腳部的金屬製護具。利用陰影呈現堅硬的金屬質感,沿著腿部線條勾勒出形狀,就能賦予角色女性化的形象。

透過四肢動作來展現天真可愛

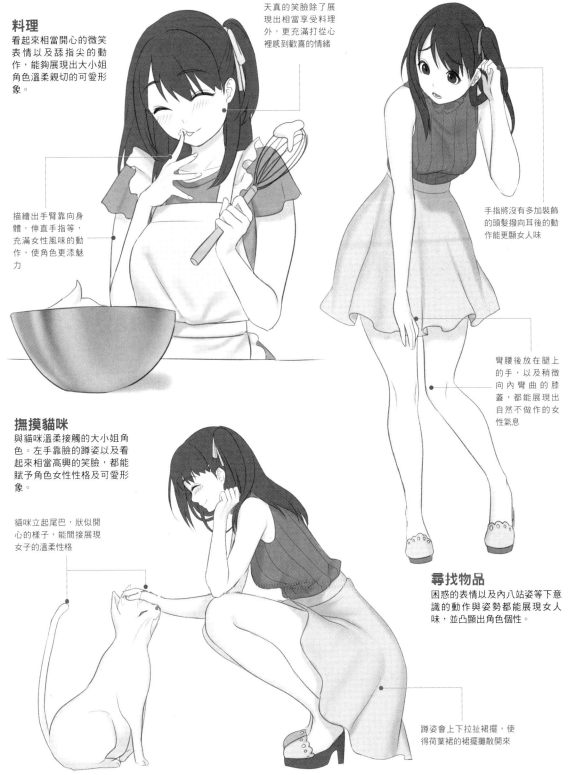

動作與姿勢（基本）

針對非常適合可愛動作的大小姐型角色，重點在於如何從純真的表情與自然動作中，展現出女性魅力。

料理

看起來相當開心的微笑表情以及舔指尖的動作，能夠展現出大小姐角色溫柔親切的可愛形象。

天真的笑臉除了展現出相當享受料理外，更充滿打從心裡感到歡喜的情緒

描繪出手臂靠向身體，伸直手指等，充滿女性風味的動作，使角色更添魅力

手指將沒有多加裝飾的頭髮撥向耳後的動作能更顯女人味

彎腰後放在腿上的手，以及稍微向內彎曲的膝蓋，都能展現出自然不做作的女性氣息

撫摸貓咪

與貓咪溫柔接觸的大小姐角色。左手靠臉的蹲姿以及看起來相當高興的笑臉，都能賦予角色女性性格及可愛形象。

貓咪立起尾巴，狀似開心的樣子，能間接展現女子的溫柔性格

尋找物品

困惑的表情以及內八站姿等下意識的動作與姿勢都能展現女人味，並凸顯出角色個性。

蹲姿會上下拉扯裙擺，使得荷葉裙的裙擺攤散開來

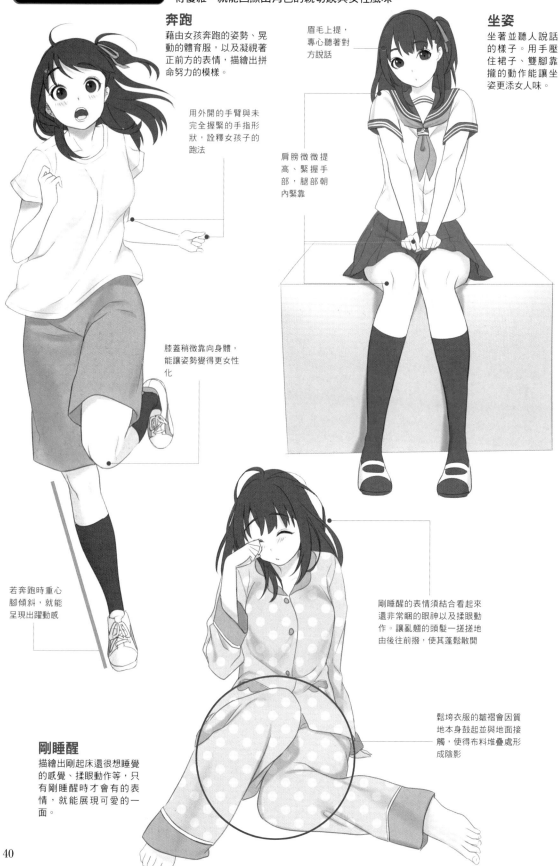

動作與姿勢（日常生活）

無論是怎樣的姿勢，只要夾緊腋下、雙膝併攏，讓手腳靠向身體內側，使動作變得優雅，就能凸顯出角色的親切感與女性風味。

奔跑

藉由女孩奔跑的姿勢、晃動的體育服，以及凝視著正前方的表情，描繪出拼命努力的模樣。

用外開的手臂與未完全握緊的手指形狀，詮釋女子的跑法

膝蓋稍微靠向身體，能讓姿勢變得更女性化

若奔跑時重心腳傾斜，就能呈現出躍動感

坐姿

坐著並聽人說話的樣子。用手壓住裙子、雙腳靠攏的動作能讓坐姿更添女人味。

眉毛上提，專心聽著對方說話

肩膀微微提高、緊握手部，腿部朝內緊靠

剛睡醒的表情須結合看起來還非常睏的眼神以及揉眼動作。讓亂翹的頭髮一搓搓地由後往前撥，使其蓬鬆散開

鬆垮衣服的皺褶會因質地本身鼓起並與地面接觸，使得布料堆疊處形成陰影

剛睡醒

描繪出剛起床還很想睡覺的感覺、揉眼動作等，只有剛睡醒時才會有的表情，就能展現出可愛的一面。

性感姿勢 清純角色擺出性感姿勢時，須充分拿捏手腳的動作。變換姿勢時，若能掌握關節朝內的動作，就會變得相當有女人味。

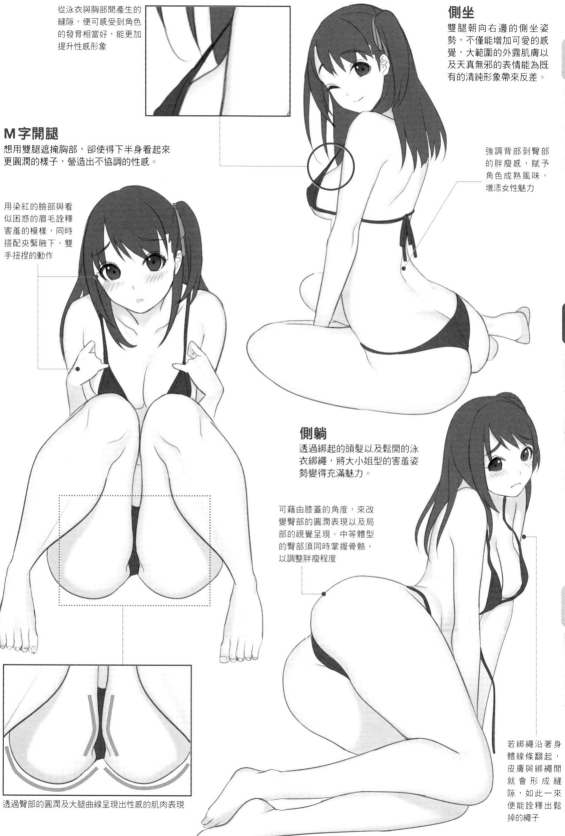

從泳衣與胸部間產生的縫隙，便可感受到角色的發育相當好，能更加提升性感形象

M字開腿

想用雙腿遮掩胸部，卻使得下半身看起來更圓潤的樣子，營造出不協調的性感。

用染紅的臉部與看似困惑的眉毛詮釋害羞的模樣，同時搭配夾緊腋下、雙手扭捏的動作

透過臀部的圓潤及大腿曲線呈現出性感的肌肉表現

側坐

雙腿朝向右邊的側坐姿勢，不僅能增加可愛的感覺，大範圍的外露肌膚以及天真無邪的表情能為既有的清純形象帶來反差。

強調背部到臀部的胖瘦感，賦予角色成熟風味，增添女性魅力

側躺

透過綁起的頭髮以及鬆開的泳衣綁繩，將大小姐型的害羞姿勢變得充滿魅力。

可藉由膝蓋的角度，來改變臀部的圓潤表現以及局部的視覺呈現。中等體型的臀部須同時掌握骨骼，以調整胖瘦程度

若綁繩沿著身體線條翻起，皮膚與綁繩間就會形成縫隙，如此一來便能詮釋出鬆掉的繩子

活潑型角色

魅力之處在於精力充沛、有著天真爛漫氣息的活潑型。適合用來描繪像男孩子一樣的角色或是在運動項目相當活躍的角色。

活力、充滿健康美的緊實體型

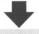 **容貌與體型（正面）**

針對活潑型角色，適當地描繪出緊實身體線條及帶動感的髮型等，能夠加深活躍印象的細節是相當重要的。

容貌
眼尾明顯上揚的神情能賦予人開朗、積極的印象。選擇充滿躍動感的短髮，便能更加深活潑的感覺。

上半身
描繪出腹肌線條，展現腹部周圍的緊實感。

下半身
描繪出緊密貼合的大腿，以及長長的膝蓋線條，展現鍛鍊過的腿部質感。

活潑型的角色印象
- 開朗有活力
- 天真爛漫
- 表情豐富
- 喜愛運動
- 像男孩子

↓

將角色印象形容詞轉為視覺呈現
容貌：圓弧的童顏
頭髮：短髮
眼睛：眼尾明顯上揚
體型：帶點肌肉
身高：較平均值高
性格特色：情感易呈現於臉上、喜愛運動

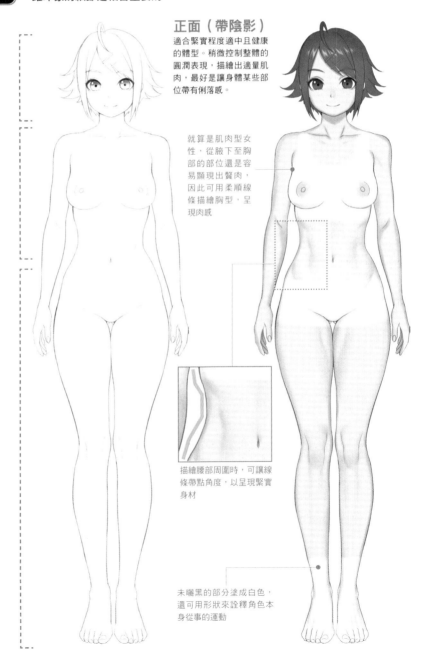

正面（帶陰影）
適合緊實程度適中且健康的體型。稍微控制整體的圓潤表現，描繪出適量肌肉，最好是讓身體某些部位帶有俐落感。

就算是肌肉型女性，從腋下至胸部的部位還是容易顯出贅肉，因此可用柔順線條描繪胸型，呈現肉感。

描繪腰部周圍時，可讓線條帶點角度，以呈現緊實身材。

未曬黑的部分塗成白色，還可用形狀來詮釋角色本身從事的運動。

容貌與體型（背面）

為了展現出緊實的肉體，不僅要維持整體的俐落感，還要加粗手臂與腿的粗度，才會是帶肌肉的身體。

頭部
即便是很像男孩子的角色，只要露出脖子，就能隱約地散發出性感氣息，增加魅力。

上半身
加深背部線條，不僅能展現緊實身體，還能讓人覺得性感。

下半身
以接近直線的柔和曲線來描繪臀部線條，就能呈現出少脂肪的緊實臀部。

清楚畫出手肘的骨頭，展現活潑印象

由於大腿內側的胭旁肌發達，因此此腰部周圍會相當結實

大腿肌肉因訓練變得發達，但膝蓋周圍直挺，因此膝蓋上處會形成縫隙

背面（帶陰影）
為了呈現出活潑印象，可為膚色加入明暗變化，描繪出日曬痕跡。曬黑的痕跡可依照運動服或泳衣等各種穿著，來展現不同運動項目。

為了展現姣好的雙腿，可於膝窩加入清晰的陰影

 ### 髮型變化

為了賦予活潑印象，此類型角色較適合短髮、綁起馬尾等，易於活動或感覺輕盈的髮型。髮尾朝外翹起，還能更強調活潑印象。

馬尾造型除了帶有活潑印象外，還能強調頭髮解開時的女人味，展現出兩者之間的萌反差。

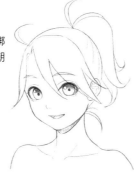

瀏海髮量充足、側髮較短時，看起來就會很像男孩子。髮尾整體隨興朝外，就能散發出爽朗、外向的氣息。

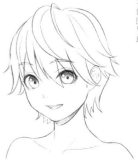

 # 透過充滿活力的動作展現情感

活潑型的臉部與表情 延續臉部基本描繪法的同時，展現表情的多樣化與情感，就能孕育出角色的個性。

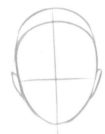

1 定位蛋型臉，於縱向中央處畫出中線，橫向中央稍微偏下方的位置畫出水平線。

2 於水平線大致定位出眼睛位置，並於中線定位出鼻子與嘴巴。鼻子與嘴巴的位置大約會在水平線至下巴之間三等分處。

完成

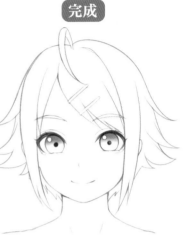

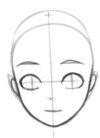

3 根據中線與水平線描繪出輪廓，並畫出眼睛。接著在眼睛下方畫鼻子，鼻子與下巴之間畫出嘴巴。眼睛、鼻子與嘴巴間的距離均一，看起來就會比較協調。

4 畫出瀏海，描繪眼睛與耳朵。在描繪活潑女孩的頭髮時，可以讓瀏海撥向側邊，露出額頭，如此一來不僅能保留女性氣息，還能賦予充滿活力的印象。

畫出側髮、後腦勺的頭髮、呆毛及脖子下方，就算大功告成。描繪後腦勺的頭髮時，不妨加入一些外翹的髮尾。

高興
拉高顴骨位置，同時張大嘴巴，表現出強烈的高興情緒。嘴唇中間內凹會看起來更可愛，因此可將嘴巴畫成弧度較小的愛心形狀。

驚訝
在描繪活潑角色的情感表現時，可加入起伏明顯的眉型、睜大的眼睛、大大張開的嘴巴等誇張的表情，並用豎立於頭頂的呆毛將情感視覺化。

哀傷
張嘴，畫出牙齒線條，看起來就會像是充滿後悔，咬緊牙根的嘴型。呆毛塌垂的模樣也能展現出無精打采的情緒。

生氣
為了與驚訝表情區隔，可在眉宇間畫出皺褶，讓眉毛與眼睛的位置靠攏，眉型倒勾上翹，描繪出眼睛與眉宇有在施力的感覺，就能呈現出強烈的憤怒感。

活潑型的動作

藉由誇張的反應，以及像是漫畫角色般的呈現方式，來深入探索活潑女孩的個性。除了臉部外，還可思考如何透過全身展現角色的豐富情感。

膽怯

雙臂靠向身體內側，雙手置於嘴邊，展現出膽怯的樣子。臉部蒼白、眼神游移的表現無法遮掩住動搖的情緒，還能散發出驚慌失措的可愛形象。

稍微閉起眼皮，視線游移不定也是展現膽怯情緒時的重點

手肘靠向內側，展現出膽怯畏縮的模樣

道歉

雙手在臉的前方合十，身體稍微後退，就能呈現出既畏縮，又充滿歉意的印象。眉毛下垂，將眼睛畫成山形，臉頰有汗水的話，就會是焦急卻又帶有孩子氣的模樣。

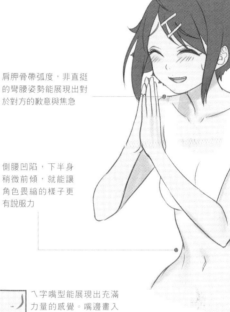

肩胛骨帶弧度，非直挺的彎腰姿勢能展現出對於對方的歉意與焦急

側腰凹陷，下半身稍微前傾，就能讓角色畏縮的樣子更有說服力

ㄟ字嘴型能展現出充滿力量的感覺。嘴邊畫入直線，臉頰稍微鼓起的話，還能增加可愛程度

不同於膽怯時的模樣，當手肘朝內，手部朝外，再搭配緊握的拳頭，就能展覺出強有力的感覺

打起精神

以ㄟ字形的嘴巴以及憤怒的眉型來凸顯情緒，做出近乎憤怒的表情。身體採前傾姿勢，並將雙手握拳，用充滿力量的動作來展現幹勁。

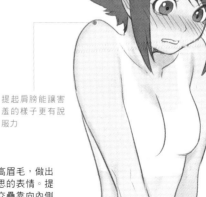

提起肩膀能讓害羞的樣子更有說服力

害羞

雙頰染紅，提高眉毛，做出感覺很不好意思的表情。提起肩膀，手臂交疊靠向內側能讓身體看起來更纖細，做出全身上下都感到很害羞的樣子。

 # 容易活動的運動型裝扮設定

基本視覺設定（制服） 以能夠讓人聯想到戶外活動頻繁季節的夏季制服為主視覺設定，並搭配容易活動的服裝與小物。

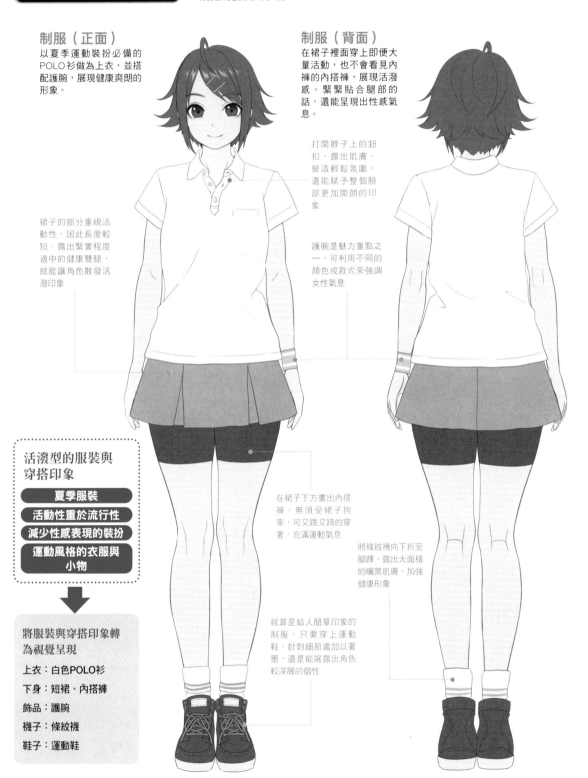

制服（正面）
以夏季運動裝扮必備的POLO衫做為上衣，並搭配護腕，展現健康爽朗的形象。

裙子的部分重視活動性，因此長度較短。露出緊實程度適中的健康雙腿，就能讓角色散發活潑印象

制服（背面）
在裙子裡面穿上即便大量活動，也不會看見內褲的內搭褲，展現活潑感。緊緊貼合腿部的話，還能呈現出性感氣息。

打開脖子上的鈕扣，露出肌膚，營造輕鬆氛圍，還能賦予整個臉部更加開朗的印象

護腕是魅力重點之一，可利用不同的顏色或款式來強調女性氣息

活潑型的服裝與穿搭印象

- 夏季服裝
- 活動性重於流行性
- 減少性感表現的裝扮
- 運動風格的衣服與小物

↓

將服裝與穿搭印象轉為視覺呈現

上衣：白色POLO衫

下身：短裙、內搭褲

飾品：護腕

襪子：條紋襪

鞋子：運動鞋

在裙子下方畫出內搭褲，無須受裙子拘束，可又跳又跨的穿著，充滿運動氣息

將條紋襪向下折至腳踝，露出大面積的曬黑肌膚，加強健康形象

就算是給人簡單印象的制服，只要穿上運動鞋，針對細節處加以著墨，還能展露出角色較深層的個性

便服與小物

比起可愛或性感，活潑型角色的便服較適合搭配著重活動性的男性風格。就讓我們透過隨興的穿搭，展現活潑氣息吧。

外出服

活潑型角色適合重視活動性、輕鬆路線的風格。即便外露的肌膚面積較大，也不會讓人覺得性感，反而能強調健康美。

削肩背心搭配平口小可愛，可以讓人覺得輕鬆卻不輕浮，是帶有女性氣息的男性化裝扮

刷破的丹寧短褲可以賦予人奔放的感覺，並強調大腿的性感。將格紋襯衫綁在腰部，適當地遮蓋大腿，就能避免太過性感，讓整體呈現出休閒印象

藉由寫著衝擊性文字的削肩背心，來淡化女性氣息，營造出男性化的活潑型角色所具有的可愛表現

帶綁繩的短褲能避免太過單調，並展現出放鬆的穿著

配件範例

郵差包

郵差包是非常適合用來展現充滿活力的小物。無須手拿包包，姿勢也就能有更多變化，背包尺寸愈小，愈能增添女性氣息。

變化範例

吊帶褲

吊帶褲是能夠強調中性印象的選項。稍微帶點破壞痕跡的設計，以及短褲管都能更加強調如少年般的天真氣息。

居家服

不講究流行與否，將重點放在是否舒適、寬鬆的懶散居家穿著。總之就是整個放鬆，呈現毫無防備的狀態。

47

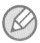

控制肌膚裸露程度，展現女性魅力

服裝變化　露出肌膚的服裝能夠展現健康、開朗活潑的魅力，同時還能與可愛服裝形成反差。

迷你旗袍

亞洲風的穿著搭配上日曬變黑的肌膚，流露出健康與穩重感。透過衣襬下方的高衩，大膽露出大腿，增添性感印象。

藉由白色服裝形成與肌膚之間的對比，將能更強調曬黑的皮膚，增添其魅力

女性從鎖骨到肩膀特有的柔和線條能夠散發出健康的性感氣息

側腰也是能展現女性身體線條的重點部位。若隱若現的手法更能刺激欣賞者的戀物癖

比起有著股直肌與股外側肌的大腿外側，絲襪在較柔軟且帶脂肪的內側較容易形成明顯的束痕

森林女孩 反差

有著荷葉邊造型的少女長洋裝。服裝本身的可愛設計，再加上穿著平常穿不慣的衣服時，流露出困惑害羞的表情與動作，都能增添女性魅力。

在平頂帽加上花朵裝飾，能夠凸顯出可愛氣息，與平常的穿著形成明顯反差

嬌羞地抓起穿不慣的長裙，表現出害躁不習慣的模樣

遮蓋住肩膀的洋裝看起來相當端莊，袖口的荷葉邊設計則是能增添女性氣息的點綴

以抓住的部分為起點，描繪出放射狀線條，就能營造出大片皺褶效果。裙子雙層布料的部分可加入形狀類似的折痕，表現出裙子的份量

相當女性化的正式包鞋與平常的穿著形成明顯反差，看起來也會更加可愛。雙腳內八同樣能展露女孩氣息

內衣與泳衣

在描寫活潑型角色的內衣＆泳衣裝扮時，最重要的就是如何呈現「健康美」。以徹底的自然風格姿態，營造出不同於其他類型角色的美。

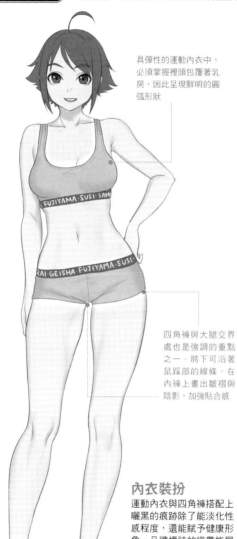

泳衣裝扮
透過日曬痕跡＋罩衫與線條配色，強調從事的是水上活動。清涼配色加上曬黑的肌膚與日曬痕跡，能夠賦予人健康爽朗的感覺。

具彈性的運動內衣中，必須掌握裡頭包覆著乳房，因此呈現鮮明的圓弧形狀。

從無袖罩衫露出腋下與鎖骨等重點部位，不僅能讓角色充滿活力，還可帶點性感。

四角褲與大腿交界處也是強調的重點之一。胯下可沿著鼠蹊部的線條，在內褲上畫出皺褶與陰影，加強貼合感。

在泳褲下擺描繪出日曬痕跡，藉此展現比平常衣著外露程度更加大膽的裝扮。

內衣裝扮
運動內衣與四角褲搭配上曬黑的痕跡除了能淡化性感程度，還能賦予健康形象。品牌標誌的織帶能展現男性品牌的印象，看起來會更中性。

海灘拖鞋是能在夏季炎熱環境下，展現清涼感，同時與泳衣極為相搭的流行配件之一。亦可透過鞋帶顏色與設計展現吸引人的個性。

內衣裝扮（背面）
內衣設計不僅能看見肩胛骨，還相當好活動，這樣除了帶有正面所看不到的裸露感，還充滿活力形象。

泳衣裝扮（背面）
參考身體線條的同時，在罩衫的胸部下方與背部稍微描繪出縫隙，藉此呈現出沿著體型的布料線條。

開朗、體力表現佳的活潑型角色充滿冒險精神，相當適合充滿健康美、感覺輕盈的寶藏獵人裝扮。

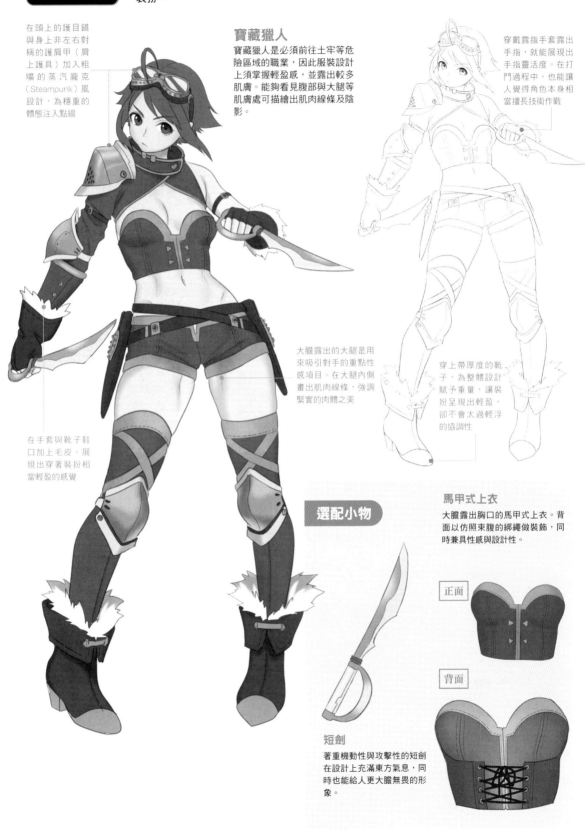

在頭上的護目鏡與身上非左右對稱的護肩甲（肩上護具）加入粗曠的蒸汽龐克（Steampunk）風設計，為穩重的體態注入點綴

寶藏獵人

寶藏獵人是必須前往土牢等危險區域的職業，因此服裝設計上須掌握輕盈感，並露出較多肌膚。能夠看見腹部與大腿等肌膚處可描繪出肌肉線條及陰影。

穿戴露指手套露出手指，就能展現出手指靈活度。在打鬥過程中，也能讓人覺得角色本身相當擅長技術作戰

大膽露出的大腿是用來吸引對手的重點性感項目。在大腿內側畫出肌肉線條，強調緊實的肉體之美

在手套與靴子鞋口加上毛皮，展現出穿著裝扮相當輕盈的感覺

穿上帶厚度的靴子，為整體設計賦予重量，讓裝扮呈現出輕盈，卻不會太過輕浮的協調性

選配小物

馬甲式上衣

大膽露出胸口的馬甲式上衣。背面以仿照束腹的綁繩做裝飾，同時兼具性感與設計性。

正面

背面

短劍

著重機動性與攻擊性的短劍在設計上充滿東方氣息，同時也能給人更大膽無畏的形象。

用誇張的動作強調活力

動作與姿勢（基本）　除了能夠掌握整體躍動感與強有力表現的姿勢外，再偶爾帶點沉靜氛圍，展現出充滿女人味的吸引力。

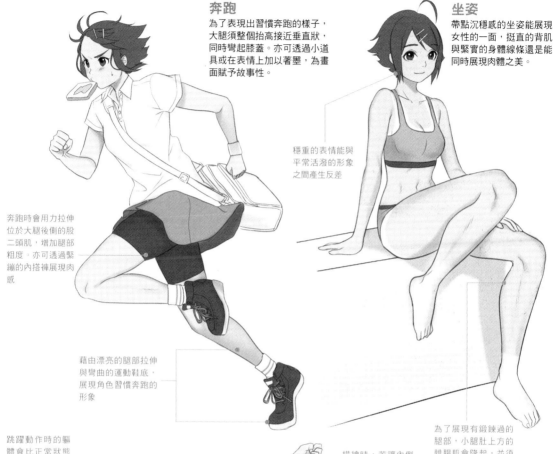

奔跑
為了表現出習慣奔跑的樣子，大腿須整個抬高接近垂直狀，同時彎起膝蓋。亦可透過小道具或在表情上加以著墨，為畫面賦予故事性。

坐姿
帶點沉穩感的坐姿能展現女性的一面，挺直的背肌與緊實的身體線條還是能同時展現肉體之美。

穩重的表情能與平常活潑的形象之間產生反差

奔跑時會用力拉伸位在大腿後側的股二頭肌，增加腿部粗度。亦可透過緊繃的內搭褲展現肉感

藉由漂亮的腿部拉伸與彎曲的運動鞋底，展現角色習慣奔跑的形象

為了展現有鍛鍊過的腿部，小腿肚上方的腓腸肌會隆起，並須在膝蓋下方畫入肌肉陰影

跳躍動作時的軀體會比正常狀態更細、更長，描繪時須以肋骨為主線

描繪時，若讓內側的手肘骨朝外翻，就會成為常見於女性身上的「猿臂」

從翻起的衣服中能夠看見身體線條，營造性感氛圍

跳躍
活動全身做跳躍，展現出充滿能量的活力。透過稍微仰視的角度，描繪出飄起的衣服，就能無意間流露性感氣息。

想要表現緊實用力的大腿時，可加入陰影，讓縫匠肌筋絡隆起

51

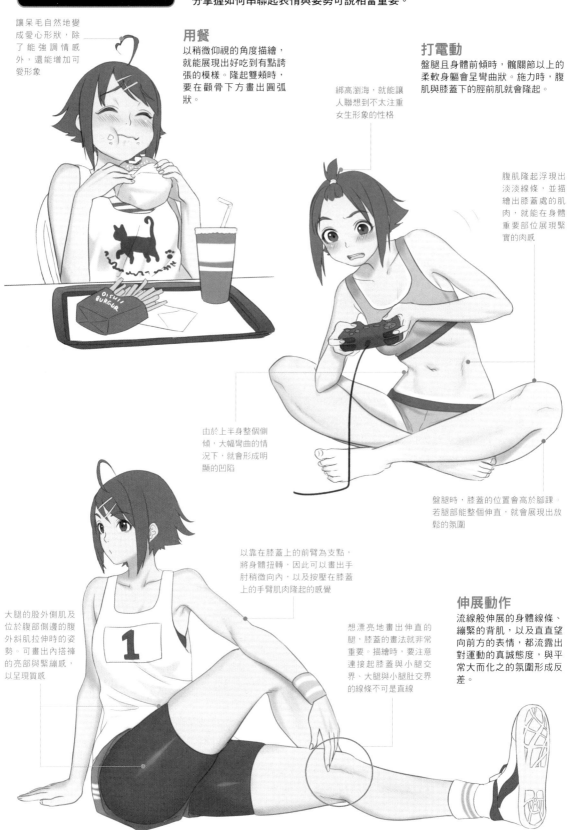

動作與姿勢（日常生活）

描繪出透過全身展現情感的姿勢，就能營造出活潑型角色才有的可愛表現。充分掌握如何串聯起表情與姿勢可說相當重要。

讓呆毛自然地變成愛心形狀，除了能強調情感外，還能增加可愛形象

用餐

以稍微仰視的角度描繪，就能展現出好吃到有點誇張的模樣。隆起雙頰時，要在顴骨下方畫出圓弧狀。

綁高瀏海，就能讓人聯想到不太注重女生形象的性格

打電動

盤腿且身體前傾時，髖關節以上的柔軟身軀會呈彎曲狀。施力時，腹肌與膝蓋下的脛前肌就會隆起。

腹肌隆起浮現出淡淡線條，並描繪出膝蓋處的肌肉，就能在身體重要部位展現緊實的肉感

由於上半身整個側傾，大幅彎曲的情況下，就會形成明顯的凹陷

盤腿時，膝蓋的位置會高於腳踝。若腿部能整個伸直，就會展現出放鬆的氛圍

以靠在膝蓋上的前臂為支點，將身體扭轉，因此可以畫出手肘稍微向內，以及按壓在膝蓋上的手臂肌肉隆起的感覺

伸展動作

流線般伸展的身體線條、繃緊的背肌，以及直直望向前方的表情，都流露出對運動的真誠態度，與平常大而化之的氛圍形成反差。

大腿的股外側肌及位於腹部側邊的腹外斜肌拉伸時的姿勢。可畫出內搭褲的亮部與緊繃感，以呈現質感

想漂亮地畫出伸直的腿，膝蓋的畫法就非常重要。描繪時，要注意連接起膝蓋與小腿交界、大腿與小腿肚交界的線條不可是直線

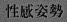

性感姿勢　毫不吝嗇地展露日曬痕跡，呈現出與平常活潑氣質完全對比的女人味，同時營造充滿健康的性感與女性魅力。

趴姿
縮小腳踝，稍微加大手部與臉部，讓姿勢呈現上帶點遠近差異。讓圓潤的乳房與凹凸有致的臀部及手肘成對比，展露活潑個性。

畫出背骨線條，明顯地展現背肌。躺臥姿勢會使臀大肌放鬆，泳褲的綁繩就會陷入肉中

乳房只有一個拳頭大，因此無法靠攏形成乳溝。上半身後傾時，肉會朝外擴張，胸部的輪廓也會超出身軀線條

M字坐法
M字坐法能凸顯出腹部緊實的肉感，鎖骨線條與鼠蹊部隆起的筋絡能更添女性魅力。

穿著著泳衣的胸部若能微微地凸起，就能增加泳衣裡頭乳頭的存在感，更顯性感

描繪出鼠蹊部兩側的凹陷筋絡，能使呈現更加立體，並強調腰部周圍的性感

仰姿
由於是往上看的構圖，因此會與趴姿相反，要加大腳踝與臀部的尺寸。這時不妨讓髮尾貼在地上、眉毛呈八字形，做出色色的表情吧。

由於脂肪量少，因此描繪臀部時須掌握骨盆，呈帶點角度的方形

冷酷型角色

冷酷型角色的魅力之處在於充滿威嚴的感覺。適合個性可靠的學生會會長等，給人沉穩印象的角色。

以冷靜沉著為意象的苗條體型

容貌與體型（正面）

想展現冷酷型角色的冷靜個性時，除了要有纖細體態外，還要加深胸部、臀部與大腿的陰影，賦予身體成熟形象。

容貌

為了展現個性上的固執，下眼瞼的線條必須近乎直線，上眼瞼則是描繪成曲線，表露出隱藏的溫柔。

上半身

為了表現出成熟體態，頸部周圍及肋骨須呈緊實狀態外，胸部則是要以帶重量的碗型線條做描繪。想像葫蘆形狀，讓肉體展現立體感。

下半身

為了展現出纖細線條，腰部與肩寬都必須稍微偏窄。腰骨的頂點若能與大腿外凸處直直相接，就能賦予人無贅肉的感覺。

正面（帶陰影）

在胸部下方加入陰影時，若能沿著乳房，甚至肋骨畫出線狀陰影，會更顯真實。能看見骨頭的樣子會讓人有脆弱的感覺。

乳頭位置朝上，能讓乳房看起來有彈性

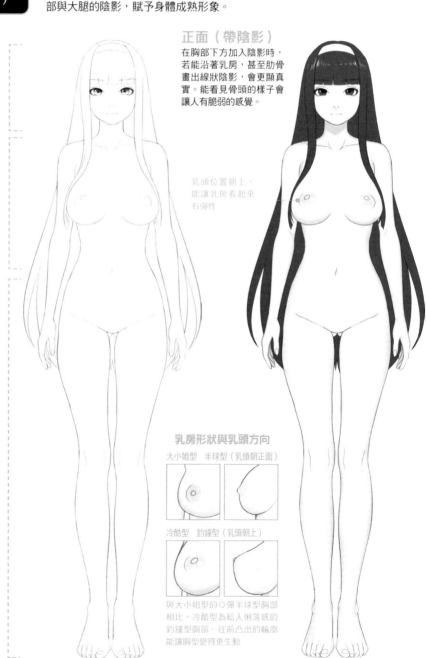

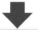
冷酷型的角色印象

- 表情威嚴
- 有智慧、伶俐
- 冷靜沉著
- 高尚、優雅

↓

將角色印象形容詞轉為視覺呈現

容貌：臉色偏白，給人高尚印象

頭髮：有著水平瀏海的直長髮

眼睛：端正的吊眼

體型：模特兒體型

身高：較平均值高

性格特色：認真老實、勤奮向學

乳房形狀與乳頭方向

大小姐型　半球型（乳頭朝正面）

冷酷型　釣鐘型（乳頭朝上）

與大小姐型的Q彈半球型胸部相比，冷酷型為給人俐落感的釣鐘型胸部。往前凸出的輪廓能讓胸型變得更生動

容貌與體型（背面）

穩重黑髮造型讓人印象深刻的背部。在直長髮下方描繪出脂肪與肌肉較不明顯的纖秀體型，就能營造出高尚的背影。

頭部
將頭頂部至髮尾大致地畫成等邊三角形，就能營造出穩定感，相信還能加強角色的清秀沉穩形象。

上半身
在纖細的肩胛骨與手肘畫入清晰的陰影。另一方面，背骨四周的陰影無須太深，稍微淡化肌肉與脂肪的表現，就能營造出比起室外更喜愛室內的性格。

下半身
若想展現出纖細的雙腿，在描繪直直站立的姿勢時，可讓胯下下方的大腿間保留縫隙。膝蓋與腳踝變細，同樣能強調苗條感。

背面（帶陰影）
活用漸層效果，展現出柔滑的肌膚感。背部的陰影不可過深，保留點肌膚的白色，才能給人清秀優雅的感覺。

於肩胛骨與手肘等骨頭會在體表隆起處畫出清楚的陰影

從尾骨到臀部末端的長度若較短，看起來就會是肉少緊實的水蜜桃臀

為了展現肌肉較少的軟嫩肉感，可以較短的八字形描繪出臀圍線

臀部的長度與角度

短＋角度朝上　　　　　　緊實的小臀

長＋角度朝下　　　　　　豐滿帶肉的臀部

POINT 髮型變化

帶光澤的黑色或深藍等深色調髮色，以及筆直分明的強韌直髮造型都能營造出冷靜與成熟氛圍。

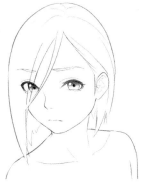

用頭髮大範圍蓋住臉部，營造出神祕感。為了展現出不易親近的個性，可改變髮尾長度，並從中間錯開髮旋的位置。

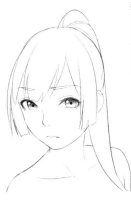

綁起馬尾能增加露出的肌膚，更強調活潑感。想讓角色帶有日式風格時，可讓兩側的頭髮水平地貼合下巴附近。

 # 透過眼睛、眉毛、嘴巴的些微變化，展現情感的起伏

冷酷型的臉部與表情 從骨骼階段便開始預想角色的完成圖，並採取基本的臉部描繪法。為了展現伶俐的感覺，稍微直長的臉型會比圓臉更合適。

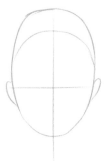

1 描繪出稍微細長的定位線，並畫出眼睛與耳朵所在的水平線，以及臉部正中央的中線。

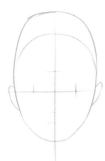

2 由於臉部朝向正面，因此眼睛會落在中線與側臉正好一半處的位置。定位鼻子時不要太大，才能營造高尚的感覺。

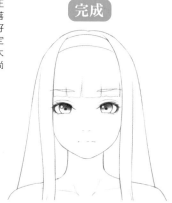

完成

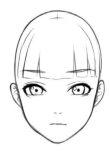

3 參考定位線，描繪出細緻的臉部五官。為了展現較強氣勢，可讓眼睛線條呈細長清秀狀。此外，較細的下巴也能營造出冷酷印象。

4 描繪瀏海與眼睛，掌握整體形狀與協調性。讓眉毛近乎直線，看起來帶點困惑的表情，就能在壓抑的情感中流露成熟性感。

描繪側髮、後腦勺的頭髮與髮箍，接著完成頸部下方。由於兩側的頭髮會覆蓋在胸前，因此帶有動感，並朝外側沿伸。

高興
看似困惑的眉型加上以柔和曲線描繪而成的眼瞼，就能展現優雅的微笑表情。上唇中間稍微下凸，看起來會更成熟。

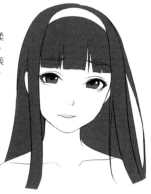

驚訝
雖然是睜大雙眼，但如果眼睛與眼瞼的距離太遠，反而會讓反應變得過度誇大。既然是冷酷型角色，只要微開的嘴唇，加上變形的眉毛，就能營造出相當的衝擊性。

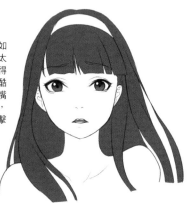

哀傷
目光閃躲，展現出將悲傷蘊藏內心之中的氛圍。將上唇線條以中線為中心，畫出2座山並排的樣子，就能讓唇形變得更成熟。

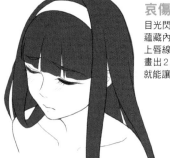

憤怒
提高下巴，銳利地往下看就能表現出強烈的輕蔑態度。眉頭靠近眼睛的話，還能給人強烈嚴肅印象。

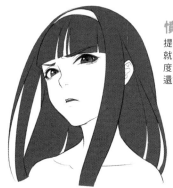

冷酷型的動作

針對情緒起伏較小的角色，壓抑著全身表現的同時，會透過手部或手指等細節處，充分地表達出動作。

閱讀

擺出閱讀手邊文章的姿勢時，可以讓眼瞼合起，就像是閉眼狀態一樣。在眼瞼處畫入幾根睫毛，便能呈現出漂亮的臉部。

眼鏡是展現知識性的重要配件。為了表現出就連細節也相當重視的樣子，推眼鏡時不能只是靠攏手指，而是要做出上推鏡架，又要避免弄髒鏡片的動作

思考

此角色為撲克臉，表情上沒有太大變化。取而代之的是，將手放在靠近臉部的位置，描繪出看似無意識，卻又深思謀慮的模樣。

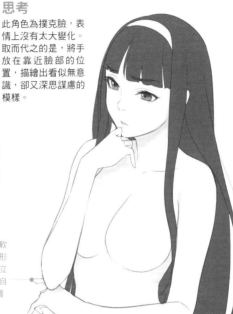

指尖放鬆呈柔軟狀，強調女性形象。小指指尖立起，就能主張自然不造作的氣質

嫌惡

朝向正面的身體搭配別開的臉龐，強調在生理表現上對於對象的嫌惡。大膽地在眼睛與眉間放入皺褶，就能傳遞角色本身所抱持的強烈情感。

讓手臂陷入胸口裡，再搭配上表情，就能更加展現出緊張感。手指併攏的纖細感以及手部朝內，都能用來象徵內向的反應

為了呈現出手臂陷入胸部的樣子，重疊的部分可以比主線淡的陰影做描繪

羞恥

將臉頰大片畫紅，看起來美麗的同時，還能與冷酷性格形成反差。為了展現出比平常更加困惑的表情，將眉形改成了大大的八字形。

 # 掌握清秀、冷酷美感的裝扮

基本視覺設定（制服） 帶有傳統風格的格紋裙在表現上不會太過開放，同時保有沉穩氣息。領帶等小物則能加強角色制式生硬的形象。

學生服（正面）

為了展現角色中規中矩的個性，即便是穿著較長的裙子或夏季制服，也會搭配褲襪，讓穿著符合校規。

除了要將最上面的鈕扣扣起外，還必須確實地將領帶拉至上方，營造出禮儀端莊與整潔感

透過短袖展現清爽感。此外，將縐褶的描繪減至最少，也代表著挑選的制服完全符合身材，且經過充分整理，凸顯角色認真的性格

學生服（背面）

最佳的制服造型會隨著尺寸呈現上的差異，給人完全不同的印象。若想要表現出對規範的高度遵從，就必須穿著大小貼合的制服。

為了顯現出最佳身形，衣片縫線必須從上方直直畫出，並在腰身處向外擴展，就能呈現自然設計

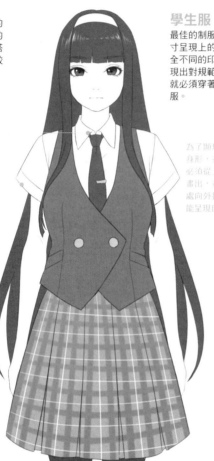

冷酷型的服裝與穿搭印象

- 裝飾較少
- 清秀裝扮
- 形象鮮明
- 減少外露的肌膚

↓

將服裝與穿搭印象轉為視覺呈現

上衣：襯衫、背心

下身：格紋裙

襪子：褲襪

鞋子：扣帶皮鞋

黑褲襪除了能讓腿看起來更纖細外，同時能減少外露的肌膚，補強內在層面的神祕感

樣式簡單的皮鞋就能展現角色重視品性與修養的性格，但可以選擇扣帶型皮鞋，與一般的樂福鞋做區隔

掌握黑髮與褲襪的協調性，建議可以淡色調上色，裙子的格紋一加入白線可點綴得更為高雅

便服與小物

為了賦予角色嚴肅與高雅形象，穿著上須減少裝飾與性感表現。但其實還是可以透過披肩或蕾絲，不著痕跡地加入曲線，強調角色對於流行的高敏感度。

外出服

知性派的冷酷型角色講究高雅的同時，也很注重功能性。因此透過緊身褲強調模特兒體型外，袖子的蝴蝶結與簡單的胸口設計都能展現出與制服不同的魅力。

透過大量的曲線皺褶，展現出寬鬆的七分袖設計。同時可藉由乳房形狀的陰影，賦予角色在穿著制服時，隱藏於背心之下的女性肉感

在腰際與腳踝處加入會讓人感到質地硬挺的直線皺褶，膝蓋處的質感則可以濃淡色調來呈現，營造出更緊身的感覺

居家服

清楚地露出鎖骨，強調這是相當隨興的居家服。雖然設計簡單，但在袖口與衣領處加入荷葉邊後，就能營造出與年齡相符的少女氣息。

黑色長髮加上沒什麼裝飾的居家服會讓人覺得平淡無奇，因此披上了大大的披肩，使畫面更加生動

配件範例

托特包

對於會攜帶書本等重物的角色，推薦搭配有著大容量且功能性佳的托特包。可在提把及設計處加入縫線，增加細緻度。

變化範例

前開式羊毛衫

胸口有著鑽飾與較大皺褶的上衣會讓人覺得更有女人味。搭配上前開式羊毛衫，減少肌膚的裸露程度，如此一來就算是無袖上衣，還是能保有沉穩氣息。

 # 透過衣著顯現穩重的內在

服裝變化 巫女服及和服等日式衣著,就能凸顯出冷酷型角色具備的要素。卡通的人偶裝扮則是能與平常的穿著形成反差。

巫女服

修剪整齊的黑色長髮是能夠立刻讓人聯想到東方魅力的要素。髮尾重疊於白衣上形成對比,意味著在高雅的舉止表現上,還必須更精益求精。

雖然外露的部分少,但只要能看見鎖骨,就會很性感

單腳往後、側身斜站的同時,若能將雙手疊在下腹部,就是讓人覺得身材苗條的站姿。記住肩膀至手腕處要以直線描繪

束起頭髮,清楚地露出髮旋,強調整潔感。垂下兩側的頭髮不做捆綁,能讓臉看起來更小且更優雅

人偶裝 反差

以搞笑的人偶裝營造出與平常沉穩氣質完全不同的感覺。角色除了面露困惑,還覺得討厭且非常羞恥,缺乏防備心的表現總會讓人心生憐愛。

以纖細的曲線描繪眼睛、眉毛、嘴巴,流露出自己對於此衣裝扮的害羞與擔憂

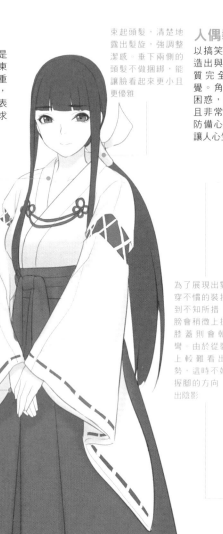

腳尖對齊,強調漂亮姿勢

為了展現出對於穿不慣的裝扮感到不知所措,肩膀會稍微上提,膝蓋則會朝內彎。由於從裝扮上較難看出姿勢,這時不妨掌握腳的方向,畫出陰影

腳朝內彎,強調無意間流露的女子氣息

內衣與泳衣

由於肌膚面積增加,因此必須透過少量的要素,營造清秀形象。這時不妨藉由簡單色調凸顯肌膚的白皙,或是加入蕾絲,營造高雅之美。

內衣裝扮

馬甲與束腹同樣都是勒緊腰圍設計的內衣,因此描繪時,稍微縮小肚臍下方的尺寸,將能更顯真實度。

描繪馬甲的裝飾線條時,隆起的胸部範圍須使用曲線,身軀部分則以直線描繪,完成身體的描繪

色調一致、設計簡單的內褲能散發成熟氣息,並賦予整體柔和印象

泳衣裝扮

為了展現出惹人憐的模樣,要盡可能地減少裸露上半身肌膚。同時以透色的前開式上衣搭配高衩型泳衣,主張端正的身體線條。

前開式上衣可利用蝴蝶結強調胸部,並透過層別變化展現透明感。肌膚不會過度裸露,同時能感受到身體線條,營造出性感氛圍

穿著高衩泳衣時,側邊的布料頂點會與腰骨重疊。畫出衣料陷入肉中的感覺,雖然會更顯性感,但由於此處位於骨頭上方,因此在表現上還是要稍微收斂些

單腳朝前除了能展現姿勢的優美外,還能將膝蓋以下伸直,使腿部看起來更長

深色拖鞋讓腳踝看起來更緊實。同時能展現出就連腿部也相當注重流行細節

內衣裝扮(背面)

馬甲的背面基本上與束腹相似。朝上畫入淡淡陰影,就能呈現出肉被往上拉緊的感覺。

馬甲的設計會用力勒緊腰部,使腰部內縮,背肌也會變得漂亮

泳衣裝扮(背面)

大開至肩胛骨下方的設計比想像中更能形成反差。積極地在泳衣上加入陰影,除了能強調泳衣下的肉體之美外,還能讓臀部的肉比腰骨更加陷入泳衣中。

有著黑髮與細長眼睛的冷酷型角色，非常適合用劍戰鬥的武士風裝扮。

選配小物

刀

由於刀本身呈翹曲狀，因此擺出帶有遠近感的姿勢時，看起來就會很有震撼力。為了講求一致性，刀鞘與鎧甲也使用同款繩子。

高高綁起的馬尾能展現行動力。能看見髮旋，以頭巾綁起的打結處則是不著痕跡地流露出淒冽之美

和服外套與鎧甲雖然遮蓋住身體的線條，但大膽地露出胸口，就能形成反差。為了與整體的男性特質取得平衡，以白色布條裹成內衣

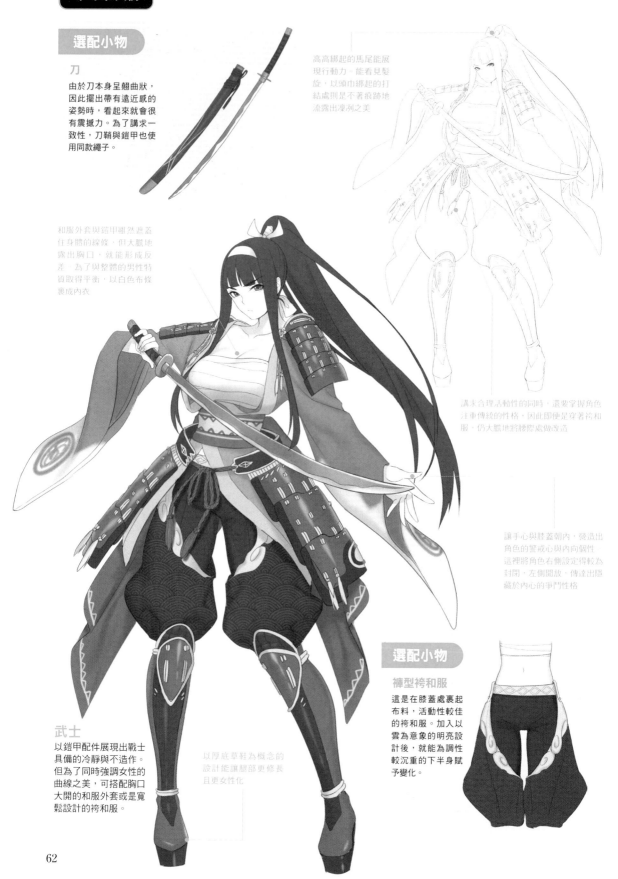

講求合理品動性的同時，還要掌握角色注重傳統的性格，因此即使是穿著袴和服，仍大膽地將膝際處做改造

讓手心與膝蓋朝內，營造出角色的警戒心與內向個性這裡將角色右側設定得較為封閉，左側開放，傳達出隱藏於內心的爭鬥性格

武士

以鎧甲配件展現出戰士具備的冷靜與不造作。但為了同時強調女性的曲線之美，可搭配胸口大開的和服外套或是寬鬆設計的袴和服。

以厚底草鞋為概念的設計能讓腿部更修長且更女性化

選配小物

褲型袴和服

這是在膝蓋處裹起布料，活動性較佳的袴和服。加入以雲為意象的明亮設計後，就能為調性較沉重的下半身賦予變化。

透過日常動作散發高雅舉止

動作與姿勢（基本）

冷酷型角色所具備的高雅氣質並非透過誇張的行為呈現，為了展露角色纖細的舉止，就必須藉由平常會不禁流露的每個動作，營造出沉穩品格。

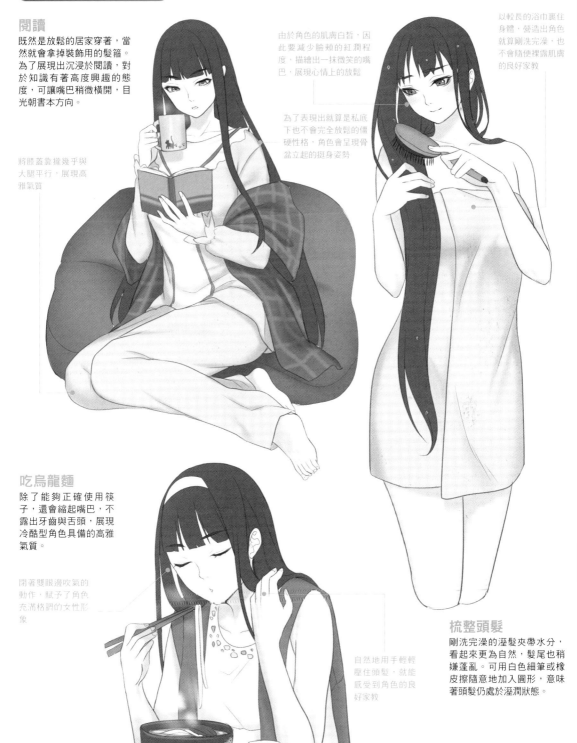

閱讀

既然是放鬆的居家穿著，當然就會拿掉裝飾用的髮箍。為了展現出沉浸於閱讀，對於知識有著高度興趣的態度，可讓嘴巴稍微橫開，目光朝書本方向。

將膝蓋靠攏幾乎與大腿平行，展現高雅氣質

由於角色的肌膚白皙，因此要減少臉頰的紅潤程度，描繪出一抹微笑的嘴巴，展現心情上的放鬆

為了表現出就算是私底下也不會完全放鬆的僵硬性格，角色會呈現骨盆立起的挺身姿勢

以較長的浴巾裹住身體，營造出角色就算剛洗完澡，也不會隨便裸露肌膚的良好家教

吃烏龍麵

除了能夠正確使用筷子，還會縮起嘴巴，不露出牙齒與舌頭，展現冷酷型角色具備的高雅氣質。

閉著雙眼邊吹氣的動作，賦予了角色充滿格調的女性形象

自然地用手輕輕壓住頭髮，就能感受到角色的良好家教

梳整頭髮

剛洗完澡的溼髮夾帶水分，看起來更為自然，髮尾也稍嫌蓬亂。可用白色細筆或橡皮擦隨意地加入圖形，意味著頭髮仍處於溼潤狀態。

為了注入冷酷型角色擁有的嚴肅感與智慧形象，在描繪時可多加著墨正確的姿勢。

可讓長髮順著風的流向凌亂地散開，展現出慌張的步伐。裙子會被風吹拂，因此與身體前側相比，裙子後側的摺痕會更寬

快步走
讓耳朵前方、腰部、腳部串聯起的重心軸線傾斜，就能表現出速度。步伐愈大，愈能強調很急的樣子。

穿鞋
為了展現冷酷型角色的優雅品格，穿鞋時並不會下蹲張腿，而是會採取單腳站立的姿勢。

用稍微前傾的動作強調胸部。須掌握從左胸延伸至右胸的平穩線條

稍微彎起的手指與拉起鞋後跟的食指都能強化女性形象

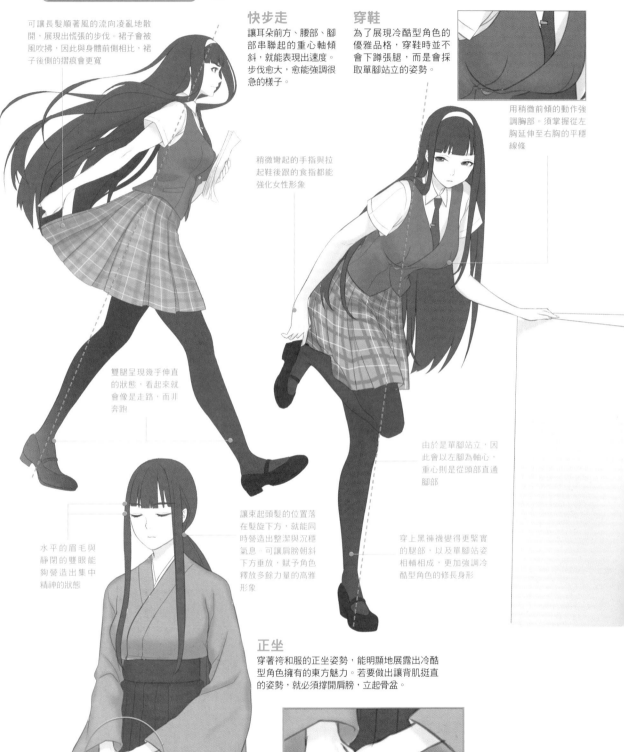

雙腿呈現幾乎伸直的狀態，看起來就會像是走路，而非奔跑

由於是單腳站立，因此會以左腳為軸心，重心則是從頭部直通腳部

水平的眉毛與靜閉的雙眼能夠營造出集中精神的狀態

讓束起頭髮的位置落在髮旋下方，就能同時營造出整潔與沉穩氣息。可讓肩膀朝斜下方垂放，賦予角色釋放多餘力量的高雅形象

穿上黑褲襪變得更緊實的腿部，以及單腳站姿相輔相成，更加強調冷酷型角色的修長身形

正坐
穿著袴和服的正坐姿勢，能明顯地展露出冷酷型角色擁有的東方魅力。若要做出讓背肌挺直的姿勢，就必須撐開肩膀，立起骨盆。

正坐雙手交疊時，可稍微彎起手肘，將手腕放在大腿處，看起來會更美麗。用手掌蓋住大拇指，還能營造出高雅的清秀形象

性感姿勢

對於裸露肌膚有所遲疑的冷酷型角色而言，可透過手腳細節來展現性格，強調出性感姿勢才有的肉體流線與表情。

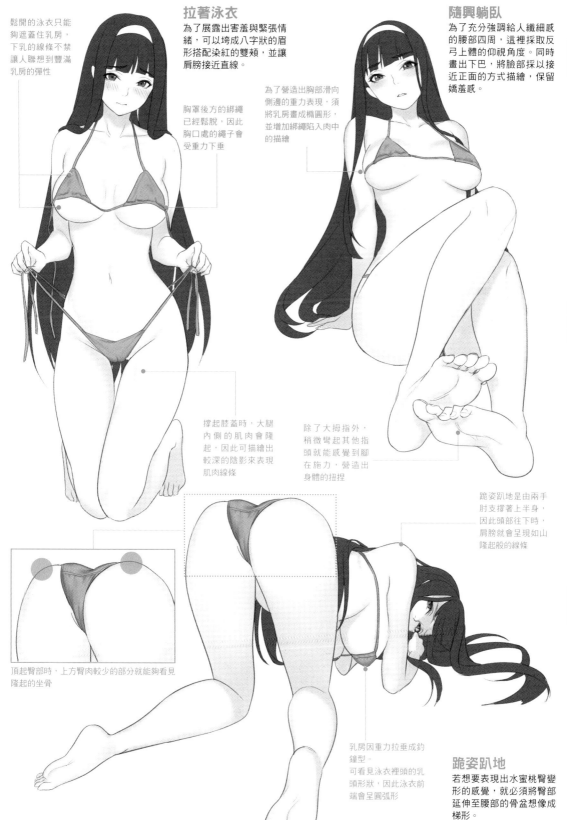

鬆開的泳衣只能夠遮蓋住乳房，下乳的線條不禁讓人聯想到豐滿乳房的彈性

拉著泳衣

為了展露出害羞與緊張情緒，可以垮成八字狀的眉形搭配染紅的雙頰，並讓肩膀接近直線。

胸罩後方的綁繩已經鬆脫，因此胸口處的繩子會受重力下垂

隨興躺臥

為了充分強調給人纖細感的腰部四周，這裡採取反弓上體的仰視角度。同時畫出下巴，將臉部採以接近正面的方式描繪，保留嬌羞感。

為了營造出胸部滑向側邊的重力表現，須將乳房畫成橢圓形，並增加綁繩陷入肉中的描繪

撐起膝蓋時，大腿內側的肌肉會隆起，因此可描繪出較深的陰影來表現肌肉線條

除了大拇指外，稍微彎起其他指頭就能感覺到腳在施力，營造出身體的扭捏

跪姿趴地是由兩手肘支撐著上半身，因此頭部往下時，肩膀就會呈現如山隆起般的線條

頂起臀部時，上方臀肉較少的部分就能夠看見隆起的坐骨

乳房因重力拉垂成釣鐘型。可看見泳衣裡頭的乳頭形狀，因此泳衣前端會呈圓弧形

跪姿趴地

若想要表現出水蜜桃臀變形的感覺，就必須將臀部延伸至腰部的骨盆想像成梯形。

小惡魔型角色

表情豐富，愛惡作劇的小惡魔型。相當適合套用在不知天高地厚，卻又可愛到讓人無法討厭的角色，或是個性傲嬌的角色。

✏ 完全展現可愛特性的未成熟體型

容貌與體型（正面）

若能只針對身形輪廓詮釋出未成熟感，就可以凸顯出角色特性，對於體型感到自卑等性格面的個性也會更容易呈現。

容貌

為了展現出角色的年幼與伶俐，眼睛看起來要大又有精神。誇張地描繪頭頂的呆毛與雙馬尾，營造出插畫般的可愛感。

上半身

與肩寬相比，稍大的頭部能縮小頭身比例，給人年幼的感覺。乳房約莫是手掌大小的碗型，尺寸上會最合適。

下半身

由於整個身體尚未完全發育，膝蓋會呈圓弧狀，腿部的線條則是接近直線。年幼體型角色站立時，大腿較難靠攏。

正面（帶陰影）

整體呈骨頭浮起的胖瘦狀態。與乳房大小相比，若其他部位的肉較多，將可能失去協調性，因此要小心胖瘦的拿捏。

豎立的呆毛能為整體輪廓賦予極大的特徵。同時也是展現情感時，相當重要的存在

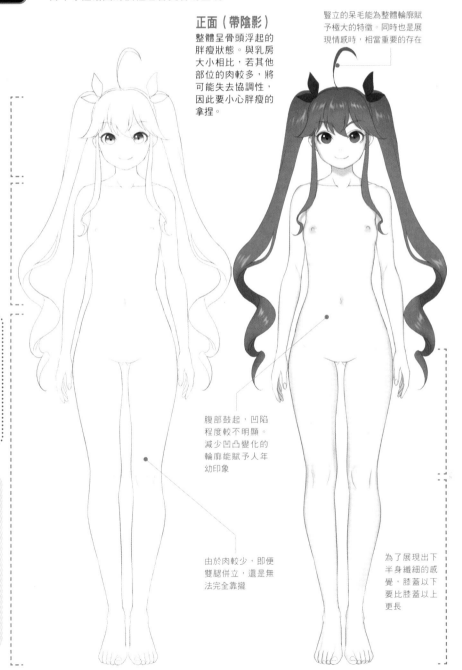

腹部鼓起，凹陷程度較不明顯。減少凹凸變化的輪廓能賦予人年幼印象

由於肉較少，即便雙腿併立，還是無法完全靠攏

為了展現出下半身纖細的感覺，膝蓋以下要比膝蓋以上更長

小惡魔型的角色印象

- 年幼、可愛的姿容
- 壞心眼
- 喜歡惡作劇
- 傲嬌

↓

將角色印象形容詞轉為視覺呈現

容貌：娃娃臉
頭髮：雙馬尾
眼睛：眼尾上提的大眼
體型：平坦體型
身高：較平均值矮
性格特色：不知天高地厚，愛惡作劇

容貌與體型（背面）

描繪出與正面一樣，對胖瘦程度稍加控制的體型。若能錯開雙馬尾與身體的位置，在觀察身形輪廓時，就能清楚掌握角色的特徵。

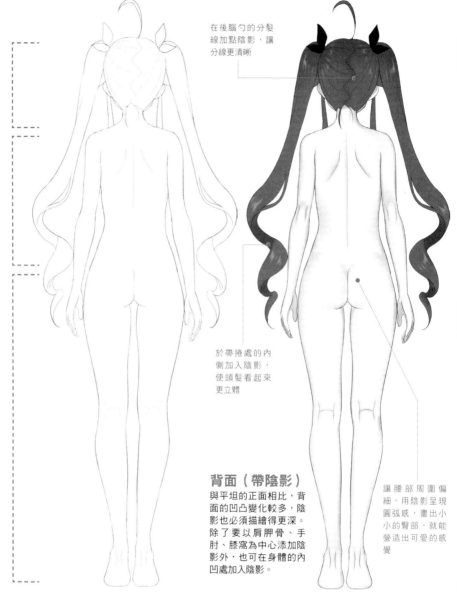

頭部

後腦勺的形狀是影響雙馬尾看起來是否可愛的重要關鍵。鋸齒狀的分髮線，或是在髮旋處畫點頭髮，都是讓人感到悸動的重點。

上半身

雖然身形纖細，但還是必須減少凹凸變化，賦予角色年幼印象。肱二頭肌要畫得比較細。

下半身

讓腿部比身軀稍長，或是身軀的1.5倍，就能感覺出角色正在發育，強調年幼特質。膝蓋下方則須伸直，呈挺立的站姿。

在後腦勺的分髮線加點陰影，讓分線更清晰

於帶捲處的內側加入陰影，使頭髮看起來更立體

背面（帶陰影）

與平坦的正面相比，背面的凹凸變化較多，陰影也必須描繪得更深。除了要以肩胛骨、手肘、膝窩為中心添加陰影外，也可在身體的內凹處加入陰影。

讓腰部周圍偏細，用陰影呈現圓弧感，畫出小小的臀部，就能營造出可愛的感覺

POINT 髮型變化

針對充滿魅力的小惡魔型角色，建議可搭配展現年幼氣質的髮型。長度中等的外捲髮型看起來活潑，上長捲的髮型看起來則像是良好家教的大家閨秀。

若要讓充滿活力的外捲髮型充分發揮，就必須掌握開放式的扇形輪廓。髮尾朝上，展露出自然髮質的樸素感。

為了營造出孩子氣的感覺，捲度最大的位置要稍為高一點。以蝴蝶結裝飾取代呆毛，除了能打破既有的輪廓，還能賦予高雅氣質。

 # 描繪出能夠感受到年幼氣息的表情與動作

小惡魔型的臉部與表情

若要營造出小惡魔型既天真又帶點危險的氣息，描繪臉部時，就要強調會讓人聯想到頑皮個性的虎牙，以及圓圓的貓形眼。

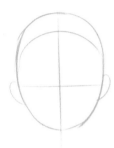

1 頭部愈接近圓形，就會愈像小孩，加強稚嫩感。在中間稍為偏下的位置畫出定位眼睛的水平線。

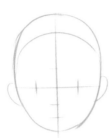

2 將水平線以下分成三等分，由上往下分別置入鼻子、嘴巴。

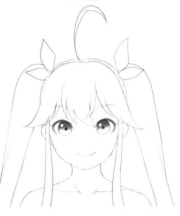

完成

加入側髮、雙馬尾與髮飾即可完成。為了呈現出視覺上的張力，可讓呆毛的髮根較細，髮尾較粗。

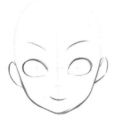

3 描繪出臉頰與眼睛輪廓。掌握此角色特徵的貓形眼，畫出杏仁形狀，將會更容易作業。

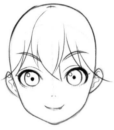

4 以主線畫出瀏海、眼睛與眉毛。以淺淺的上弦月形狀疊起嘴唇，露出魅力重點的虎牙。

高興

眼睛閉起呈山形，臉頰畫出斜線的咪咪笑臉。露出牙齒，在嘴巴單側畫入虎牙，強調角色的天真無邪。

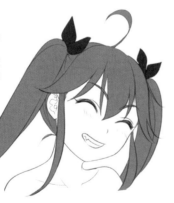

驚訝

大大睜開的眼睛，以及嘴巴拉成直長狀的驚訝表情。呆毛直挺立起，與情感有所連結的呈現，將能為角色的驚訝情緒注入說服力。

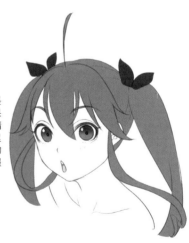

哀傷

臉部明顯揪起，眼淚、鼻水、呆毛下垂的表現，都能展露哀傷情緒，描繪出眼淚飛散的樣子，就能感受到以角色的年幼程度，對於情感控制仍相當笨拙。

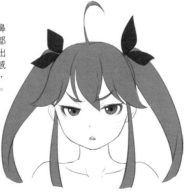

憤怒

半開的眼睛搭配眉形上翹的憤怒表情。與變化程度明顯的眉毛相比，將眼睛輪廓畫成半月形的壓抑表現，展露出對於對方的強烈怒氣以及不信任感。

小惡魔型的動作

情感呈現豐富的小惡魔型角色，會利用表情與整個身體做出誇張的反應，讓人感受到角色擁有的可愛特質。搖擺的頭髮以及呆毛的呈現亦是重點所在。

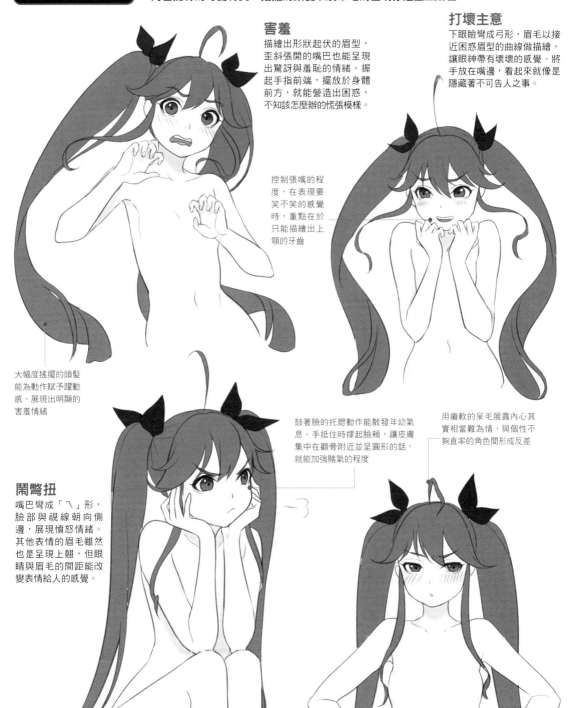

害羞

描繪出形狀起伏的眉型，歪斜張開的嘴巴也能呈現出驚訝和羞恥的情緒。握起手指前端，擺放於身體前方，就能營造出困惑，不知該怎麼辦的慌張模樣。

大幅度搖擺的頭髮能為動作賦予躍動感，展現出明顯的害羞情緒

打壞主意

下眼瞼彎成弓形，眉毛以接近困惑眉型的曲線做描繪，讓眼神帶有壞壞的感覺。將手放在嘴邊，看起來就像是隱藏著不可告人之事。

控制張嘴的程度，在表現要笑不笑的感覺時，重點在於只能描繪出上顎的牙齒

鬧彆扭

嘴巴彎成「へ」形，臉部與視線朝向側邊，展現憤怒情緒。其他表情的眉毛雖然也是呈現上翹，但眼睛與眉毛的間距能改變表情給人的感覺。

鼓著臉的托腮動作能散發年幼氣息。手抵住時撐起臉頰，讓皮膚集中在顴骨附近並呈圓形的話，就能加強賭氣的程度

用癱軟的呆毛展露內心其實相當難為情，與個性不夠直率的角色間形成反差

難為情

雖然相當類似眉毛上翹，細眼瞇人的憤怒表情，但在臉頰畫出明顯的斜線，就能從紅臉的樣子流露出難為情的情緒。

以手背抵住腰部而非手掌，就能不著痕跡地注入女性形象

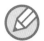

想像個性調皮的可愛裝扮

基本視覺設定（制服） 荷葉邊設計的裙子等，能讓人感受到年幼與天真無邪氣息的視覺設定，都是凸顯小惡魔型角色壞心眼性格的重點。

制服（正面）
在樸素的背心裙加入荷葉邊或皮帶等細節，打造成適合小惡魔型角色，充滿個性流行風的裝扮。

制服（背面）
無裝飾的設計能賦予清爽感，與正面相搭後，就是相當雅致的裝扮。

領口與袖口呈圓弧狀，以展現年幼的可愛氣質

讓皮帶位於肋骨正下方，就能使腿看起來更長

由於是正統的制服裝扮，因此要控制膝上襪陷入肉中的程度，避免太過性感。漫畫常見的絕對領域則能加強角色的心機特質

小惡魔型的服裝與穿搭印象

- 讓人覺得天真無邪的服裝
- 哥德蘿莉塔型服飾
- 荷葉邊裙
- 絕對領域

↓

將服裝與穿搭印象轉為視覺呈現

上衣：短衫

下身：背心裙

襪子：膝上襪

鞋子：厚底樂福鞋

在正統的鞋款加入十字架點綴，加強流行表現。厚底靴設計能讓角色看起來更高，並營造可愛氣息

便服與小物

小惡魔型角色的便服適合以黑色為基調的哥德系或龐克系流行風格。大量使用荷葉邊，展露出可愛特質的搭配亦能凸顯角色個性。

配件範例

玩偶

動物系列的玩偶不僅能展現角色的年幼特質，縫縫補補的破爛設計亦能營造出小惡魔型的興趣嗜好。

外出服

藉由帶有沉暗氛圍的哥德風格，以及可愛的荷葉邊，營造出角色調皮搗蛋，卻又無法惹人厭的性格。厚底靴則能展露角色愛逞強的孩子氣特性。

覆蓋於胸口與長洋裝下擺的寬鬆白荷葉邊。這樣的裝扮不僅能營造出與外出服迥異的氛圍，統一的荷葉邊設計還可散發出與年齡相仿的少女氣息

居家服

充滿大小姐氣質的長洋裝，與放下的長髮十分相搭。設計相當氣盛的便服與完全不同風格的典雅裝扮間形成反差，凸顯出角色可愛的感覺。

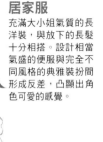

左右手套設計不同，看起來就不會太過柔和、也不會太過剛強，是能夠同時展現調皮個性與年幼特質的設計

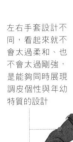

裙子的設計為有著雙層荷葉邊的蓬蓬蛋糕裙。透過「Ω」形狀的華麗荷葉邊設計，凸顯角色的絕對領域

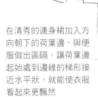

在清秀的連身裙加入方向朝下的荷葉邊，與便服做出區隔。讓荷葉邊起始處到邊緣的梯形接近水平狀，就能使衣服看起來更飄然

使用皮帶材質的長靴風設計能營造出調皮的龐克形象

變化範例

連帽衫

將哥德龐克風直接注入其中的可愛貓耳設計連帽衫。加入十字架或小截皮帶等，與便服相同的配件，讓角色在表現上更具一致性。

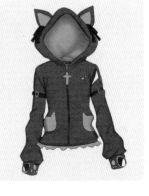

 # 嬌媚裝扮與強調年幼氣息時的反差

服裝變化　小惡魔型角色適合具自我風格的可愛服裝。即便肌膚裸露程度較多，仍是裝扮設定上的其中一個要素。

貓咪

將小惡魔型喜歡惡作劇的任性表現比喻成貓咪，並以裸露程度較多的裝扮來呈現。減少花紋設計的同時，改以2色塗繪，避免畫面太過平坦。

充滿孩子氣的印刷T恤　反差

與平常喜歡穿著，充滿個性的服裝完全相反，既簡單又一般的裝扮。角色雖然擺出因為穿著毫無個性的服裝，羞愧到不行的表情，但體型上卻又非常適合這樣的裝扮，其中形成的反差賦予人可愛印象。

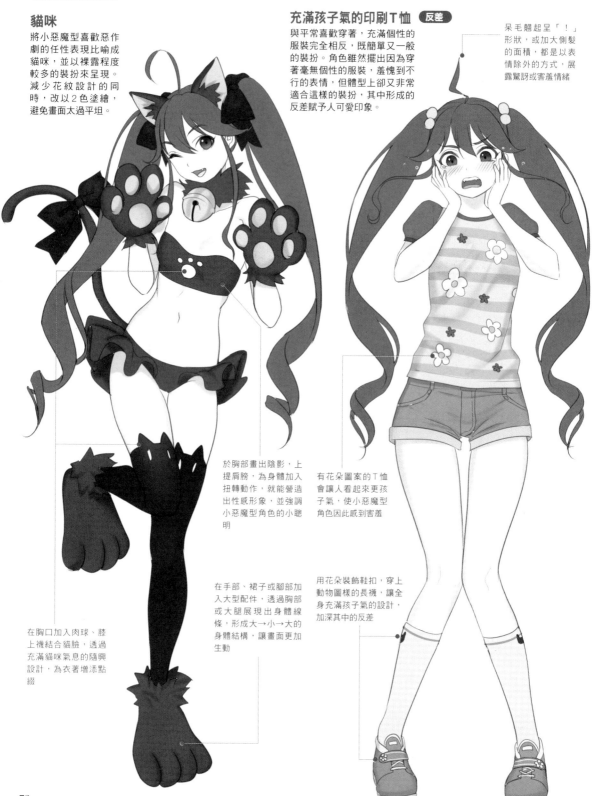

呆毛翹起呈「！」形狀，或加大側髮的面積，都是以表情除外的方式，展露驚訝或害羞情緒

於胸部畫出陰影，上提肩膀，為身體加入扭轉動作，就能營造出性感形象，並強調小惡魔型角色的小聰明

有花朵圖案的T恤會讓人看起來更孩子氣，使小惡魔型角色因此感到害羞

在手部、裙子或腳部加入大型配件，透過胸部或大腿展現出身體線條，形成大→小→大的身體結構，讓畫面更加生動

用花朵裝飾鞋扣，穿上動物圖樣的長襪，讓全身充滿孩子氣的設計，加深其中的反差

在胸口加入肉球、膝上襪結合貓臉，透過充滿貓咪氣息的隨興設計，為衣著增添點綴

內衣與泳衣

小惡魔型角色用清秀與哥德風格,同時展現出可愛的少女特質。就讓我們以白色荷葉邊的燈籠褲加上暗色系的泳衣,營造出角色的一體兩面。

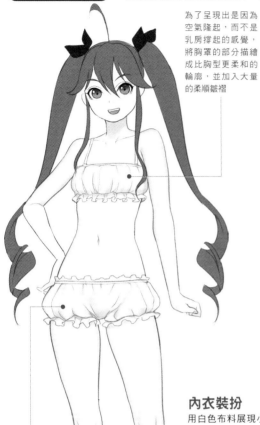

為了呈現出是因為空氣隆起,而不是乳房撐起的感覺,將胸罩的部分描繪成比胸型更柔和的輪廓,並加入大量的柔順皺褶

泳衣裝扮

這裡雖然搭配讓角色看起來更年幼天真的洋裝式泳衣,但可在胸口與裙襬蕾絲使用不同款的布料,展現出對於流行的敏感度。

描繪包包頭時,可以圓形做定位,並掌握髮束流向,畫出旋渦狀。加入脫落的細髮,就能更顯真實

縮短裙長,加入荷葉邊裙襬,增加可愛程度

內衣裝扮

用白色布料展現小惡魔型角色的純真時,能搭配輪廓圓弧的燈籠褲或是加入荷葉邊設計,營造出避免太過惹人厭的嬌嬌女風格。

厚底海灘拖鞋代表著角色希望正向展現出充滿自卑感的部分,為角色的性格賦予特徵

在胯下加入▽形的皺褶,就能不著痕跡地展露出骨盆形狀

內衣裝扮(背面)

若布料的隆起程度比身體線條更明顯,就能避免太過性感,營造出純潔形象。為了展現衣料本身的柔軟性,胸罩的背面會從背部處開始隆起。

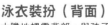

泳衣裝扮(背面)

大膽地裸露背部,與孩子氣的要素間形成反差。頸部與身體的綁繩粗細不同,細繩會呈現近乎垂直的直線形狀。

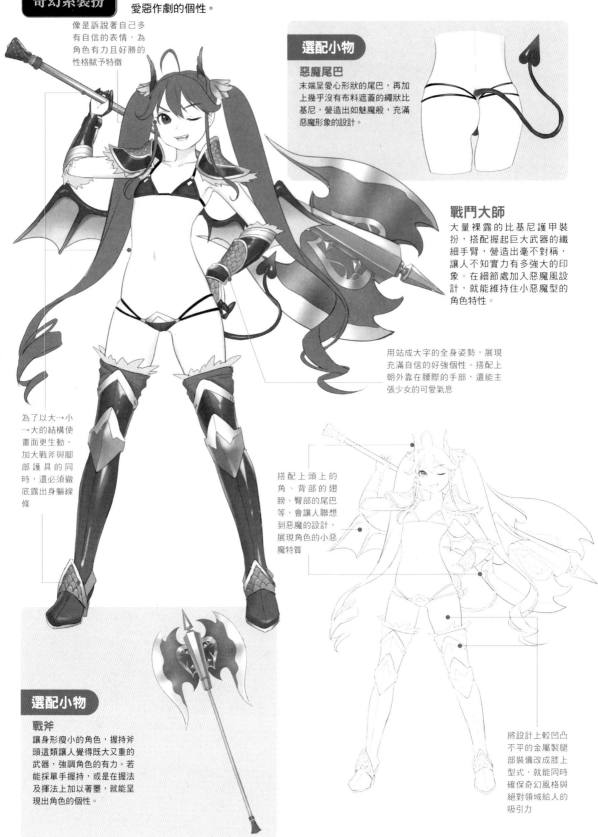

奇幻系裝扮

用大膽的裸露與巨大的武器來呈現角色的好勝性格。搭配會讓人聯想到惡魔的小物，描寫出愛惡作劇的個性。

像是訴說著自己多有自信的表情，為角色有力且好勝的性格賦予特徵

選配小物

惡魔尾巴

末端呈愛心形狀的尾巴，再加上幾乎沒有布料遮蓋的繩狀比基尼，營造出如魅魔般，充滿惡魔形象的設計。

戰鬥大師

大量裸露的比基尼護甲裝扮，搭配握起巨大武器的纖細手臂，營造出毫不對稱，讓人不知實力有多強大的印象。在細節處加入惡魔風設計，就能維持住小惡魔型的角色特性。

用站成大字的全身姿勢，展現充滿自信的好強個性。搭配上朝外靠在腰際的手部，還能主張少女的可愛氣息

為了以大→小→大的結構使畫面更生動，加大戰斧與腳部護具的同時，還必須徹底露出身軀線條

搭配上頭上的角、背部的翅膀、臀部的尾巴等，會讓人聯想到惡魔的設計，展現角色的小惡魔特質

選配小物

戰斧

讓身形瘦小的角色，握持斧頭這類讓人覺得既大又重的武器，強調角色的有力。若能採單手握持，或是在握法及揮法上加以著墨，就能呈現出角色的個性。

將設計上較凹凸不平的金屬製腿部裝備改成膝上型式，就能同時確保奇幻風格與絕對領域給人的吸引力

 # 透過姿勢，展現角色喜愛惡作劇一面與少女的一面

動作與姿勢（基本）

愛惡作劇的表情充滿魅力的小惡魔型角色。偶爾流露的少女氣息會讓人感到反差，散發出更大魅力。

寫有小心可疑人物的紙張與角色躲在電線桿後方的模樣相互呼應，讓人覺得更加可愛

躲藏

變裝後，偷偷摸摸躲藏的姿勢。暗地裡尾隨，個性狡猾還會暴露對方的秘密，搭配上太過詭異，反而變得引人注目的糊塗表現，營造出小惡魔型角色擁有的可愛特質。

「說到跟蹤就會想到紅豆麵包」的老套聯想，能為個性率真的小惡魔型角色賦予搞笑印象

靠著電線杆，雙腿內彎，擺出女孩子才會有的姿勢。雖然有經過變裝，卻更加凸顯出無法隱藏自我性格的冒失鬼特質

面朝側邊，視線卻朝向對方，展現出強烈的好感

送禮

手放在腰部，展露強硬態度的同時，卻又表情害羞地送出禮物。一點也不率真的模樣會讓人聯想到難為情的美感。

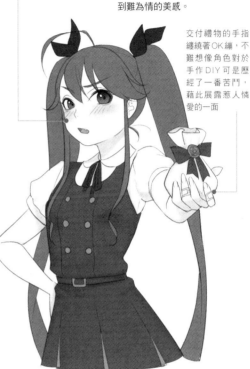

交付禮物的手指纏繞著OK繃，不難想像角色對於手作DIY可是歷經了一番苦鬥，藉此展露惹人憐愛的一面

戀愛占卜

小惡魔型平常在喜愛之人面前雖然強勢，但為了營造出害羞的氛圍，可描繪角色自己在家戀愛占卜的模樣，展露其實比任何人更在意戀情發展的可愛表現。

用塌垂的呆毛，以及蒼白的陰影，描繪角色看到占卜結果時，充滿震驚的滑稽反應

身體朝前傾，同時描繪出背部反折的曲線，讓姿勢呈現上充滿女性魅力

單手置於雙腿間，看起來會更有女人味

第1章 關於女性的身體構造

第2章 各類型女性角色的繪法 小惡魔型

第3章 陰影與著色的呈現

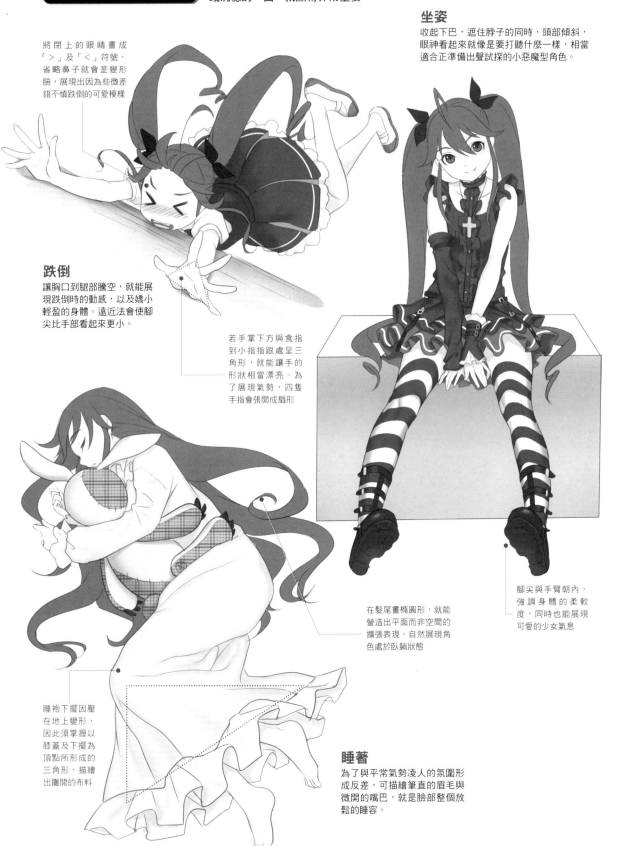

動作與姿勢（日常生活） 同時擁有天真無邪及倔強性格的小惡魔型角色。如何在不同場合搭配搞笑表情或沉穩的一面，就顯得非常重要。

坐姿
收起下巴，遮住脖子的同時，頭部傾斜，眼神看起來就像是要打聽什麼一樣，相當適合正準備出聲試探的小惡魔型角色。

將閉上的眼睛畫成「＞」及「＜」符號，省略鼻子就會是變形臉，展現出因為些微差錯不慎跌倒的可愛模樣

跌倒
讓胸口到腿部騰空，就能展現跌倒時的動感，以及嬌小輕盈的身體。遠近法會使腳尖比手部看起來更小。

若手掌下方與食指到小指指跟處呈三角形，就能讓手的形狀相當漂亮。為了展現氣勢，四隻手指會張開成扇形

在髮尾畫橢圓形，就能營造出平面而非空間的擴張表現，自然展現角色處於臥躺狀態

腳尖與手臂朝內，強調身體的柔軟度，同時也能展現可愛的少女氣息

睡袍下擺因壓在地上變形，因此須掌握以膝蓋及下擺為頂點所形成的三角形，描繪出攤開的布料

睡著
為了與平常氣勢凌人的氛圍形成反差，可描繪筆直的眉毛與微開的嘴巴，就是臉部整個放鬆的睡容。

性感姿勢

即便是總讓人覺得調皮搗蛋的小惡魔型角色，還是能做出挑釁姿勢或充滿害羞的姿勢，以各種不同的面向，表現出角色具備的魅力。

挑釁姿勢

大膽地脫掉泳衣，做出「你是在挑釁我嗎」的動作。雖然害羞，卻又充滿自信的神情，是角色發揮魅力時的武器，同時也展現出強烈的壞心眼性格。

稚嫩的體態，搭配上「你是在挑釁我嗎」，成熟卻又充滿反差的表情，營造出非性感的不同魅力

前傾動作會更強調腰部周圍與泳衣，構圖上也會將目光從乳房誘導至下半身

沿著乳房線條描繪淡淡的陰影，並在乳房下方的肋骨處畫入陰影，就能增加胸部的存在表現，使胸部充滿肉感

在腰部與身軀交界處描繪出線條及陰影，為前傾的姿勢注入立體感

壓住裙子

強調下半身的姿勢，搭配角色感到害羞的表情，再加上想要遮蓋住翹臀的動作，都能強化角色感到羞恥的模樣。

一部分的布料凹陷呈「」」的形狀。畫出泳衣遮蓋不住的部分，加強性感表現

腳尖朝內，強調女人味

為了營造出角色撒嬌的感覺，可鼓起臉頰，露出虎牙，讓嘴巴看起來很淘氣

確實描繪出身體傾斜後，呈彎曲狀的肚臍線條、下腹部的比基尼線、以及腹部與大腿的陰影，就能讓腰部周圍的肉感帶有厚度

M字坐法

手臂置於前方，並稍微加大尺寸，就能強調身體的扭曲感，看起來會更性感。

太妹型角色

性格粗魯、反抗心強烈的不良女子，搭配上俐落穿著以及充滿男人味的動作，就會是極具個性魅力的角色。

 ## 俐落且讓人感覺中性的苗條體型

容貌與體型（正面） 為了做出冷淡的表情，須畫出銳利眼神與「ㄟ」字眉型。接著畫出肋骨與腹肌紋路，讓整體呈現偏瘦的俐落體型。

容貌
若要展現角色的粗魯個性，須讓眉毛上翹，並搭配帶有敵意的吊眼。毫無規則性的凌亂髮型可營造粗曠形象。

上半身
為了展現出角色充滿苗條感的細瘦身體，描繪線條時須掌握肋骨的輪廓。

下半身
為了呈現出瘦瘦的體型，可以滑順的曲線描繪腿部外側輪廓，就會是筆直的美腿。

正面（帶陰影）
為了讓肉感不明顯的俐落體型更加立體，可在胸口畫出淡淡的骨頭陰影，使其呈隆起狀，並在腹部加入陰影，展現出鼓起的腹肌。

在鼻樑加入陰影，做出高姿態的表情

在肋骨處加入陰影，描繪出骨頭隆起的感覺

描繪瘦瘦的體型時，可加大雙腿縫隙，讓腿部看起來又瘦又細

由於脂肪量少，因此可以淡淡的陰影展現稍微露出腹肌的模樣

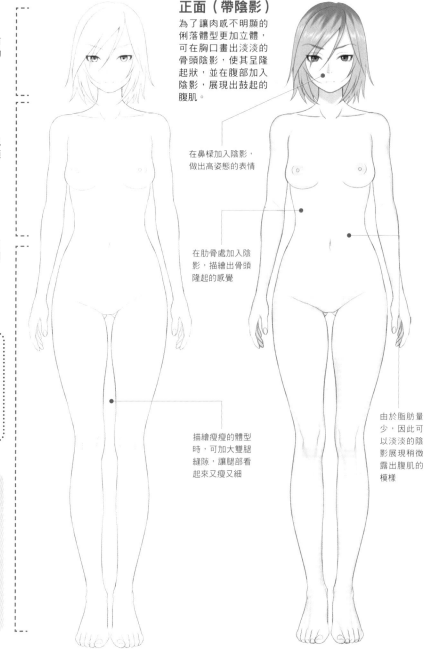

太妹型的角色印象
- 會反抗的
- 身形偏瘦
- 粗魯
- 充滿男人味

將角色印象形容詞轉為視覺呈現
容貌：瘦瘦的三角臉型
頭髮：髮尾上翹的短髮
眼睛：細長吊眼
體型：苗條
身高：較平均值高
性格特色：品行不佳

容貌與體型（背面）

在苗條的身體中展現女性的柔和特質。描繪輪廓的同時，更不忘掌握些微的肉感。

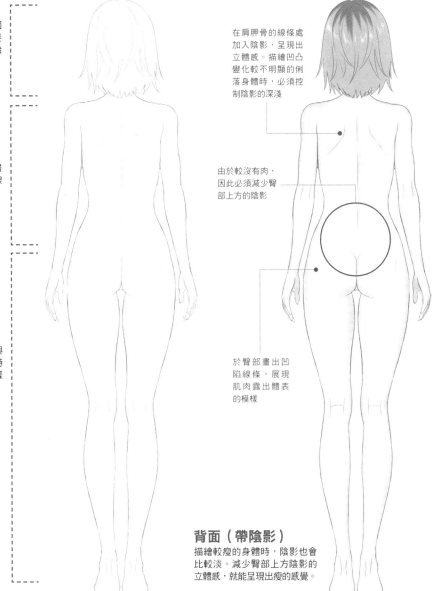

頭部

為了描寫出角色怕麻煩的個性，可在缺乏整理的金髮髮根處，畫出已明顯長出原始髮色的模樣。

上半身

展現苗條體型時，滑順地畫出緊縮的臀部至大腿的線條。

下半身

描繪小巧的臀部輪廓時，與腿部的分界要比較短，同時縮短臀部的縱向線條，這樣看起來就會更瘦。

在肩胛骨的線條處加入陰影，呈現出立體感。描繪凹凸變化較不明顯的俐落身體時，必須控制陰影的深淺

由於較沒有肉，因此必須減少臀部上方的陰影

於臀部畫出凹陷線條，展現肌肉露出體表的模樣

背面（帶陰影）

描繪較瘦的身體時，陰影也會比較淡。減少臀部上方陰影的立體感，就能呈現出瘦的感覺。

POINT 髮型變化

太妹型的髮型可透過不規則的髮尾，展現粗曠感，染成誇張顏色的頭髮髮根長出了原有的髮色，如布丁頭的造型能帶給人粗野印象。

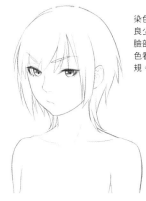

後髮稍微較長的中性短髮以及髮尾的毛躁感，都能營造出態度粗魯的爽快性格。

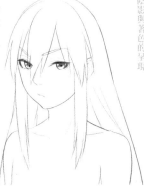

染色的長髮能加強不良少女的感覺。蓋住臉部的長瀏海會讓角色看起來更不遵守常規。

 # 透過男性化的銳利眼神來表達情感

嘴角持平，眼睛與眉毛上翹，微睜的眼睛接近長方形，就能描繪出表情冷淡的角色。

1
畫出臉部打底用的定位線，在橫向的中間偏下處畫入水平線，在縱向的中間處畫入中線，並在水平線上畫出耳朵。

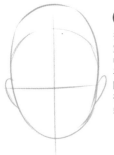

2
在中線與耳朵中間處畫出左右眼，以及眉毛的定位線。在水平線與下巴之間三等分的位置處，大致定位出鼻子與嘴巴。

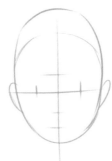

完成

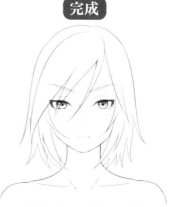

畫出較多的細長髮束，並讓末端稍微翹起。隨興描繪髮尾，營造粗曠感。

3
依照各定位線，畫出臉部五官。眼睛、眉毛、鼻子、輪廓的所有部位都必須夠銳利，打造成帶有一致性的臉龐。

4
畫出瀏海與較小的眼睛。將鼻子側面的陰影加上邊線，看起來會更銳利，瀏海蓋住眼睛，則能賦予人粗曠印象。

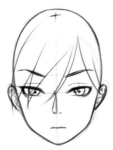

高興
為了營造出壓抑著欣喜情緒的感覺，角色的表情不會有太大變化，嘴角則是稍稍上揚帶著微笑。

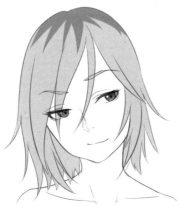

驚訝
睜大雙眼，稍微前傾，營造出驚訝情緒。畫出被頭髮遮蓋住的眼睛，以漫畫風格呈現的手法，適合用在想讓人留下深刻印象的情境時。

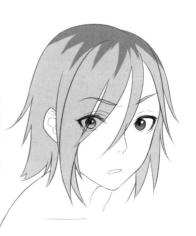

哀傷
臉部朝上，頭髮亂蓬，並描繪出咬著牙根的感覺。要呈現眼淚縱橫臉龐的畫面時，可讓眼睛變細，並在眼尾畫出淚水。

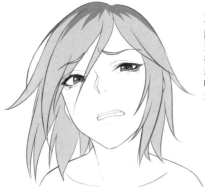

憤怒
在眼睛畫出皺褶，呈現出施力的感覺，眉毛靠攏所形成的皺褶則能加強憤怒感。描繪變成「ㄟ」字形的嘴巴，並加入咬著嘴唇的模樣，亦可賦予人憤怒印象。

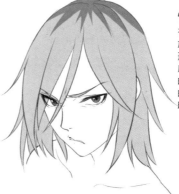

太妹型的動作

從太妹型特有，讓人覺得受威脅的前傾姿勢，到展露害羞情緒的一面，讓我們掌握各種情境，提升角色擁有的特性。

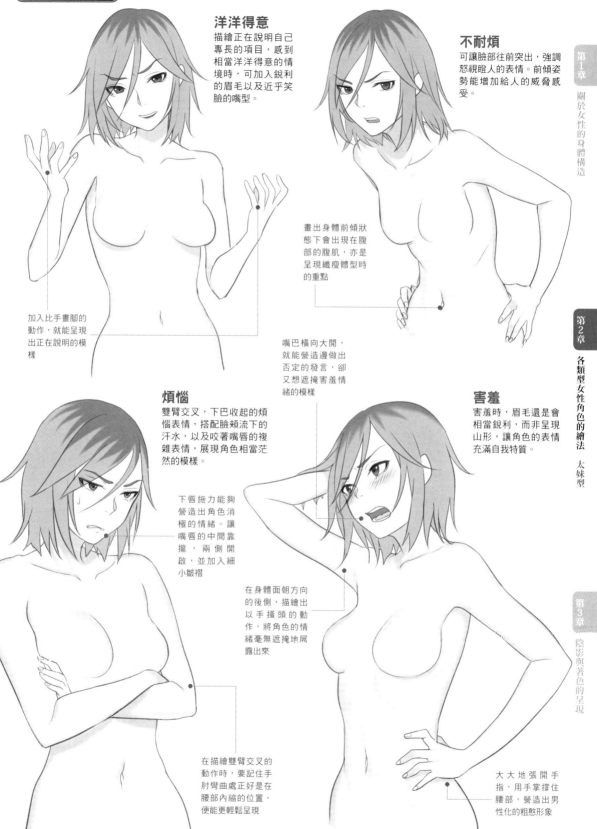

洋洋得意

描繪正在說明自己專長的項目，感到相當洋洋得意的情境時，可加入銳利的眉毛以及近乎笑臉的嘴型。

加入比手畫腳的動作，就能呈現出正在說明的模樣

不耐煩

可讓臉部往前突出，強調怒視瞪人的表情。前傾姿勢能增加給人的威脅感受。

畫出身體前傾狀態下會出現在腹部的腹肌，亦是呈現纖瘦體型時的重點

嘴巴橫向大開，就能營造邊做出否定的發言，卻又想遮掩害羞情緒的模樣

煩惱

雙臂交叉，下巴收起的煩惱表情，搭配臉頰流下的汗水，以及咬著嘴唇的複雜表情，展現角色相當茫然的模樣。

下唇施力能夠營造出角色消極的情緒。讓嘴唇的中間靠攏，兩側開啟，並加入細小皺褶

在描繪雙臂交叉的動作時，要記住手肘彎曲處正好是在腰部內縮的位置，便能更輕鬆呈現

害羞

害羞時，眉毛還是會相當銳利，而非呈現山形，讓角色的表情充滿自我特質。

在身體面朝方向的後側，描繪出以手搔頭的動作，將角色的情緒毫無遮掩地展露出來

大大地張開手指，用手掌撐住腰部，營造出男性化的粗憨形象

81

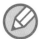 # 以不整的衣裝，營造出叛逆感

基本視覺設定（制服）

衣著不整的簡樸女高中生制服，並在身上穿戴配件，營造出不受規範束縛的獨特氛圍。

制服（正面）

不整的制服穿著，能展露出角色相當反抗，不想遵守規範的一面。皺巴巴的襯衫則能賦予人邋遢、吊兒郎當的感覺。

制服（背面）

從背部拉出襯衫，強調邋遢的感覺。

若要能夠看見項鍊，就必須鬆開領帶，露出脖子

捲起袖子，營造不修邊幅的感覺

將襯衫拉出裙外的不整齊穿著，能強化不受拘束的形象

太妹型的服裝與穿搭印象

- 皺皺的襯衫
- 鞋後跟扁掉的鞋子
- 違反校規的配件
- 粗曠氣息

↓

將服裝與穿搭印象轉為視覺呈現

上衣：皺巴巴的襯衫

下身：較短的裙子

配件：領帶

襪子：長統學生襪

鞋子：變形的樂福鞋

為了展現出怕麻煩的個性，穿鞋子時會將鞋後跟踩扁

便服與小物

便服會以誇張的花紋及偏暗色調的服裝為主軸，適度裸露肌膚的同時，還能藉由刷破的牛仔褲，強調粗曠感。

外出服

露肩的便服、項鍊、鍊條等銀飾都能讓角色更顯帥氣。

居家服

連帽衫上衣與運動褲的組合除了是居家服外，也能直接穿去便利商店，因此賦予人不修邊幅的印象。

在衣服上大膽描繪花紋，散發出太妹型充滿脅迫感的氛圍

若是穿著縮下擺設計的連帽衫與運動褲，可以腰部內縮處之下的區域為中心，將連帽衫下擺內縮，運動褲則是以腳踝為中心內縮

為了展現粗曠形象與細緻雙腿，可在刷破的牛仔褲同時加入2種要素

配件範例

附鍊條的長皮夾

鍊條、長皮夾與牛仔褲的組合能賦予人中性印象，營造出不修邊幅的帥氣感。

變化範例

搖滾風時尚

無袖的簡單設計與帶鍊條的丹寧短褲除了能增加裸露程度，還可營造出搖滾形象，讓角色看起來更帥氣。

第1章　關於女性的身體構造

第2章　各類型女性角色的繪法　太妹型

第3章　陰影與著色的呈現

83

透過各類衣裝，展現粗曠魅力

可透過既俐落、又帥氣的西部劇風格衣裝，或是充滿反差的侍女服，展現太妹型的男性化魅力。

西部風時尚

不受拘束的角色相當適合西部風裝扮。透過能從熱褲中看見的鼠蹊部，以及覆蓋住膝蓋以下的服裝來強調大腿，這也是西部風裝扮才有的裸露呈現。

女服務員裝　反差

在文化祭等場合被迫穿上輕飄飄的女服務員制服，生硬的動作能展現出這身裝扮並非角色所願，並流露角色感到羞愧的模樣。

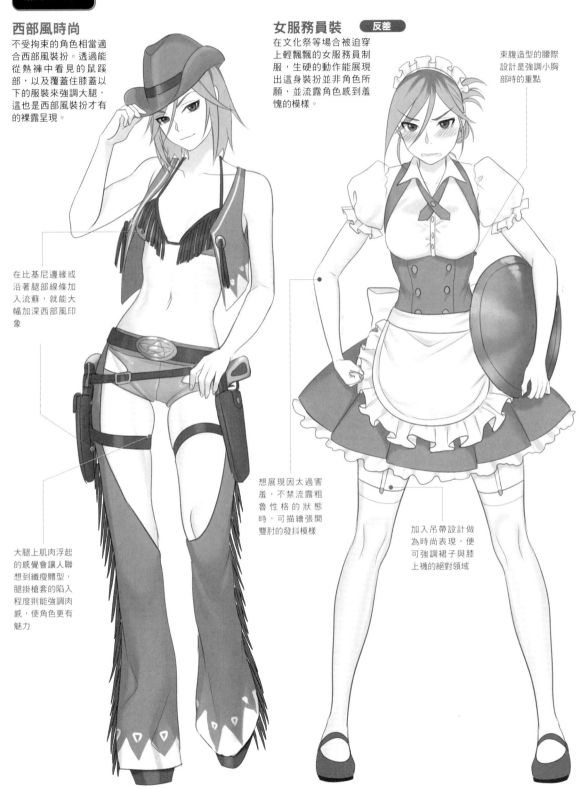

束腹造型的腰際設計是強調小胸部時的重點

在比基尼邊緣或沿著腿部線條加入流蘇，就能大幅加深西部風印象

想展現因太過害羞，不禁流露粗魯性格的狀態時，可描繪張開雙肘的發抖模樣

加入吊帶設計做為時尚表現，便可強調裙子與膝上襪的絕對領域

大腿上肌肉浮起的感覺會讓人聯想到纖瘦體型，腿掛槍套的陷入程度則能強調肉感，使角色更有魅力

內衣與泳衣

內衣與泳衣裝扮採用樸素簡單的顏色與設計，不僅能流露出角色怕麻煩的個性，看起來也會很帥氣。

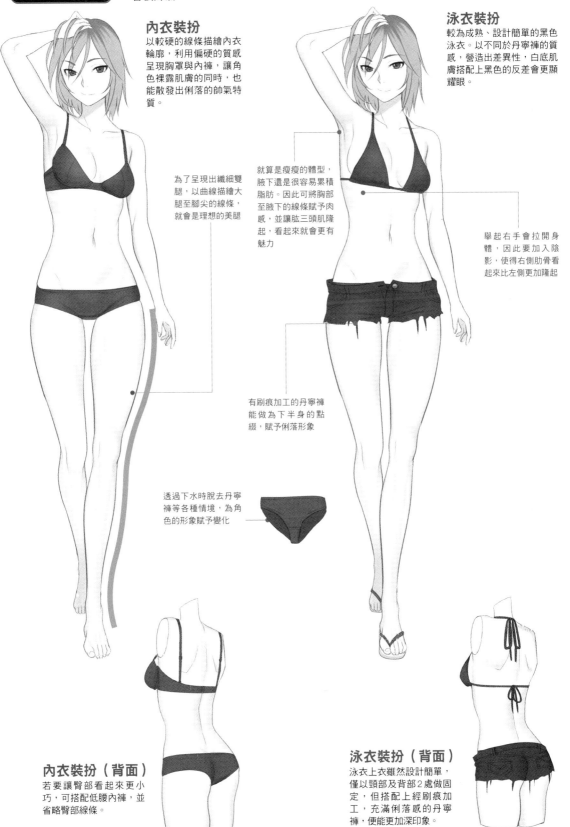

內衣裝扮

以較硬的線條描繪內衣輪廓，利用偏硬的質感呈現胸罩與內褲，讓角色裸露肌膚的同時，也能散發出俐落的帥氣特質。

泳衣裝扮

較為成熟、設計簡單的黑色泳衣。以不同於丹寧褲的質感，營造出差異性，白底肌膚搭配上黑色的反差會更顯耀眼。

為了呈現出纖細雙腿，以曲線描繪大腿至腳尖的線條，就會是理想的美腿

就算是瘦瘦的體型，腋下還是很容易累積脂肪。因此可將胸部至腋下的線條賦予肉感，並讓肱三頭肌隆起，看起來就會更有魅力

舉起右手會拉開身體，因此要加入陰影，使得右側肋骨看起來比左側更加隆起

有刷痕加工的丹寧褲能做為下半身的點綴，賦予俐落形象

透過下水時脫去丹寧褲等各種情境，為角色的形象賦予變化

內衣裝扮（背面）

若要讓臀部看起來更小巧，可搭配低腰內褲，並省略臀部線條。

泳衣裝扮（背面）

泳衣上衣雖然設計簡單，僅以頸部及背部2處做固定，但搭配上經刷痕加工，充滿俐落感的丹寧褲，便能更加深印象。

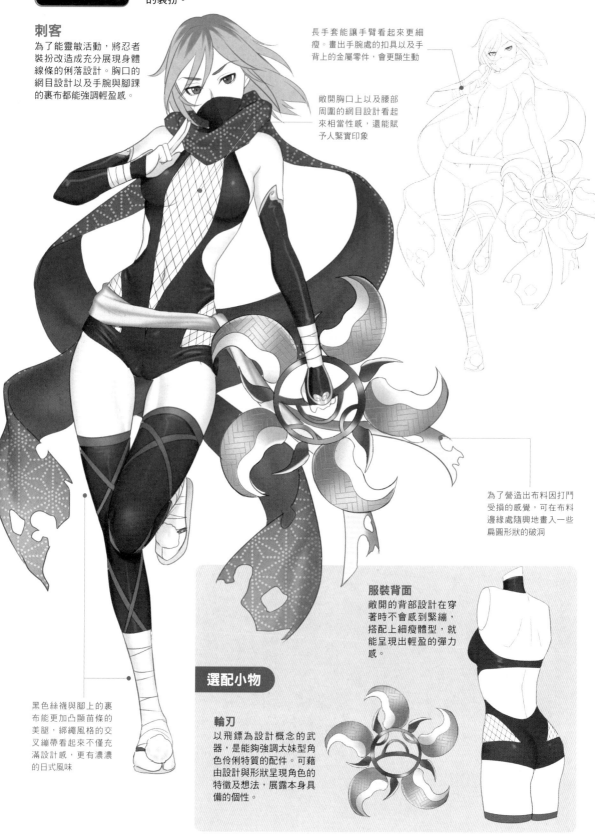

給人獨來獨往印象的太妹型角色，相當適合輕盈，並會讓人聯想到暗中活動的忍者或暗殺者的裝扮。

刺客

為了能靈敏活動，將忍者裝扮改造成充分展現身體線條的俐落設計。胸口的網目設計以及手腕與腳踝的裹布都能強調輕盈感。

長手套能讓手臂看起來更細瘦。畫出手腕處的扣具以及手背上的金屬零件，會更顯生動

敞開胸口上以及腰部周圍的網目設計看起來相當性感，還能賦予人緊實印象

為了營造出布料因打鬥受損的感覺，可在布料邊緣處隨興地畫入一些扁圓形狀的破洞

黑色絲襪與腳上的裹布能更加凸顯苗條的美腿，綁繩風格的交叉繃帶看起來不僅充滿設計感，更有濃濃的日式風味

服裝背面

敞開的背部設計在穿著時不會感到緊繃，搭配上細瘦體型，就能呈現出輕盈的彈力感。

選配小物

輪刃

以飛鏢為設計概念的武器，是能夠強調太妹型角色伶俐特質的配件。可藉由設計與形狀呈現角色的特徵及想法，展露本身具備的個性。

呈現出男性化的粗魯性格

動作與姿勢（基本）

描繪既粗暴又充滿男人味的姿勢，展現角色的內在層面。此外，描繪出顯露弱點時的模樣，則能產生反差，營造出親近感。

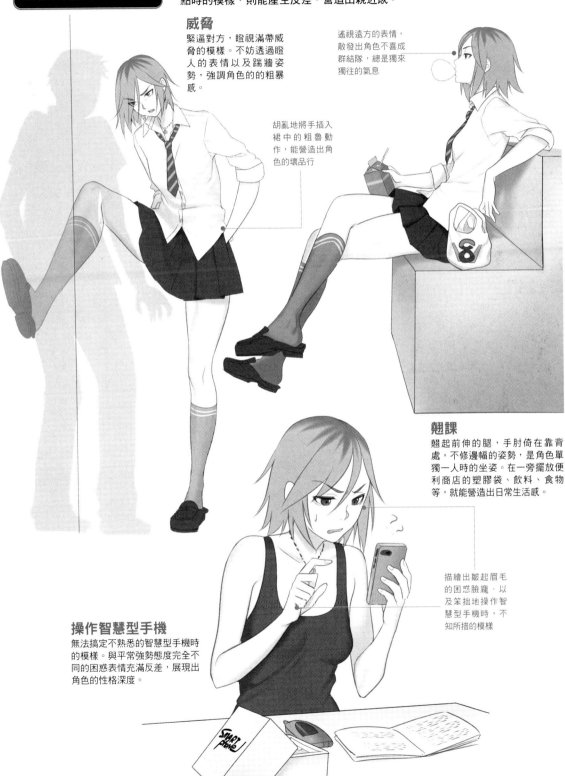

威脅

緊逼對方，瞪視滿帶威脅的模樣。不妨透過瞪人的表情以及踹牆姿勢，強調角色的的粗暴感。

胡亂地將手插入裙中的粗魯動作，能營造出角色的壞品行

遙視遠方的表情，散發出角色不喜成群結隊、總是獨來獨往的氣息

翹課

翹起前伸的腿，手肘倚在靠背處，不修邊幅的姿勢，是角色單獨一人時的坐姿。在一旁擺放便利商店的塑膠袋、飲料、食物等，就能營造出日常生活感。

描繪出皺起眉毛的困惑臉龐，以及笨拙地操作智慧型手機時，不知所措的模樣

操作智慧型手機

無法搞定不熟悉的智慧型手機時的模樣。與平常強勢態度完全不同的困惑表情充滿反差，展現出角色的性格深度。

從稀鬆平常的動作與姿勢，展露出粗魯的個性。重點在於如何透過平常的態度與行動，呈現角色的壞品行。

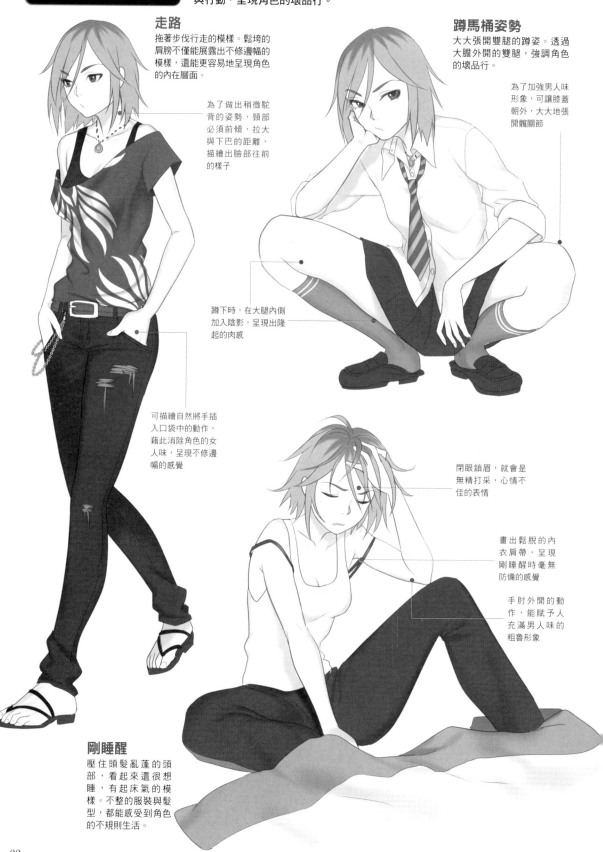

走路

拖著步伐行走的模樣。鬆垮的肩膀不僅能展露出不修邊幅的模樣，還能更容易地呈現角色的內在層面。

為了做出稍微駝背的姿勢，頸部必須前傾，拉大與下巴的距離，描繪出臉部往前的樣子

可描繪自然將手插入口袋中的動作，藉此消除角色的女人味，呈現不修邊幅的感覺

蹲馬桶姿勢

大大張開雙腿的蹲姿。透過大膽外開的雙腿，強調角色的壞品行。

為了加強男人味形象，可讓膝蓋朝外，大大地張開髖關節

蹲下時，在大腿內側加入陰影，呈現出隆起的肉感

閉眼鎖眉，就會是無精打采，心情不佳的表情

畫出鬆脫的內衣肩帶，呈現剛睡醒時毫無防備的感覺

手肘外開的動作，能賦予人充滿男人味的粗魯形象

剛睡醒

壓住頭髮亂蓬的頭部，看起來還很想睡，有起床氣的模樣。不整的服裝與髮型，都能感受到角色的不規則生活。

性感姿勢 　將充滿男人味且完全不修邊幅的太妹型角色，搭配上妖豔的姿勢，就能打造出動人的肌膚與出乎預期的可愛氣質。

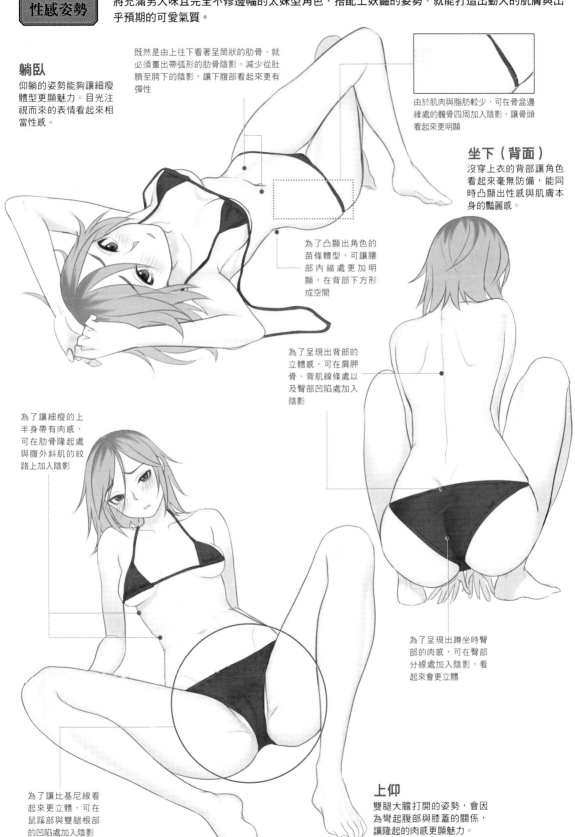

躺臥
仰躺的姿勢能夠讓細瘦體型更顯魅力。目光注視而來的表情看起來相當性感。

既然是由上往下看著呈筒狀的肋骨，就必須畫出帶弧形的肋骨陰影。減少從肚臍至胯下的陰影，讓下腹部看起來更有彈性

由於肌肉與脂肪較少，可在骨盆邊緣處的髖骨四周加入陰影，讓骨頭看起來更明顯

坐下（背面）
沒穿上衣的背部讓角色看起來毫無防備，能同時凸顯出性感與肌膚本身的豔麗感。

為了凸顯出角色的苗條體型，可讓腰部內縮處更加明顯，在背部下方形成空間

為了呈現出背部的立體感，可在肩胛骨、背肌線條處以及臀部凹陷處加入陰影

為了讓細瘦的上半身帶有肉感，可在肋骨隆起處與腹外斜肌的紋路上加入陰影

為了呈現出蹲坐時臀部的肉感，可在臀部分線處加入陰影，看起來會更立體

為了讓比基尼線看起來更立體，可在鼠蹊部與雙腿根部的凹陷處加入陰影

上仰
雙腿大膽打開的姿勢，會因為彎起腹部與膝蓋的關係，讓隆起的肉感更顯魅力。

Type **6** Gal

各類型女性角色的繪法

辣妹型角色

讓我們運用辣妹型角色可愛的表情、動作，以及明亮妝容與時尚搭配，展現開朗、浮誇的形象吧。

符合花俏氣息的肉感體型

容貌與體型（正面）

為了流露出浮誇、喜歡受人矚目的性格，須描繪出適合大量裸露風格，胖瘦適中的身體。

容貌
畫出大大的眼睛與長長睫毛，呈現出完整妝容。同時增加髮型的份量，讓角色看起來更華麗吧。

上半身
與大尺寸的乳房相比，腰部的內縮變化能讓身體線條更生動。

下半身
為了讓角色適合大量裸露的風格，大腿帶有豐盈肉感的同時，還要掌握腿部線條的美感。

正面（帶陰影）
在胸部、腹部、雙腿根部等有肉的地方描繪出陰影，營造柔軟的感覺。

為了讓乳房看起來有彈性，須在乳房下方、乳房與身體相連處加入陰影，展現出立體感

為了讓腹部四周看起來柔軟，可在下腹部與雙腿根部加入陰影。由於角色的皮膚是褐色，因此陰影要更深一些

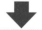

辣妹型的角色印象
- 濃妝
- 浮誇
- 喜歡引人矚目
- 開朗

↓

將角色印象形容詞轉為視覺呈現

容貌：可愛動人
頭髮：往上梳
眼睛：較粗的眼線
體型：充滿動感的體型
身高：平均值
性格特色：喜歡熱鬧

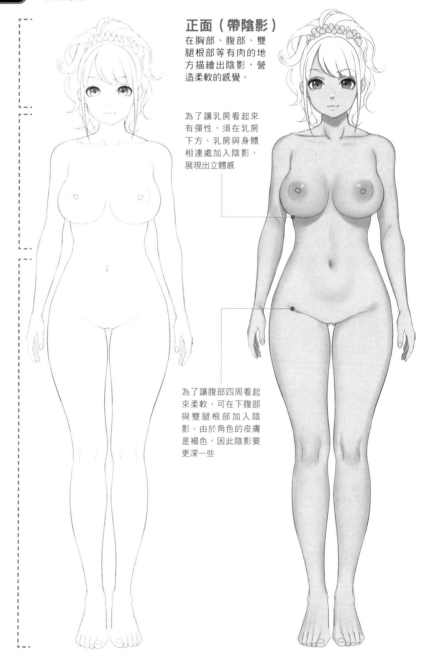

容貌與體型（背面）

胖瘦適中、腰圍內縮，呈現出動感。臀部尺寸可較小一些，讓角色適合迷你裙裝扮。

頭部

較粗的髮束使頭髮整個蓬起，營造出份量。若要讓角色看起來更花俏，則可於髮尾上捲。

上半身

為了呈現出柔軟的肉感，可於肩胛骨等背部區域加入陰影。

下半身

為了呈現出可愛與性感氣息，角色的臀部要小一點，大腿則是較厚實些。

背面（帶陰影）

在輪廓線加入陰影，看起來會更加立體。讓全身既動感又柔軟。

為了讓角色適合緊身裝扮，腰圍須縮小，使上半身看起來更俐落

在臀部上側加入較明顯的陰影，呈現出充滿彈性的肉感

為了讓豐滿的身體更加立體，可沿著身體輪廓線加入較深的陰影

POINT 髮型變化

充滿份量的髮型，相當適合辣妹型角色浮誇的風格。可將粗髮束綁得鬆一些，讓頭髮整個蓬起。

滑順的筆直長髮，配上露出的額頭，營造出成熟氛圍。若想要呈現出角色愛玩的隨和個性，將頭髮挑染也會相當有效果。

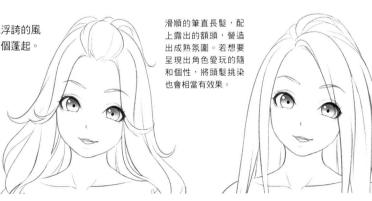

將瀏海梳成龐畢度頭，使頭頂看起來更有份量。側邊的頭髮則可往外翹，展現出辣妹型角色快樂開朗的性格。

 # 在表情與動作中加入爽朗與小心機元素

辣妹型的臉部與表情 藉由大大的眼睛與上揚的嘴角，在表情描寫出角色的開朗性格。為了更加凸顯爽朗形象，可讓各部位呈圓弧狀，賦予柔和感。

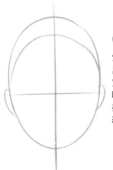

① 掌握圓臉輪廓，畫出水平線與中線做定位。描繪耳朵時，須讓耳朵的起始點分別落在水平線的起點與終點處。

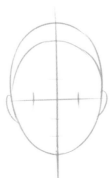

② 於中線及耳朵的正中間處，定位出左右眼與眉毛。從水平線中央至下巴處分成三等分，並定位出鼻子與嘴巴。

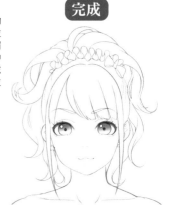

完成

以頭頂描繪的皺摺狀髮帶為邊界，畫出各種粗細的髮束，讓頭髮隆起。髮尾上捲，就能展現出髮量。

③ 畫出大大的眼睛與曲線形眉毛。嘴巴則是嘴角上揚，呈鴨嘴狀，看起來會更開朗。

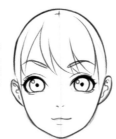

④ 描繪出圓弧形的濃郁眼線、如貓般的眼睛、俐落的眉毛，以及整撮的瀏海。

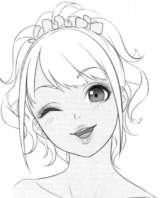

高興
為了營造出對誰都能開朗以對的爽朗氣息，可做歪頭眨眼的動作。縮起嘴角兩側，就會是像鴨嘴般的笑臉。

驚訝
將大眼睜得更大，眼睛四周放入眼白。嘴巴縮小成〇形，就會是充滿興趣的驚訝表情。

哀傷
為了做出悲傷的同時還不忘表現可愛的模樣，可將嘴巴往上揪成櫻桃小嘴，就會是帶點心機的撒嬌表情。

憤怒
內心明明相當憤怒，卻又忍住不能表現出來的模樣。眼睛雖然帶有笑意，眉毛卻是上翹，且單邊嘴角上揚，能看見牙齒，形成僵硬的表情。

辣妹型的動作

針對開朗性格相當有魅力的辣妹型角色，可誇大身體與手指動作，加強反應，並以逗趣的表情展現情感豐富的模樣。

大笑

手放在腹部，配上完全無法忍住笑意的表情，做出也希望身邊的人感到開心的大笑模樣。

含糊帶過

對自己不利時，還想調皮地含糊帶過，藉此凸顯辣妹型角色的輕佻性格。面露窘困的同時，不妨將指尖抵在雙頰處，呈現出詼諧感吧。

用八字眉與朝向相反方向的目光，做出困惑表情。漫畫風格的蒼白模樣讓表情更有說服力

為了利用遠近感呈現立體效果，可將伸出的手輪廓加粗，便讓肩膀附近的線條較細，做出強弱差異

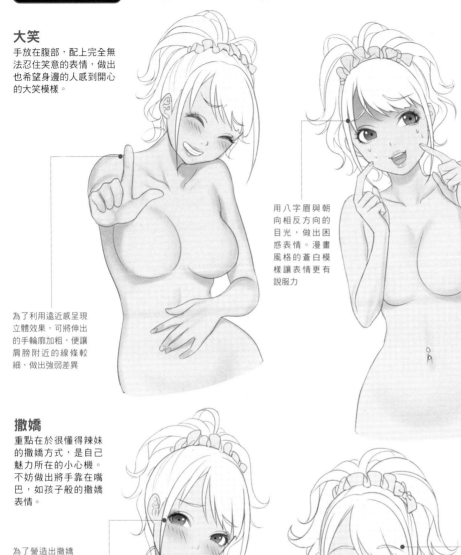

撒嬌

重點在於很懂得辣妹的撒嬌方式，是自己魅力所在的小心機。不妨做出將手靠在嘴巴，如孩子般的撒嬌表情。

為了營造出撒嬌的感覺，可將視線朝上，食指放在嘴上，就能充滿孩子氣

明顯上提的眉毛、往上看的眼睛以及揪起的小嘴，就能做出一直凝視對方的表情

想將雙臂靠攏夾起，強調胸部相當有份量時，可加長乳溝處的線條

凝視

為了呈現出角色其實相當了解自我魅力時的難纏模樣，除了必須有伺機而動的表情外，還可靠攏雙臂，做出強調大胸部的姿勢。

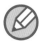 # 讓人感覺輕浮沉不住氣的衣著裝扮

基本視覺設定（制服）

為了營造出比起規範，角色更重視自我性格表現的感覺，可加入鬆開胸口、將毛衣綁在腰上等，讓自己看起來更可愛的穿搭。

制服（正面）

讓襯衫的袖子與裙子稍微短一些，增加裸露程度，營造出角色沉不住氣的輕浮感，並加入蝴蝶領帶與前開式羊毛衫做點綴。

搭配上荷葉邊的髮箍與耳環等裝飾臉部的配件，強調角色的花俏

在腰間綁上前開式羊毛衫，為制服裝扮放入亮點，避免太過單調

制服（背面）

背面的穿搭設定樸素，避免太過雜亂。建議下半身要夠清爽整齊，才能襯托出充滿份量的髮型。

鬆開蝴蝶領帶，讓領口大開，賦予角色散漫的印象

可讓羊毛衫的形狀像裙子一樣，會讓背影看起來更可愛

辣妹型的服裝與穿搭印象

- 穿著不整的制服
- 稍微花俏的配件
- 短裙
- 以小物做裝飾

↓

將服裝與穿搭印象轉為視覺呈現

上衣：襯衫、蝴蝶領帶

下身：裙子、綁於腰上的前開式羊毛衫

配件：髮箍、耳環

襪子：長統襪

鞋子：樂福鞋

腿部以樂福鞋及長統襪做搭配，讓下半身的輪廓更加俐落

便服與小物

辣妹型角色的便服多半為對大人有著強烈憧憬，裸露幅度大的服裝。講究緊身輕薄的材質，能讓身體線條更為明顯。

外出服

為了搭配角色的花俏妝容與樂天性格，可以充滿夏季氣息的海灘系風格，增加清涼裸露程度，縮短襯衫與裙子的下襬長度。

穿著外出服時，若要看起來比平常更誇張，可讓上下眼瞼的眼妝更濃郁，展露出角色的花俏

在蓬鬆的頭髮搭配上可愛蝴蝶結，代表角色並沒有忘記即便是居家服，也要夠時尚

將薄襯衫綁在胸部下方，使乳房形狀更為明顯，達強調效果

配件範例

托特包

尺寸稍大的托特包，會給人能夠輕鬆攜帶化妝包、鏡子、餅乾的感覺。雙手未持物的狀態可讓姿勢表現更多元，花俏的紋樣設計還能加強辣妹應有的氣息，是相當好運用的配件。

由於角色穿著輕薄材質，會使身體線條較為明顯，因此可從胸口朝手抓住的下襬處畫出一些皺褶

讓迷你裙的長度短到幾乎要看見內褲，並以單腳站立，加入陰影，使腰際看起來更性感

在加壓襪與大腿交界處畫出緊縮的感覺，呈現腿部被襪子束緊的肉感

變化範例

無肩帶背心

緊縮的貼合上衣能浮現出身體線條，展露性感體型。光是單品看起來會稍嫌不足，因此可在頭部加入項鍊做為點綴。

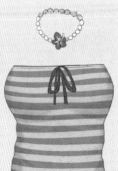

居家服

即便是在別人看不見的家中，還是會穿上避免腿部浮腫的加壓襪，展露出對於自我相當講究的角色性格。

穿上能更加凸顯體型魅力的衣著

發揮角色的開朗性格,畫上能夠更有魅力展現出身體線條的衣著,以能夠炒熱氣氛的動作及姿勢,展露和善形象。

萬聖節服裝

辣妹型角色總會給人喜歡在活動或祭典上大玩特玩的印象,因此可搭配破損護士服等,大量裸露的角色扮演系服裝,營造出相當樂在其中的感覺。

為了營造出已變成殭屍的感覺,可畫出眉尾上翹,像是在瞪人的表情,以及向前抓來的手

少女裝扮 反差

減少裸露出好身材的甜美裝扮,雖然看起來並不相搭,但可搭配上撩起裙子等,與衣著充滿反差的大膽動作,更顯角色魅力。

可描繪乳溝處有愛心挖洞造型的衣服,讓角色看起來既性感又可愛

為了發揮身體胖瘦適中的魅力,可在緊身護士服加入局部破痕,增加裸露程度

為了展現出與辣妹型角色輕鬆氣息完全相反的感覺,可搭配有大量荷葉邊做裝飾,充滿女人味的氣息

在大腿筋絡加入陰影,更顯立體的同時,還能強調腿部肉感

為了強調角色穿著緊身服裝,可在腰部、下擺等幾個較固定的部位畫出衣服皺褶。畫出橫向的長皺褶,加強布料拉扯的感覺

撩起裙子,刻意露出充滿少女風情的膝上襪,擺出與服裝風格本身完全不同的姿勢,展現辣妹型角色的開朗性格

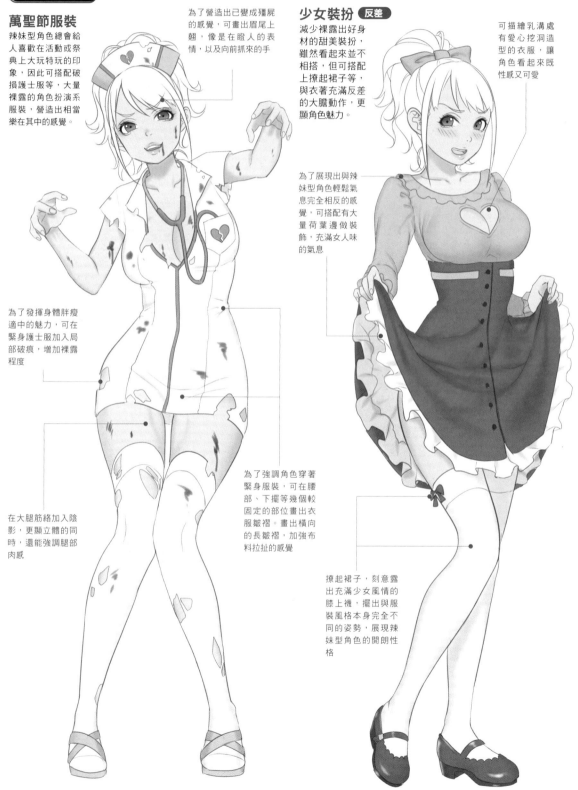

內衣與泳衣

為了表現出角色相當喜愛花俏,可使用帶紋樣或金屬類等較顯眼的物品。各位不妨在繩帶或設計上加以變化,試著呈現出獨創性。

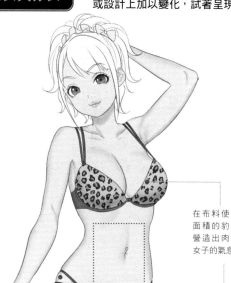

泳衣裝扮

為了展現角色充滿動感的體型,可穿著幾乎能看見下乳,布料面積極小的迷你比基尼。還可使用白色布料,強調與小麥肌膚間的對比。

可加入項鍊、手鐲、花朵裝飾等配件,營造出度假氛圍

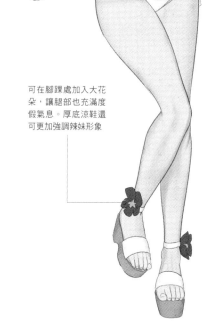

在布料使用大面積的豹紋,營造出肉食系女子的氣息

可帶上肚臍環,做為露腹裝扮的點綴,展現角色喜愛花俏的性格

可在腳踝處加入大花朵,讓腿部也充滿度假氣息。厚底涼鞋還可更加強調辣妹形象

配上2條繩帶,描繪出隆起的肉感後,就能更強調比基尼線

內衣裝扮

為了加強辣妹既性感又積極主動的一面,使用了豹紋等動物紋樣,並配上2條繩帶做為點綴。

為了讓小腿肚更有肉感,可用陰影表現出膝蓋至小腿的筋絡

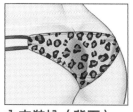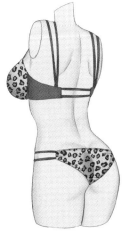

內衣裝扮(背面)

背部同樣採雙條設計,加強繩帶的感覺,強調性感程度。並在褲子畫出深色的臀部陰影,呈現立體感。

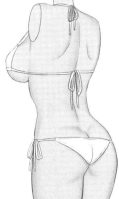

泳衣裝扮(背面)

為了讓設計充滿猥褻,凸顯辣妹氣息,可將繩帶畫成細條狀,並打結固定。泳衣布料則是非常小片,幾乎就要遮擋不住乳房和臀溝。

胖瘦適中,相當適合裸露肌膚的辣妹型角色,可搭配能夠發揮肉體魅力的華麗服裝,搭扮成舞孃造型。

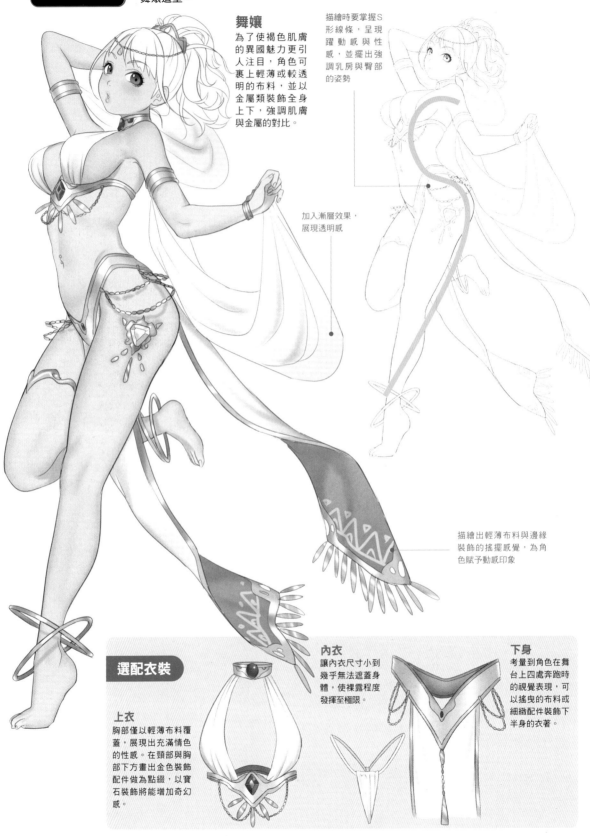

舞孃

為了使褐色肌膚的異國魅力更引人注目,角色可裹上輕薄或較透明的布料,並以金屬類裝飾全身上下,強調肌膚與金屬的對比。

描繪時要掌握S形線條,呈現躍動感與性感,並擺出強調乳房與臀部的姿勢

加入漸層效果,展現透明感

描繪出輕薄布料與邊緣裝飾的搖擺感覺,為角色賦予動感印象

選配衣裝

上衣
胸部僅以輕薄布料覆蓋,展現出充滿情色的性感。在頸部與胸部下方畫出金色裝飾配件做為點綴,以寶石裝飾將能增加奇幻感。

內衣
讓內衣尺寸小到幾乎無法遮蓋身體,使裸露程度發揮至極限。

下身
考量到角色在舞台上四處奔跑時的視覺表現,可以搖曳的布料或細緻配件裝飾下半身的衣著。

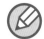

用姿勢呈現角色開朗、情感豐富的性格

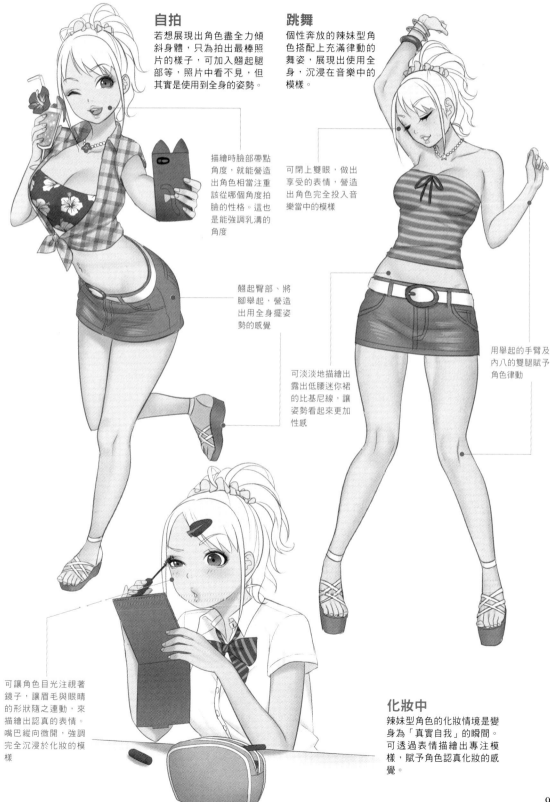

動作與姿勢（基本）

描繪喜歡開心事物的辣妹型角色時，也可在姿勢中加入能感受到愉快氛圍的要素，呈現出角色既開朗又有活力的形象。

自拍

若想展現出角色盡全力傾斜身體，只為了拍出最棒照片的樣子，可加入翹起腿部等，照片中看不見，但其實是使用到全身的姿勢。

描繪時臉部帶點角度，就能營造出角色相當注重該從哪個角度拍臉的性格。這也是能強調乳溝的角度

翹起臀部、將腳舉起，營造出用全身擺姿勢的感覺

可淡淡地描繪出露出低腰迷你裙的比基尼線，讓姿勢看起來更加性感

跳舞

個性奔放的辣妹型角色搭配上充滿律動的舞姿，展現出使用全身，沉浸在音樂中的模樣。

可閉上雙眼，做出享受的表情，營造出角色完全投入音樂當中的模樣

用舉起的手臂及內八的雙腿賦予角色律動

可讓角色目光注視著鏡子，讓眉毛與眼睛的形狀隨之連動，來描繪出認真的表情。嘴巴縱向微開，強調完全沉浸於化妝的模樣

化妝中

辣妹型角色的化妝情境是變身為「真實自我」的瞬間。可透過表情描繪出專注模樣，賦予角色認真化妝的感覺。

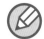

動作與姿勢（日常生活）

可透過學校生活及私底下的一面，來描繪辣妹型角色的隨和個性與盡全力時的模樣。

打招呼

用輕鬆的打招呼，描寫角色的坦率與隨和。除了表情與手部動作，還可在腿部加入動作，呈現出「輕盈」感。

氣喘吁吁

雖然沒有體力，卻努力到幾乎要暈厥……等，透過平常不會流露的表情，展現出角色看起來似乎不怎麼認真，但背地裡其實非常努力的反差，為個性賦予多樣化。

捲起袖子，表現出充滿幹勁的樣子

用凌亂的頭髮，搭配眼睛暈眩的模樣，強調角色不習慣使用體力的樣子，同時畫出喘氣的效果，做漫畫式的呈現

前傾時，衣服會往下垂，使皺褶集中於身體正面

描繪時可避免雙腳完全著地，展現出走路的輕盈步伐

嘴巴畫成笑臉，營造出角色正在享受看手機的模樣

男性化的盤腿坐姿勢能表現出不在乎他人目光，相當放鬆的模樣

愜意

即便放鬆地滑手機，還是不忘使用面膜及穿著防止水腫的加壓襪等美容用品，藉此賦予辣妹型角色認真自我保養的模樣。

性感姿勢

辣妹型角色應該相當了解自己的肉體魅力。透過即使害羞，卻看似樂在其中的表情，擺出大膽姿勢，展露性感吧。

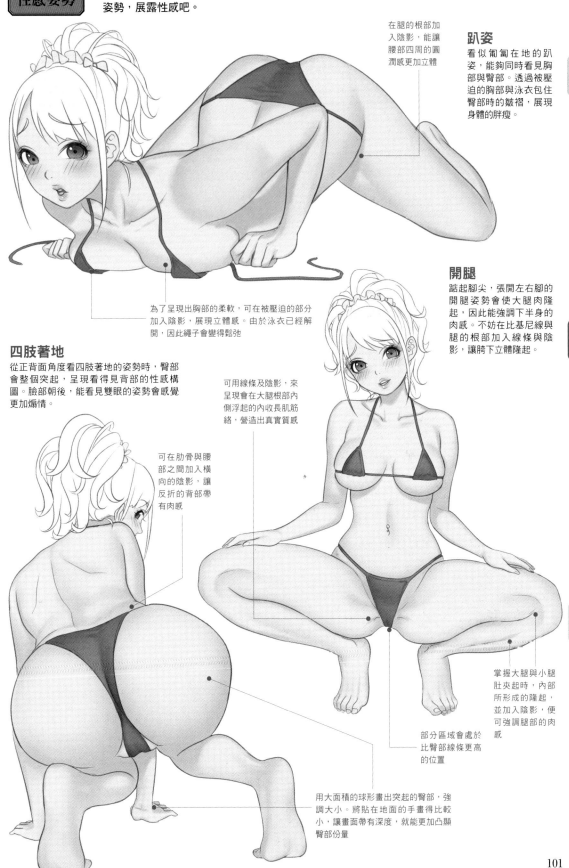

在腿的根部加入陰影，能讓腰部四周的圓潤感更加立體

趴姿
看似匍匐在地的趴姿，能夠同時看見胸部與臀部。透過被壓迫的胸部與泳衣包住臀部時的皺褶，展現身體的胖瘦。

為了呈現出胸部的柔軟，可在被壓迫的部分加入陰影，展現立體感。由於泳衣已經解開，因此繩子會變得鬆弛

開腿
跕起腳尖，張開左右腳的開腿姿勢會使大腿肉隆起，因此能強調下半身的肉感。不妨在比基尼線與腿的根部加入線條與陰影，讓胯下立體隆起。

四肢著地
從正背面角度看四肢著地的姿勢時，臀部會整個突起，呈現看得見背部的性感構圖。臉部朝後，能看見雙眼的姿勢會感覺更加煽情。

可用線條及陰影，來呈現會在大腿根部內側浮起的內收長肌筋絡，營造出真實質感

可在肋骨與腰部之間加入橫向的陰影，讓反折的背部帶有肉感

掌握大腿與小腿肚夾起時，內部所形成的隆起，並加入陰影，便可強調腿部的肉感

部分區域會處於比臀部線條更高的位置

用大面積的球形畫出突起的臀部，強調大小。將貼在地面的手畫得比較小，讓畫面帶有深度，就能更加凸顯臀部份量

穩重型角色

呈現穩重型角色時，重點在於如何透過表情、動作及反差方式，營造出充滿包容與寬容的母性形象。

能感受到母性，充滿包容的體型

容貌與體型（正面）

透過充滿穩重感的下垂眼尾、微笑，以及想讓人撲入懷中的大胸部，展現既溫柔又穩重的母性印象。

容貌
眼角下垂，淡淡微笑的臉龐。畫出蓬軟充滿份量的髮型，就能展現女性化的包容力。

上半身
大胸部是母性象徵。建議可設定為E罩杯以上。但萬一胸部過大反而會讓人覺得低級，因此要特別注意。

下半身
若要強調女性化的體態，就必須掌握腰部及腿部的肌肉與累積的脂肪，描繪出隆起的輪廓。

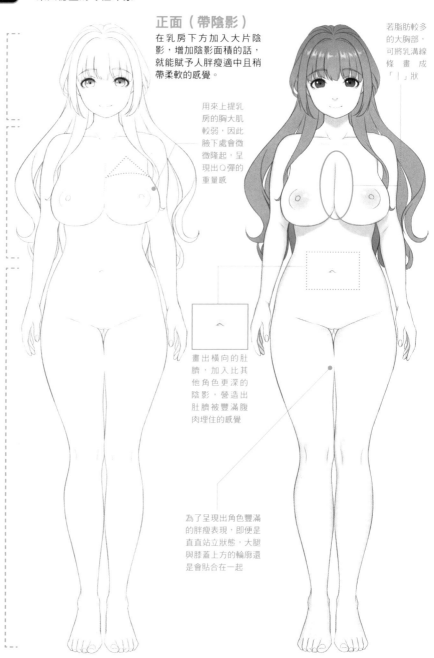

正面（帶陰影）
在乳房下方加入大片陰影，增加陰影面積的話，就能賦予人胖瘦適中且稍帶柔軟的感覺。

若脂肪較多的大胸部，可將乳溝線條畫成「|」狀

用來上提乳房的胸大肌較弱，因此腋下處會微微隆起，呈現出Q彈的重量感

畫出橫向的肚臍，加入比其他角色更深的陰影，營造出肚臍被豐滿腹肉埋住的感覺

為了呈現出角色豐滿的胖瘦表現，即便是直直站立狀態，大腿與膝蓋上方的輪廓還是會貼合在一起

穩重型的角色印象
- 溫柔
- 包容力
- 穩重
- 微笑

↓

將角色印象形容詞轉為視覺呈現

容貌：溫柔穩重的臉龐
頭髮：褐髮、蓬軟長髮
眼睛：大大的黑眼珠、垂眼
體型：豐滿的大腿與胸部
身高：較平均值高
性格特色：溫和、溫柔，優柔寡斷

容貌與體型（背面）

從背面也看得出有長肉，表現角色具備的圓潤印象。充滿份量的髮型也是描繪包容力時的重點。

頭部

可藉由長至背部的蓬軟長髮，凸顯出成熟的女性魅力。

上半身

微微傾斜的肩膀能營造出穩重柔和的印象。

下半身

由於肉較多，因此從腰部至大腿與小腿的線條會比其他角色更平順。

背面（帶陰影）

背面也與正面一樣，藉由加強陰影強弱，展現女性的柔軟身體。減少臀部下方的陰影，表現出豐滿的同時，也可讓人覺得緊實。

用平順的曲線描繪內縮處，就能營造出女性的柔和印象

減少臀部上方的彈性表現，將股溝畫成長長的「∣」狀，就能表現出胖嘟嘟的大臀部

下臂較不像腹部那麼容易長肉，因此可保留標準寬幅

POINT 髮型變化

若直接畫成長髮或短髮，清楚地做出長短變化，就能為角色形象帶來差異。短髮時，可設定為大約及肩的中等長度，保留穩重感，不會讓人覺得太過活潑。

由於燙髮的硬度較軟，因此能賦予人溫和氛圍以及穩重安定的感覺。

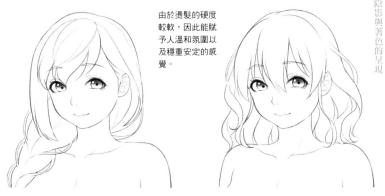

將側髮撥至耳後，瀏海橫梳，清楚地露出整個臉部。在辮子的交界處畫出亂翹的細髮，賦予自然印象。

 # 描繪出淡淡流露的溫柔與溫和氣息

穩重型的臉部與表情 以大大的黑眼球與垂眼為基礎,透過眉毛律動做出表情吧。小嘴能讓角色看起來更高雅。

1 定位出臉部整體。為了同時展現成熟感與圓潤感,可讓上半部的臉比臉部中央的水平線更長一些,下半部則是畫成圓弧的半圓形。

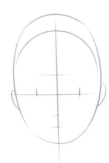

2 在水平線定位眼睛,在中線大致定位出鼻子與嘴巴。設定眼睛時,要掌握大人會有的臉龐,因此尺寸必須稍微小一些。鼻子與嘴巴的位置大約會在水平線至下巴之間三等分處。

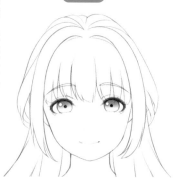

完成

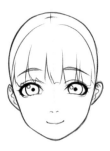

3 眼尾下垂,眉毛也要配合眼尾朝下。

4 描繪瀏海與眼睛,調整協調性。梳綁整齊的髮型能散發出成熟氣息。

將兩側頭髮畫至與下巴等長。描繪後腦勺的頭髮時,可讓頭髮從頭頂朝兩側覆蓋住耳朵。後髮橫向攤開,帶有份量的感覺也能營造出母性特徵。

高興
讓眼尾下垂,嘴巴微開。嘴角閉起能給人謹言慎行的印象。下巴尖銳,脖子較長的話,視線角度就會朝上。

驚訝
小嘴縱開,位置比平常更接近下巴。瞳孔雖然較小,但角色特徵表現的虹膜大小須維持不變。

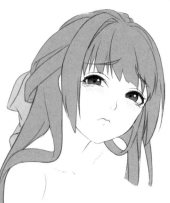

哀傷
彎著脖子,做出八字眉,嘴巴則畫成山形。眼睛變細,在嘴巴下方加入陰影,就能感覺臉部用力,呈現出哀傷情緒。

憤怒
用隆起的嘴巴與大大的八字眉,做出有點孩子氣的憤怒表情。聳起肩膀,以主線畫出鎖骨線條,就能加強憤怒感。

除了可愛的女性動作外，還可擺出與年齡不相符的輕浮動作，形成可愛的反差。

思考

用稍微彎成「ㄟ」形的嘴唇，以及靠在下巴的食指，表現出正在思考的模樣。右胸被手臂壓撐起後，看起來會比平常更加變形。

描繪手臂稍微被遮蓋住的胸部線條，表現出胸部又大又軟的份量

目光朝向旁邊，看起來正在深思

立起食指、眉毛落在較高的位置，展現充滿自信的氣息

洋洋得意

手插腰、挺起背肌，表現出自信滿滿的模樣。還可搭配閉眼，為表情注入變化，呈現多元印象。

手掌朝外的插腰姿勢能賦予角色女性化的可愛氣息

彎成八字的眉形與橫開的嘴巴，營造出不知如何是好的焦慮表情

焦慮

染紅的雙頰搭配八字眉，做出焦慮表情。夾緊腋下，舉起手臂的動作會使胸部靠攏，營造出相當勉為其難的困擾模樣。

只彎起小指，表現出可愛

在低胸裝衣領附近畫入圓弧狀陰影，表現出乳房被手腕用力擠壓上提的樣子

害羞

手靠著兩頰，彎著脖子的模樣，會營造出既困擾、又高興的表情。手臂將胸部壓住的感覺，則可藉由在手臂下方畫入陰影做呈現。

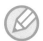

在整潔衣著加入女性的甜美氣息

基本視覺設定（制服） 以外套及襯衫搭配裙子，透過減少裸露的西裝為基調，賦予角色穩重有氣質的感覺。

西裝（正面）
領口或繡口的刺繡、脖子的綁巾、亮色系的跟鞋等，在重要部位加入充滿女性的設計與色調，使角色帶有可愛氣息。

西裝（背面）
為角色賦予個性的同時，搭配上樸素設計，還是能營造出高級感。加入小蝴蝶結做點綴，營造可愛印象。

在頭髮與外套後面加入蝴蝶結做裝飾，強調女人味

圓領外套可以營造出柔和氣息

女用外套的鈕扣會從左側穿入，因此右手側會蓋在上方，描繪時需特別留意

穩重型的服裝與穿搭印象
- 輕飄的輪廓
- 女性化
- 可愛又成熟
- 較少裸露

↓

將服裝與穿搭印象轉為視覺呈現
上衣：圓領外套與襯衫
下身：有刺繡的喇叭裙
襪子：膚色絲襪
鞋子：扣帶式跟鞋

曲線狀的刺繡能同時打造可愛與高級感

裙擺大約落在膝蓋的高度，就能散發出穩重與高雅氣息

低跟鞋搭配上腳踝繩帶設計，營造出既高雅又可愛的感覺

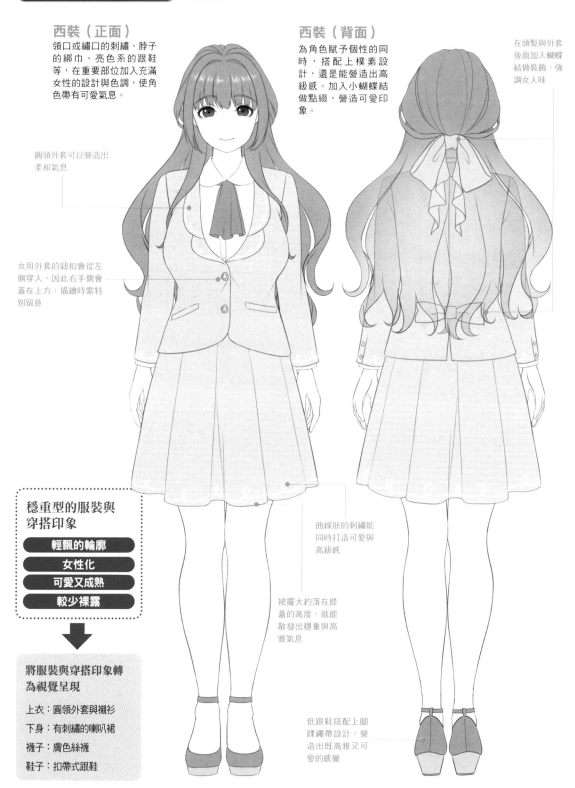

便服與小物

不妨選擇有打褶或荷葉邊設計，材質柔軟充滿律動感的女性化衣裝來做為便服。減少裝飾則能流露出角色內在的嫻靜。

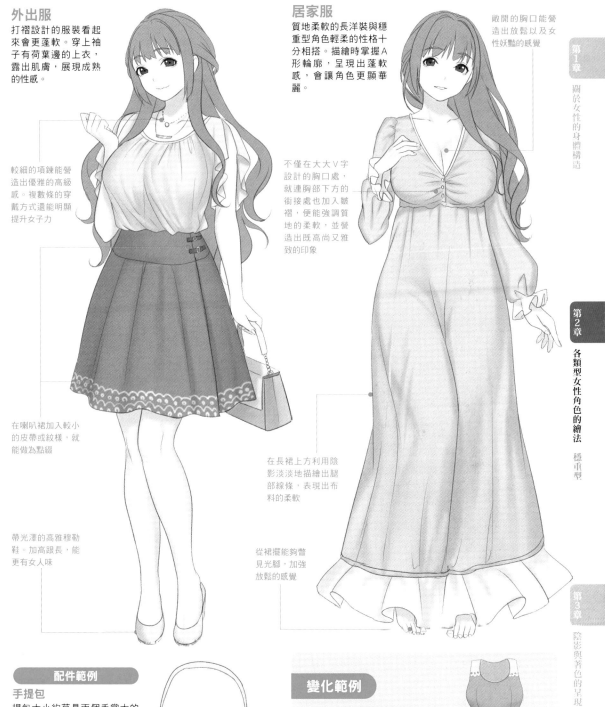

外出服

打褶設計的服裝看起來會更蓬軟。穿上袖子有荷葉邊的上衣，露出肌膚，展現成熟的性感。

較細的項鍊能營造出優雅的高級感。複數條的穿戴方式還能明顯提升女子力

在喇叭裙加入較小的皮帶或紋樣，就能做為點綴

帶光澤的高雅穆勒鞋。加高跟長，能更有女人味

居家服

質地柔軟的長洋裝與穩重型角色輕柔的性格十分相搭。描繪時掌握Ａ形輪廓，呈現出蓬軟感，會讓角色更顯華麗。

不僅在大大Ｖ字設計的胸口處，就連胸部下方的銜接處也加入皺褶，便能強調質地的柔軟，並營造出既高尚又雅致的印象

敞開的胸口能營造出放鬆以及女性妖豔的感覺

在長裙上方利用陰影淡淡地描繪出腿部線條，表現出布料的柔軟

從裙擺能夠瞥見光腳，加強放鬆的感覺

配件範例

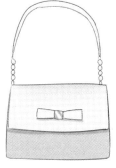

手提包

提包大小約莫是兩個手掌大的梯形。在提把與扣具加入裝飾，為提包增添有品味的可愛氣息。

變化範例

洋裝

無袖洋裝能適度裸露肌膚，同時展現女性及可愛氣息。雖然採用簡單設計，但不妨加入蝴蝶結做點綴。

107

 # 藉由強調豐滿體型的衣著來展現魅力

增加裸露程度，能夠打造出與日常完全不同的形象。表情的緩急差異也是形成反差的重點。

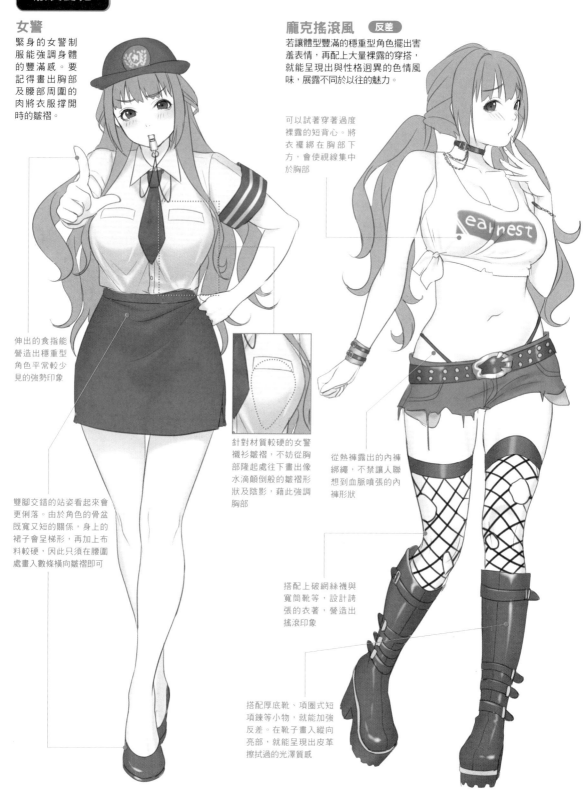

女警

緊身的女警制服能強調身體的豐滿感。要記得畫出胸部及腰部周圍的肉將衣服撐開時的皺褶。

伸出的食指能營造出穩重型角色平常較少見的強勢印象

雙腳交錯的站姿看起來會更俐落。由於角色的骨盆既寬又短的關係，身上的裙子會呈梯形，再加上布料較硬，因此只須在腰圍處畫入數條橫向皺褶即可

針對材質較硬的女警襯衫皺褶，不妨從胸部隆起處往下畫出像水滴顛倒般的皺褶形狀及陰影，藉此強調胸部

龐克搖滾風　[反差]

若讓體型豐滿的穩重型角色擺出害羞表情，再配上大量裸露的穿搭，就能呈現出與性格迥異的色情風味，展露不同於以往的魅力。

可以試著穿著過度裸露的短背心。將衣襬綁在胸部下方，會使視線集中於胸部

從熱褲露出的內褲綁繩，不禁讓人聯想到血脈噴張的內褲形狀

搭配上破網絲襪與寬筒靴等，設計誇張的衣著，營造出搖滾印象

搭配厚底靴、項圈式短項鍊等小物，就能加強反差。在靴子畫入縱向亮部，就能呈現出皮革擦拭過的光澤質感

充滿母性、個性溫柔的穩重型角色非常適合使用荷葉邊或蕾絲的淡色系配件。由於胸部很大，因此可減少裸露程度，避免變得猥褻。

內衣裝扮

將上下統一為淡色系的蕾絲設計，賦予角色高雅且清純的印象。在中間加入蝴蝶結或荷葉邊，則能增加可愛程度。

包裹住胸部的大胸罩能給人既高雅，又清純的形象。在胸罩中間放入蝴蝶結，可讓人的目光集中於乳溝處

若因為腰部較寬，就讓內褲面積也變得很大，反而會顯得俗氣。這時可縮減布料面積，加入蕾絲裝飾，遮蓋鼠蹊部線條，營造出高雅感

泳衣裝扮

穿著泳衣時，可在腰部裹上沙龍裙，減少裸露程度，打造出成熟裝扮。在泳衣邊緣加入荷葉邊，就會是既性感又可愛的設計。

穿上無肩帶背心後，適量地縮緊了乳房，形成乳溝，就能加強性感表現。左右拉伸程度比上下來的明顯，因此須畫入水平皺褶

為了呈現出透明感，可在布料重疊較多的部分加入陰影。將沙龍布的荷葉邊想像成尖銳三角形重疊的感覺，會更容易描繪

內衣裝扮（背面）

胸罩罩杯愈大，扣鉤數就會愈多，因此背面會比一般胸罩來的粗。內褲採V形設計，看起來會更妖媚。

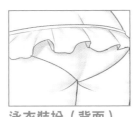
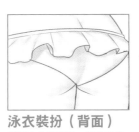

泳衣裝扮（背面）

搭配大片荷葉邊，賦予角色女人味。無肩帶型的上衣能夠裸露大範圍的胸部及背部。

女神裝扮能展現角色充滿包容力的女性魅力。試著用S形線條的站姿，展現優雅氣息吧。

女神

以神話女神為概念的裝扮。從收緊的腰圍，朝裙襬展開的輪廓，賦予了角色雅致印象。

在手腕、腳踝、腰圍處加入曲線造型的貴金屬，賦予高雅印象

能夠加強女神形象的小巧月桂冠。裝飾於頭部的綠色非常有點綴效果

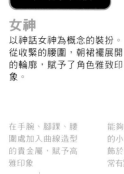

選配小物

天使翅膀

背上的翅膀是象徵天使或天神的裝飾。可排列大片羽毛，試著描繪出蓬軟的毛束感。

手杖

以較少裝飾的簡單設計為主軸，在前端加入羽毛狀的飾物或水晶，展現出豪華感。

先隨意地以線條畫出荷葉邊擺後，再將山形邊擺的頂點與腰部起點相連，大膽地呈現出大片荷葉邊

從腳踝上方描繪出曲線構成的紋樣，並在前端處加入銳角造型，展現奇幻氛圍與金屬質感

 # 透過與人的距離感，展現角色的溫柔與包容力

動作與姿勢（基本）

穩重型角色雖然善於照顧人，充滿包容力，卻也會流露出完全不知該如何是好，或是毫無防備的一面。接下來將介紹帶有溫柔及甜美元素的動作。

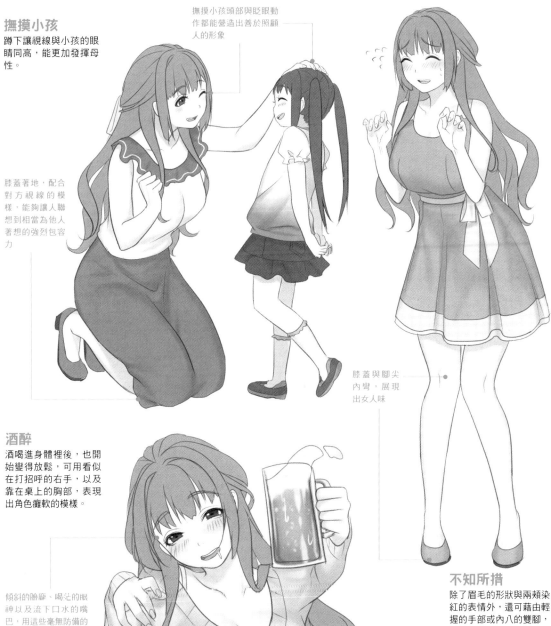

撫摸小孩

蹲下讓視線與小孩的眼睛同高，能更加發揮母性。

撫摸小孩頭部與眨眼動作都能營造出善於照顧人的形象

膝蓋著地，配合對方視線的模樣，能夠讓人聯想到相當為他人著想的強烈包容力

膝蓋與腳尖內彎，展現出女人味

酒醉

酒喝進身體裡後，也開始變得放鬆，可用看似在打招呼的右手，以及靠在桌上的胸部，表現出角色癱軟的模樣。

傾斜的臉龐、喝茫的眼神以及流下口水的嘴巴，用這些毫無防備的表情，營造出不同於平常的印象

不知所措

除了眉毛的形狀與兩頰染紅的表情外，還可藉由輕握的手部或內八的雙腳，營造出無法強烈表達內心感受的困惑模樣。

與桌子接觸的部分會稍微平坦，讓右乳靠向左側，呈現出重量感。由於胸部整個上提，因此可在胸口畫出半圓形的漸層陰影，增加立體感

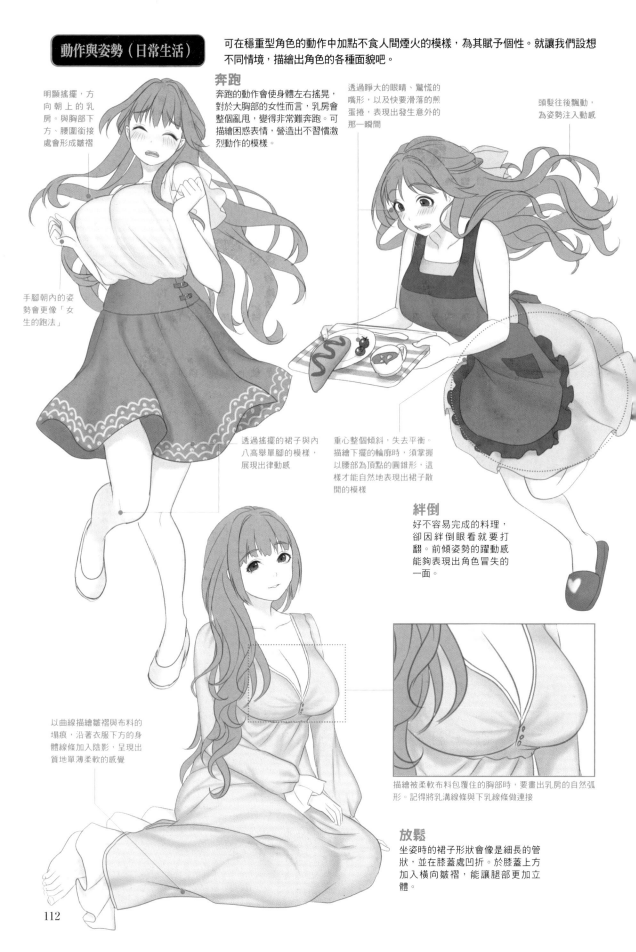

可在穩重型角色的動作中加點不食人間煙火的模樣，為其賦予個性。就讓我們設想不同情境，描繪出角色的各種面貌吧。

奔跑

明顯搖擺，方向朝上的乳房。與胸部下方、腰圍銜接處會形成皺褶

奔跑的動作會使身體左右搖晃，對於大胸部的女性而言，乳房會整個亂甩，變得非常難奔跑。可描繪困惑表情，營造出不習慣激烈動作的模樣。

透過睜大的眼睛、驚慌的嘴形，以及快要滑落的煎蛋捲，表現出發生意外的那一瞬間

頭髮往後飄動，為姿勢注入動感

手腳朝內的姿勢會更像「女生的跑法」

透過搖擺的裙子與內八高舉單腳的模樣，展現出律動感

重心整個傾斜，失去平衡。描繪下擺的輪廓時，須掌握以腰部為頂點的圓錐形，這樣才能自然地表現出裙子散開的模樣

絆倒

好不容易完成的料理，卻因絆倒眼看就要打翻。前傾姿勢的躍動感能夠表現出角色冒失的一面。

以曲線描繪皺褶與布料的塌痕，沿著衣服下方的身體線條加入陰影，呈現出質地單薄柔軟的感覺

描繪被柔軟布料包覆住的胸部時，要畫出乳房的自然弧形。記得將乳溝線條與下乳線條做連接

放鬆

坐姿時的裙子形狀會像是細長的管狀，並在膝蓋處凹折。於膝蓋上方加入橫向皺褶，能讓腿部更加立體。

性感姿勢 解除矜持的束縛,透過大膽的姿勢,營造出會讓欣賞者怦然心動的性感姿勢吧。

靠攏胸部

讓穩重型角色擺出靠攏胸部的必備姿勢,就能形成相當大的反差。染紅的雙頰還能給人可愛印象。

坐姿

以背示人的動作與俯首的目光能夠營造出神祕氛圍。能從側邊稍微瞥見的胸部也是讓人感覺情色的重點。

為了呈現出豐滿帶重量的下半身,可將身軀至腰部描繪成較寬的梯形

在陷入肉中的泳衣周圍加入陰影,展現乳房的肉感吧。乳溝處則是畫出「m」形陰影,就能打造出擠壓的立體胸部

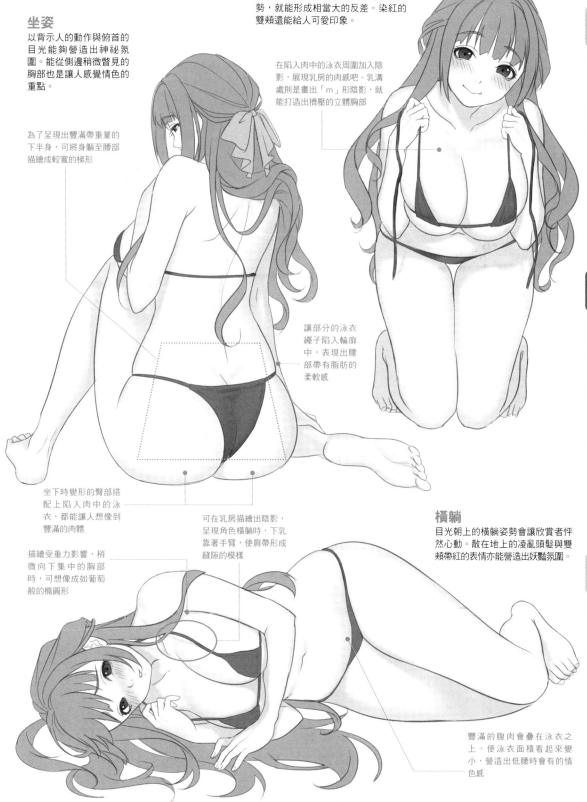

讓部分的泳衣繩子陷入輪廓中,表現出腰部帶有脂肪的柔軟感

坐下時變形的臀部搭配上陷入肉中的泳衣,都能讓人想像到豐滿的肉體

描繪受重力影響,稍微向下集中的胸部時,可想像成如葡萄般的橢圓形

可在乳房描繪出陰影,呈現角色橫躺時,下乳靠著手臂,使肩帶形成縫隙的模樣

橫躺

目光朝上的橫躺姿勢會讓欣賞者怦然心動。散在地上的凌亂頭髮與雙頰帶紅的表情亦能營造出妖豔氛圍。

豐滿的腹肉會疊在泳衣之上,使泳衣面積看起來變小,營造出低腰時會有的情色感

女王型角色

稍微誇張的特徵，很適合滿滿虐待傾向的女王型。不妨藉著由上往下看的視線，表現出挑逗感等些許誇飾的畫面，讓欣賞者目不轉睛吧！

兼具強硬性格的迷人成熟風韻的體型

容貌與體型（正面）

完全展露出女性肉體魅力的話，就可營造角色極具自信的性格。記住「大、緊、大」原則，試著畫出魅力女人的模樣吧！

容貌

銳利的眼角、眉毛，以及尖挺的鼻子與下巴線條，會賦予人挑釁的印象。再加上有份量感且微捲的頭髮，更可增添華麗氣度。

上半身

碩大乳房及緊緻腰線，可給人充滿誘惑的感覺。放膽地下筆加大乳房和縮小腰際線條吧！

下半身

從緊緻腰身緩緩畫出至大腿的圓潤微肉感，就可成為迷惑欣賞者的武器。

女王型的角色印象

- 好勝、態度強硬
- 女強人
- 充滿彈性的肉體
- 強烈的美感與自尊心

↓

將角色印象形容詞轉為視覺呈現

容貌：好強且稍微嚴肅的臉
頭髮：長捲髮
眼睛：銳利的鳳眼
體型：迷人曲線
身高：高個子
性格特色：美艷的自戀型人格

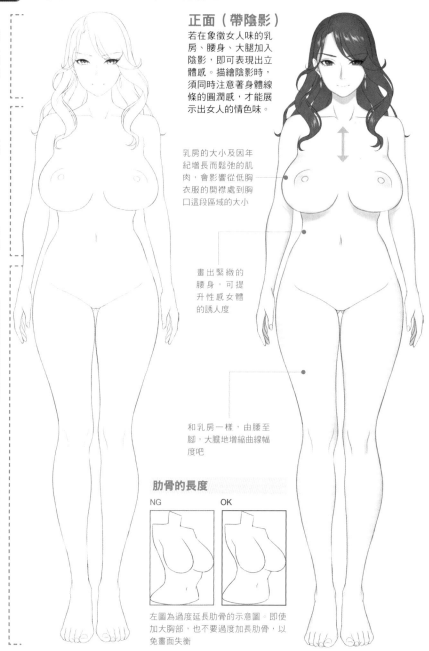

正面（帶陰影）

若在象徵女人味的乳房、腰身、大腿加入陰影，即可表現出立體感。描繪陰影時，須同時注意著身體線條的圓潤感，才能展示出女人的情色味。

乳房的大小及因年紀增長而鬆弛的肌肉，會影響從低胸衣服的開襟處到胸口這段區域的大小

畫出緊緻的腰身，可提升性感女體的誘人度

和乳房一樣，由腰至腳，大膽地增縮曲線幅度吧

肋骨的長度

NG　　OK

左圖為過度延長肋骨的示意圖。即使加大胸部，也不要過度加長肋骨，以免畫面失衡

容貌與體型（背面）

與大乳房且具豐滿感的正面相比，背面可畫成纖細的體態。畫出有凹凸曲線的身體，較易給人高尚的印象。

頭部

後面的頭髮，畫到約落在背部的長度，且呈隨性垂散，如此一來，整體會展現出優雅的氛圍。

上半身

即便將乳房畫得較大，還是要確實地畫出保有緊實且凹凸有緻的身體線條。

下半身

相較於豐滿的乳房，透過讓腰部及臀部顯得緊翹的畫法，可表現出零缺點的女王性感魅力。

背面（帶陰影）

背面的陰影可畫得較少，並注意要畫出角色穠纖合度的感覺。臀部和大腿帶點圓潤感，會較能顯出女人味。

為能帶出有女人味的柔軟感，背部肌肉線條薄畫即可

畫出緊實的臀部及稍有肉感的大腿，就能表現出身體的凹凸曲線

阿基里斯腱的紋路畫得長些，讓腳踝顯得緊實，可使腳後跟看起來是美腿

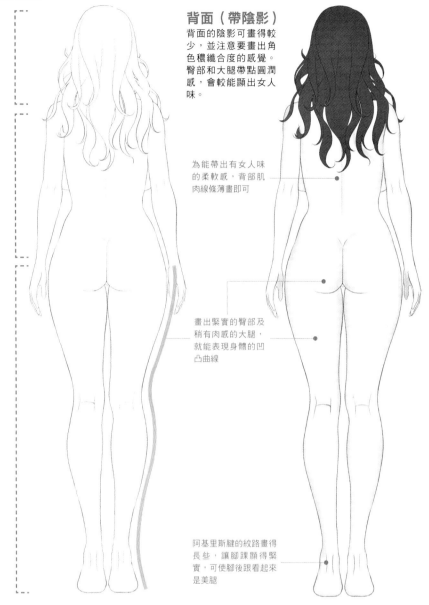

POINT 髮型變化

在長度和髮尾上做點改變的自然垂落髮型，可強調女王型角色的嫵媚。若將瀏海設定為大約蓋住眼睛的長度，會更能散發出成熟韻味。

短髮髮型非常適合辦公室角色。作畫時，不妨想像著會欺負下屬，眼裡只有工作的女強人的模樣。

為了壓抑住威嚴感，將髮尾畫成稍微圓翹的直長髮，可降低整體畫面的視覺壓力。此外，增加頸項和額頭的肌膚裸露面積，亦可演繹出女王型角色所具備的美豔度。

 # 透過容貌和表情，打造出既高傲又冰冷的性格

女王型的臉部與表情 縱長的臉部輪廓、細長的眼睛及眉毛、高挺的鼻樑、主線鮮明的嘴角，都是讓整體容貌充滿俐落感的重點。

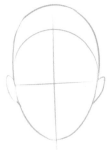

1 掌握長臉原則，定位出蛋型臉。於縱向中間與水平中間偏下處分別畫出中線與水平線。

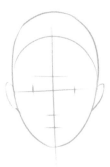

2 在水平線定位眼睛，在中線大致定位出鼻子與嘴巴。由於角色鼻子的位置設定較高，因此須將鼻子下方處設定在水平線與下巴尖端的中間位置。

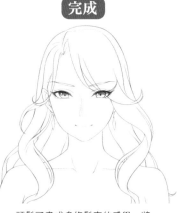

完成

3 輪廓、眼睛、眉毛、鼻子、耳朵等部位皆須調整成帶有角度，營造出精明的感覺。

4 描繪眼睛，眉尾則須帶點角度。另外，稍微拉長睫毛，並增加份量。瀏海稍長，便可賦予人成熟的感覺。

頭髮可畫成多條髮束的感覺。將較粗的髮束，畫得鬆散彎曲，便能呈現出髮量。

高興

若要展現似有若無的笑容，可讓眼睛帶笑，眉毛則須畫成不拖泥帶水的直線。嘴角兩端貼合，讓嘴唇有立體感，便能加強艷麗的印象。

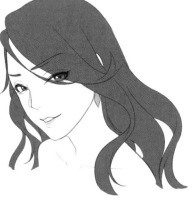

驚訝

雖受到驚嚇，仍要保持優雅，因此無須大開嘴角，只要畫出從側面呈心型，加上些許角度的形狀即可。若想讓角色看起來更像普通人，則可在兩頰加入淡淡的紅色。

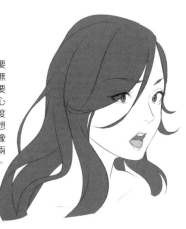

哀傷

用力緊咬下唇，並在嘴角露出縫隙，即可強烈表現出哀傷及悔恨的感覺。為了強調憂鬱感，可稍微低頭。

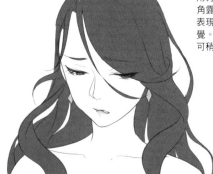

生氣

為凸顯角色的施虐傾向，可用皺眉且鄙視的眼神和嘴角，營造出滿是輕蔑的表情。

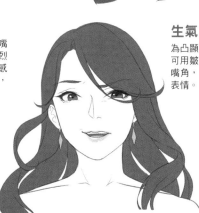

女王型的動作

藉由肩膀的直線搭配體幹的曲線，便能塑造出既外向又帶女人味的感覺，描繪出女王型角色兼具華麗與氣質的合適姿勢。

冷笑

眼睛和嘴角看起來像在笑，但將眉毛畫成歪斜的大「八」字，就可顯出表情上的反差，讓人有種看貶對方的感覺。

既然是用鼻子在笑，嘴巴就不須張得太大，反而是要將嘴巴閉起，營造出妖豔感

將身體的角度挺起呈新月形狀，同時以微廣角繪出下頦，並以由上往下看的視線，擺出鄙視的姿勢

恐懼

透過蒼白的臉龐與遮住嘴巴的手部動作，表現出膽怯模樣。誇張地畫出表情上的變化，就可產生角色的反差。

要展現受到強烈驚嚇的樣子時，可在臉的上半部加入陰影，或縮小瞳孔的亮部

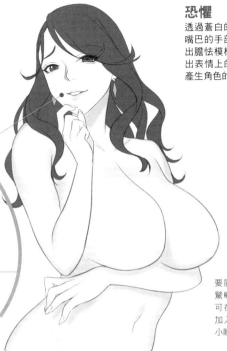

八字眉以及微偏的頭會帶給人挑釁感，且更凸顯出角色的傲慢

愕然

只打開上唇，就能感覺出像在嘆氣，流露出毫不做作的虛脫感。就算是聳肩的漫畫式畫法，也是要夾緊雙腋，降低過度誇大的感覺。

將眉毛筆直地往上畫，做出倔強表情，再配上微微發紅的雙頰，就能展示高自尊心與羞赧兩種情緒碰撞下所產生的複雜心境

害羞

若要同時表現高傲與羞怯，可畫出兩手交叉抱於胸前的姿勢，就會有種不想讓他人看到自己內在那一面的感覺。微抬下巴的畫法，帶出暗示矛盾心情的效果。

為了呈現出手腕埋在胸下的狀態，可將右手腕藏於乳房之下。而手腕附近的乳房也會因手從下方推擠，呈現接近圓形、微微鼓起的輪廓。

 # 沿著身體線條的緊身衣飾，強調女王魅力

不過分裸露的單色套裝，可打造出成熟女人的風味，加上胸部和腰際線條的擴縮，更可展現出藏不住的性感。

套裝（正面）

毫無特徵的成套套裝，也可藉由強調身體曲線，達到塑造迷人形象的目的。

成熟帥氣的外套，和女王型角色十分匹配。較細的項鍊和白色針織衫也可成為一特色

現實生活中的外套線條，是如圖示般的平直形狀，但因要給予角色有豐滿乳房的特徵，在全身圖上，可大膽地將外套輪廓完全服貼乳房與胴體

套裝（背面）

修長身型搭配時髦裝扮，肉感的大腿成為一大特點，滿溢著專屬成人世界的性慾感。

捲起袖子，就會產生像投入精力完成工作的活力型角色印象

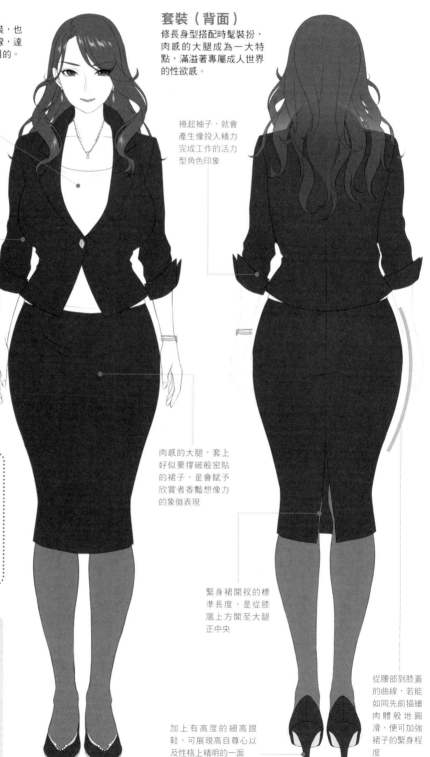

肉感的大腿，套上好似要撐破般密貼的裙子，是會賦予欣賞者香豔想像力的象徵表現

女王型的服裝與穿搭印象

- 強調身體線條的衣服
- 高尚品味
- 注意細節的搭配小物
- 暗色系配色

將服裝與穿搭印象轉為視覺呈現

上衣：外套
下身：緊身裙
配件：設計較細的物品
襪子：黑絲襪
鞋子：細跟鞋

緊身裙開衩的標準長度，是從膝窩上方開至大腿正中央

加上有高度的細高跟鞋，可展現高自尊心以及性格上精明的一面

從腰部到膝蓋的曲線，若能如同先前描繪肉體般地圓滑，便可加強裙子的緊身程度

便服與小物

女王型角色的服裝剪裁簡潔，且帶有光澤質感，賦予人高雅的印象。加入紋樣與蕾絲做為點綴在呈現上也會相當有效果。

外出服

像是要描出身體曲線般，具有張力的緊身性感洋裝。在乳房下方與胯下處加入皺褶，可展現出身體的立體感。

描繪性感的透視蕾絲花紋時，首先要舖畫上不透明度較低的網狀紋，以呈現透明感，接著於其上規則排列單色的玫瑰花樣即可

家居服

大膽裸露胸口和背部的長睡衣。日常生活中穿著的家居服可採用類似決勝服的設計，襯托出角色游刃有餘的熟女魅力。

從腰部至腳尖，讓衣服顏色漸層，表現出透明感與腿部的立體感，打造出光腳也充滿誘惑的情色味

配件範例

手拿包

手拿包的飾片基本上以描繪白色圓點為主，但可在各處摻添色調較暗的圓點，以表現光的反射。

變化範例

隨興的便服

無袖上衣搭配緊身褲，也是一種隨性的裝扮。但為展現女王型角色的風韻，使用最具象徵性的緊裹設計，以特別強調胸部。

細細的踝鍊，可展現出女王連腳部都不鬆懈的高度美感。由於鞋跟很高，腳背上的骨頭凹凸模樣會較明顯

以多樣服裝展現自信洋溢的性感肉體

服裝變化 以出眾的身體比例為傲的女王型角色,與強調身體曲線的衣飾非常相搭,會讓欣賞者情不自禁。

騎士服

密貼感十足的騎士服,與亮漆質地的光澤感相輔,強調出身體線條的凹凸有致及立體感,提升迷人度。

水手服　反差

擁有滿滿熟女風情的女王型角色,穿上較顯年輕的水手服後,臉上浮現出羞赧表情的姿態,搭配上隱藏不住的身體曲線,反而展現出可愛與性感兼具的魅力。

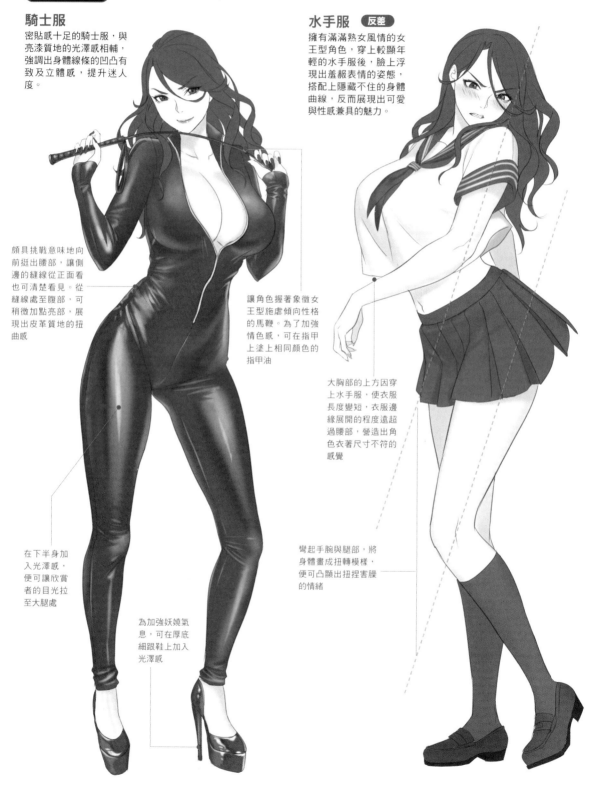

頗具挑戰意味地向前挺出腰部,讓側邊的縫線從正面看也可清楚看見。從縫線處至腹部,可稍微加點亮部,展現出皮革質地的扭曲感

讓角色握著象徵女王型施虐傾向性格的馬鞭。為了加強情色感,可在指甲上塗上相同顏色的指甲油

大胸部的上方因穿上水手服,使衣服長度變短,衣服邊緣展開的程度遠超過腰部,營造出角色衣著尺寸不符的感覺

在下半身加入光澤感,便可讓欣賞者的目光拉至大腿處

臀起手腕與腿部,將身體畫成扭轉模樣,便可凸顯出扭捏害臊的情緒

為加強妖嬈氣息,可在厚底細跟鞋上加入光澤感

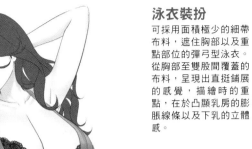

內衣與泳衣

這類服裝可大膽表露出富朝氣的肉體與高自信心的女王型特徵。透過調暗布料色調或添加配件，更增優雅度。

泳衣裝扮

可採用面積極少的細帶布料，遮住胸部以及重點部位的彈弓型泳衣。從胸部至雙股間覆蓋的布料，呈現出直挺鋪展的感覺，描繪時的重點，在於凸顯乳房的膨脹線條以及下乳的立體感。

絲襪不可只是單一的黑色，可加入濃淡變化，或在大腿加入亮部，呈現出立體感

黑色蕾絲與繞頸處的布料可採雙層重疊設計，展現出高雅感

胸口以鍊飾等飾品做點綴，可增加高級感，營造名媛風

無吊襪繫帶

實用層面來說，內褲穿在繫帶上較佳，但從視覺效果層面來看，穿在繫帶下較顯情色氣息，會更有魅力

可縮小重點部位的布料寬幅，並將從正面可見的臀部尺寸加大，藉此強調布料面積的稀少

內衣裝扮

採用屬於專門魅惑他人的強烈裝扮，如繞頸式露背的胸罩，以及有透視感的吊襪式束腰帶。其中的蕾絲透視感設計可增加優雅度。

內衣裝扮（背面）

繞頸式胸罩的肩帶可畫成交叉方式，鬆緊帶部分可用蕾絲，整體會較有設計感及透視感，營造出高級氛圍。

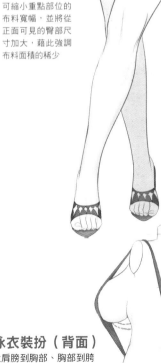

泳衣裝扮（背面）

從肩膀到胸部、胸部到胯下的布料張力度表現，以及陷入臀部溝內的泳衣繫帶等，可透過布料形狀，來展現角色身體的豐滿程度。

藉由整體的暗色調並微露肌膚，營造神秘的魅惑力，詮釋出符合女王型嬌豔形象的艷麗魔女。

帽緣較寬大的帽子，能給人華麗感，同時兼具小臉效果

若於服裝加入縱向線條，較容易凸顯身體曲線，體型看起來也會更加苗條

魔女
充滿暗黑強勢氣場的魔女，總是散發出讓欣賞者難以親近的光環。將身體曲線畫得更加緊實，服裝袖口或衣服開口處則可寬大些，整體輪廓會顯得凹凸有致，讓人留下華麗印象。

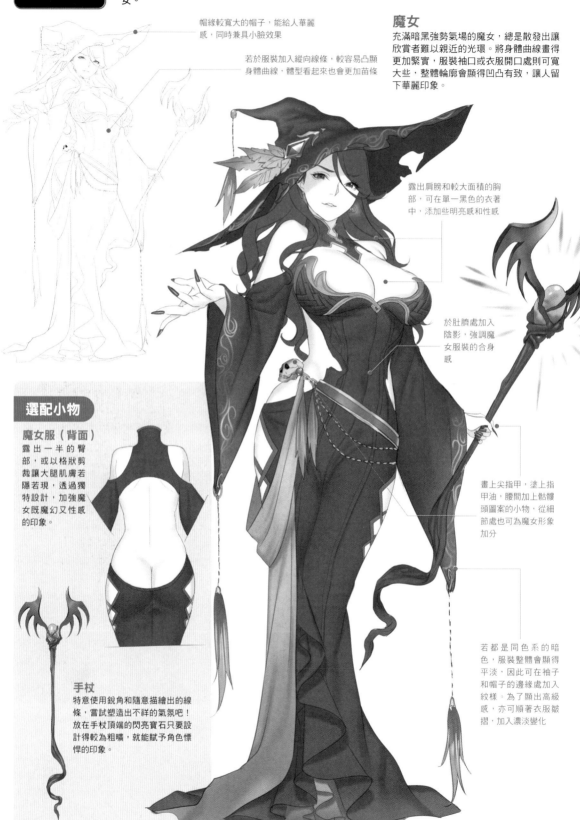

露出肩膀和較大面積的胸部，可在單一黑色的衣著中，添加些明亮感和性感

於肚臍處加入陰影，強調魔女服裝的合身感

選配小物

魔女服（背面）
露出一半的臀部，或以格狀剪裁讓大腿肌膚若隱若現，透過獨特設計，加強魔女既魔幻又性感的印象。

畫上尖指甲，塗上指甲油，腰間加上骷髏頭圖案的小物，從細節處也可為魔女形象加分

手杖
特意使用銳角和隨意描繪出的線條，嘗試塑造出不祥的氣氛吧！放在手杖頂端的閃亮寶石只要設計得較為粗曠，就能賦予角色慓悍的印象。

若都是同色系的暗色，服裝整體會顯得平淡，因此可在袖子和帽子的邊緣處加入紋樣。為了顯出高級感，亦可順著衣服皺摺，加入濃淡變化

 # 藉由表情和姿勢，展現心高氣傲和權威感

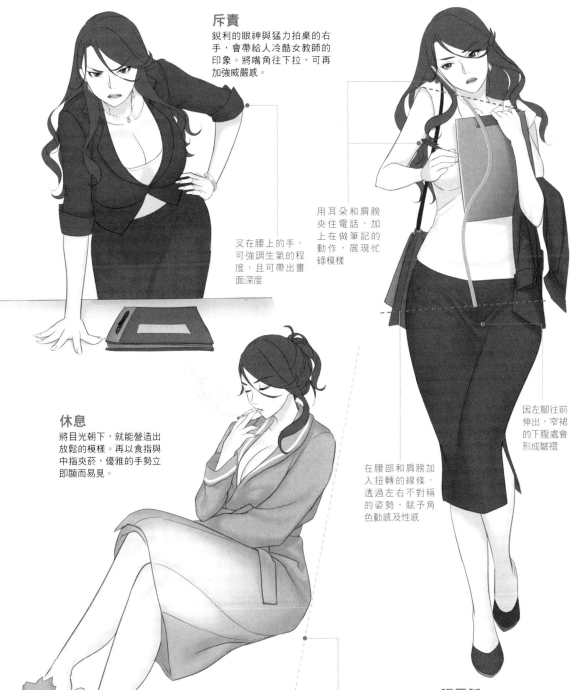

動作與姿勢（基本）

將肢體動作誇張化，可顯得具備自信和意志堅定。此外，亦可透過指尖與膝蓋方向等細節處，展現成熟女性特有的優雅風味。

斥責
銳利的眼神與猛力拍桌的右手，會帶給人冷酷女教師的印象。將嘴角往下拉，可再加強威嚴感。

叉在腰上的手，可強調生氣的程度，且可帶出畫面深度

用耳朵和肩膀夾住電話，加上在做筆記的動作，展現忙碌模樣

休息
將目光朝下，就能營造出放鬆的模樣。再以食指與中指夾菸，優雅的手勢立即顯而易見。

因左腳往前伸出，窄裙的下腹處會形成皺褶

在腰部和肩膀加入扭轉的線條，透過左右不對稱的姿勢，賦予角色動感及性感

描繪出腰部與臀部位置較背部更靠向前，整體坐姿會變得更美觀

講電話
相對於腰部，上半身稍微向右扭轉，不僅可加深肉感表現，更可不經意地散發出性感。右肩夾著電話，會使肱骨的位置較肩線高。

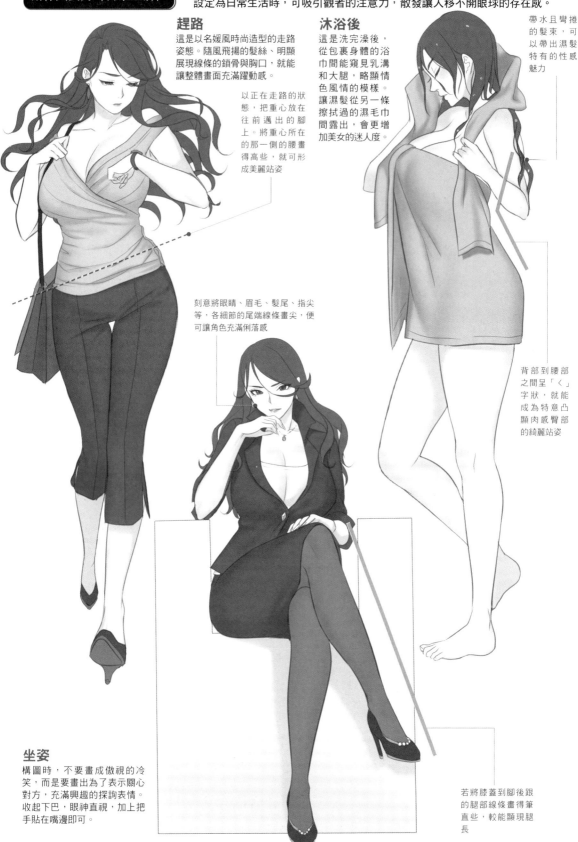

動作與姿勢（日常生活）

擁有在現實生活中不常見，且具強烈視覺衝擊感體型的女王型角色，當其場景設定為日常生活時，可吸引觀者的注意力，散發讓人移不開眼球的存在感。

趕路
這是以名媛風時尚造型的走路姿態。隨風飛揚的髮絲、明顯展現線條的鎖骨與胸口，就能讓整體畫面充滿躍動感。

以正在走路的狀態，把重心放在往前邁出的腳上。將重心所在的那一側的腰畫得高些，就可形成美麗站姿

沐浴後
這是洗完澡後，從包裹身體的浴巾間能窺見乳溝和大腿，略顯情色風情的模樣。讓濕髮從另一條擦拭過的濕毛巾間露出，會更增加美女的迷人度。

帶水且彎捲的髮束，可以帶出濕髮特有的性感魅力

刻意將眼睛、眉毛、髮尾、指尖等，各細節的尾端線條畫尖，便可讓角色充滿俐落感

背部到腰部之間呈「く」字狀，就能成為特意凸顯肉感臀部的綺麗站姿

坐姿
構圖時，不要畫成傲視的冷笑，而是要畫出為了表示關心對方，充滿興趣的探詢表情。收起下巴，眼神直視，加上把手貼在嘴邊即可。

若將膝蓋到腳後跟的腿部線條畫得筆直些，較能顯現腿長

性感姿勢　擁有迷人肉體與強烈眼神的女王型非常適合性感姿勢。描繪出大膽、具挑逗性的誘人姿態，以凸顯女性魅力。

單膝跪地

這是像要以豐滿乳房魅惑般地挺胸動作。S型的姿勢可強調出腰部的纖細以及臀部線條、乳房與腋下線條等性感重點。

抬頭上看

這是臉上有如喘氣般的刺激感官的表情，引發賞者情慾的動作。以兩手臂夾緊胸部等方式，刻意讓上半身充滿立體感，呈現肉體氣勢。

由於頭部朝上，因此要以脖子上的胸鎖乳突肌為主線，確實地描繪出線條

兩手前後交錯，而使得乳房被手臂往前推出，因此需畫出乳溝上有單邊乳房些許覆上的形狀。就像畫球般，在接縫處及尖端加上陰影，展現肌肉肉質感

腹部中央加入陰影，帶出凸起感，可讓胴體的肌肉更有立體感

在大腿上加入大片陰影，可讓整體更有深度

注意兩大腿的交會角度，畫出誘人的V線條，可加深大膽開放的印象

臀部翹得愈高，煽情形象就愈強烈。背部曲線也可以急遽升降的畫法展現，強調身體柔軟度

高翹臀部後，此處骨頭會隨著稍微凸出，因此在作畫上不是用圓滑線條，而是要畫出頂點帶點尖凸的形狀

像動物般踮起腳尖的姿勢，讓欣賞者聯想到猛獸，賦予人野性奔放的感覺

女豹姿勢

大角度上翹的臀部、貼放在地面形狀遭擠壓的乳房，以及像是在邀請般的挑逗表情等，這些姿勢都是為了顯現出女王型所擁有，最極限的情色表現。

為了展現乳房的柔軟，腋下附近的線條須較平順。為了呈現乳房的碩大，可拉長乳溝的線條

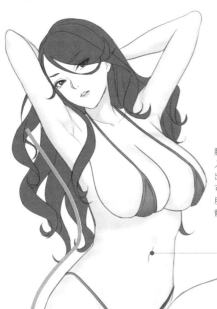

透過角色組合，更加展現魅力

設定角色組合的場景，除了能展現該角色擁有的魅力，反而還可表現出不同於以往意外的一面。

透過角色組合所產生的非預期性

純真的大小姐型 × 退縮的辣妹型

用漫畫手法呈現性格差異

純真大小姐型與任性辣妹型的對比。如天使般的純潔大小姐對著辣妹露出笑臉。可以用天使翅膀、光環、背光，展現大小姐那不受汙染的角色特性。在作品裡，辣妹發現自己沒有大小姐如天使般的清純，面對大小姐的無比耀眼感到退縮，於是有點畏懼的模樣。

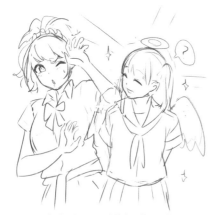

為了打造成能看見兩人臉部與雙眼的魅力構圖，辣妹的配置須退後一步

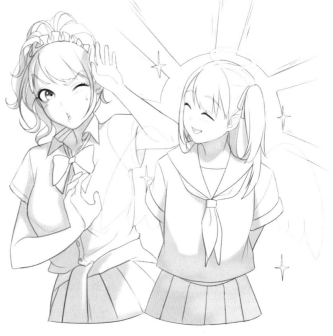

像是大姐姐的女王型 × 不夠率真的太妹型

展現出不同於以往的一面

正在治療傷口的女王型與不夠率真、充滿防備的辣妹型。平常總給人強勢印象的女王正熟練地照顧人，以及辣妹被人溫柔對待時，臉頰染紅，稍微流露出脆弱面的另一種表情場景充滿魅力。

兩人的臉部與膝蓋受傷位置相近，透過三角形的構圖，讓人能立刻了解狀況

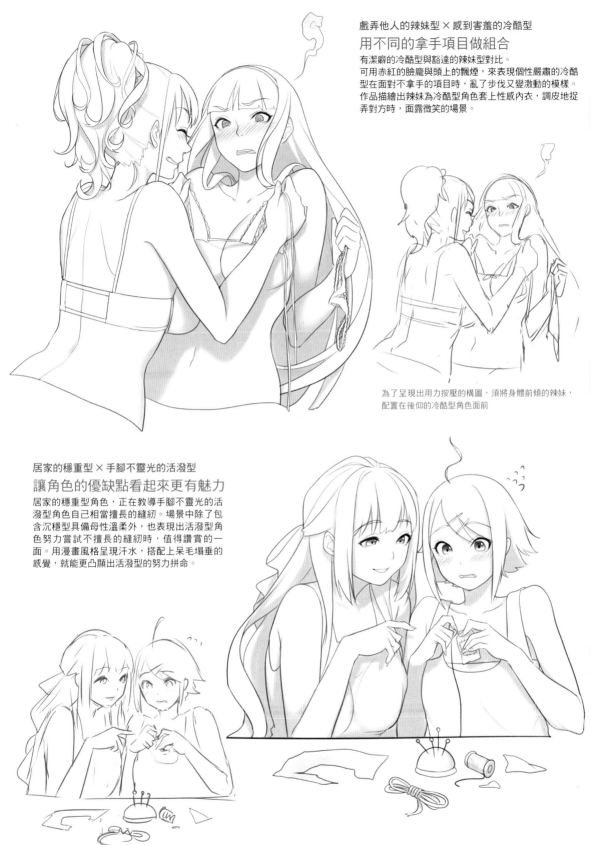

戲弄他人的辣妹型 × 感到害羞的冷酷型
用不同的拿手項目做組合
有潔癖的冷酷型與豁達的辣妹型對比。
可用赤紅的臉龐與頭上的飄煙，來表現個性嚴肅的冷酷型在面對不拿手的項目時，亂了步伐又變激動的模樣。
作品描繪出辣妹為冷酷型角色套上性感內衣，調皮地捉弄對方時，面露微笑的場景。

為了呈現出用力按壓的構圖，須將身體前傾的辣妹，
配置在後仰的冷酷型角色面前

居家的穩重型 × 手腳不靈光的活潑型
讓角色的優缺點看起來更有魅力
居家的穩重型角色，正在教導手腳不靈光的活潑型角色自己相當擅長的縫紉。場景中除了包含沉穩型具備母性溫柔外，也表現出活潑型角色努力嘗試不擅長的縫紉時，值得讚賞的一面。用漫畫風格呈現汗水，搭配上呆毛塌垂的感覺，就能更凸顯出活潑型的努力拼命。

可用雙肩併攏的構圖，來營造出兩人感情好
到就像姊妹一樣

愛惡作劇的小惡魔型 × 無法招架的穩重型
主動角色與被動角色的組合
隨和溫柔的穩重型與愛搗蛋惡作劇的小惡魔型相當對比的組合。缺乏魄力的穩重型與頑強的小惡魔型結合後，就能強調出前者就算被捉弄，想氣也氣不起來的脆弱部分，以及後者喜愛惡作劇的性格。

以從後方突襲揉胸的構圖，來強調小惡魔型的頑皮與穩重型的豐滿體型

充滿魔性的女王型 × 困惑的大小姐型
經驗差異所衍生的關聯性
擁有少女純真的大小姐型與充滿成熟魅力的女王型所形成的對比。輕鬆抓住大小姐的手臂，抬起下巴的動作，為女王型角色營造出成熟的性感。然而，大小姐型角色面露難色，撇開眼睛，單手緊握，表現出天真無邪的模樣。

利用身高差距，做出下壓覆蓋的構圖，呈現困惑的大小姐與態度輕鬆的女王間的對比

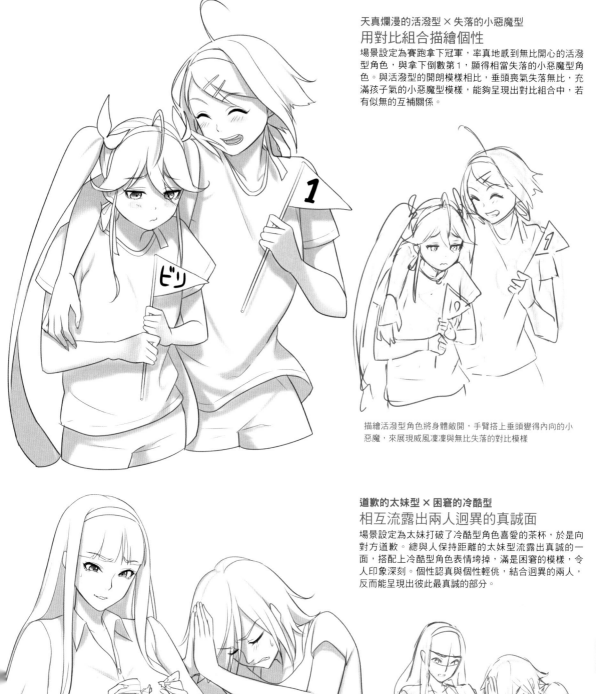

天真爛漫的活潑型 × 失落的小惡魔型
用對比組合描繪個性
場景設定為賽跑拿下冠軍，率真地感到無比開心的活潑型角色，與拿下倒數第1，顯得相當喪氣失落的小惡魔型角色。與活潑型的開朗模樣相比，垂頭喪氣失落無比，充滿孩子氣的小惡魔型模樣，能夠呈現出對比組合中，若有似無的互補關係。

描繪活潑型角色將身體敞開，手臂搭上垂頭變得內向的小惡魔，來展現威風凜凜與無比失落的對比模樣

道歉的太妹型 × 困窘的冷酷型
相互流露出兩人迥異的真誠面
場景設定為太妹打破了冷酷型角色喜愛的茶杯，於是向對方道歉。總與人保持距離的太妹型流露出真誠的一面，搭配上冷酷型角色表情垮掉，滿是困窘的模樣，令人印象深刻。個性認真與個性輕佻，結合迥異的兩人，反而能呈現出彼此最真誠的部分。

以太妹低頭，形成高低落差，表現出上下關係的構圖，讓人能夠立刻看出角色彼此間的立場

關於角色的體型與配色差異

正如同人的第一印象有9成取決於外表的說法,角色的外觀是展現形象時非常關鍵的要素。這裡就以前面登場的8種類型角色,來探討體型與配色給人的印象吧。

體型與配色 頭髮、眼睛、肌膚會大大地影響角色特徵。尤其是肌膚,除了一般常見的皮膚色外,還有白淨皮膚與曬黑的皮膚等各種變化,不同的體型也會搭配不同膚色。

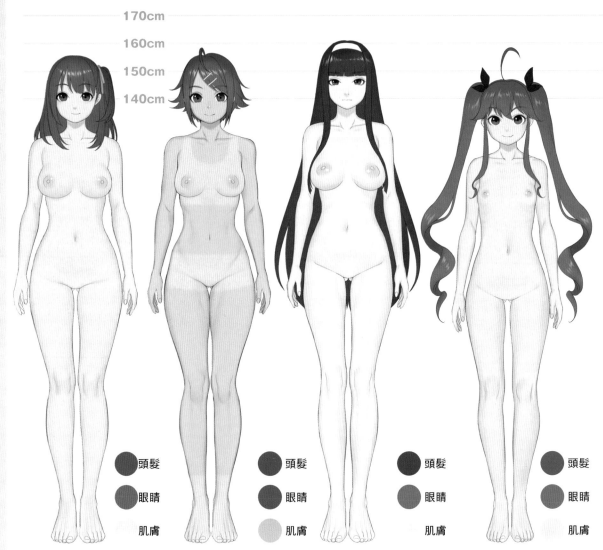

170cm
160cm
150cm
140cm

○ 頭髮
○ 眼睛
○ 肌膚

○ 頭髮
○ 眼睛
○ 肌膚

○ 頭髮
○ 眼睛
○ 肌膚

○ 頭髮
○ 眼睛
○ 肌膚

大小姐型
體格適中,身高設定為10幾歲後半平均值的154cm。髮色為褐色,營造出柔和印象。肌膚是以黃色為底的基礎色。

活潑型
以充滿健康的曬黑小麥色做為膚色,展現出角色個性。身高則是稍微高於平均值,畫出腹肌,強調緊實的身體。髮色為偏紅的褐色,賦予人既活力又開朗的感覺。

冷酷型
身高挺拔的模特兒體型。黑髮的強烈色調能使輪廓緊實,賦予人認真沉穩的印象。肌膚搭配上蒼白的顏色,營造出清秀、稍微冷淡的氣息。

小惡魔型
為了展現出年幼的角色特性,會採用身高較低,凹凸變化較不明顯的幼兒體型。髮色為紫紅色,就能同時展現出來自暖色系的活力,以及強烈色系的華麗印象。

暖色系感覺溫和、寒色系感覺冷淡，顏色本身也有各種意象。掌握顏色擁有的印象後，對角色賦予個性會非常有幫助。

 紅色系　會聯想到血、火焰、生命力的顏色。能賦予活力、熱血、熱情等充滿活力的印象。

 綠色系　會聯想到草木、風的顏色。能賦予人沉穩、溫柔、放鬆的安心感。

 褐色系　會聯想到大地、樹木的顏色。能營造出樸素、沉穩、柔和等，帶有安定感的印象。

 藍色系　會聯想到水、天空的顏色。賦予人有智慧的、冷酷、冷淡、爽朗等印象。

 粉色系　會聯想到戀愛、情感的顏色。會讓人感受到甜美、可愛形象、女性化等溫和氛圍。

 黑色系　會強烈感受到威顏、厚重感的沉重顏色。屬於收縮色，具有讓輪廓緊實的效果。

 黃色系　會聯想到太陽、光線的顏色。是能夠營造出開朗、活潑、熱鬧等愉快氛圍的色調。

 紫色系　會聯想到優雅、妖豔的顏色。是能夠營造高貴、雅致、充滿神秘感等，崇高卻又充滿謎樣的氛圍。

 白色系　會聯想到神聖、純淨的顏色。除了純真、清秀、不受汙染，還帶有神秘感。

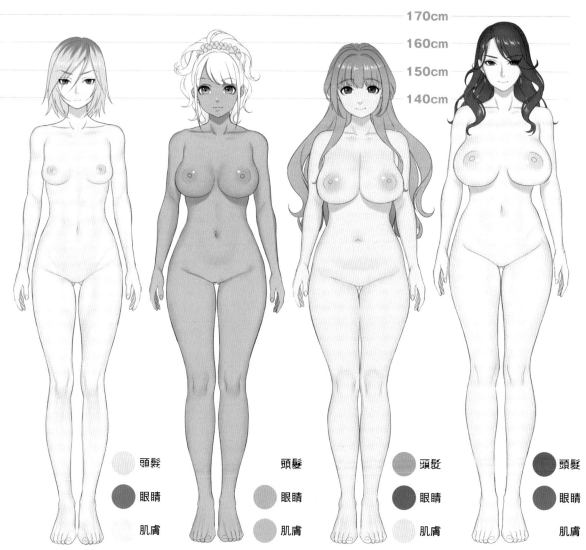

170cm
160cm
150cm
140cm

頭髮　眼睛　肌膚

太妹型
稍微緊實的苗條體型。可用偏白的肌膚，來表現夜晚型的生活模式。頭髮染成明顯的金色，與白色肌膚形成對比，賦予人不良印象。

辣妹型
乳房與大腿都比標準更豐腴的好身材。染成白金褐色的亮色系金髮，以及日曬到相當漂亮的肌膚，都能表現辣妹時尚。藍色眼睛會讓人聯想到角膜變色片。

穩重型
為了展現出姐姐的感覺，身高必須稍微高一些。肌膚設定時，稍微加強會給人溫度的暖色系，就能營造出帶母性且充滿肉感的印象。髮色為橄欖色，營造穩重氣息。

女王型
高個子，8頭身的模特兒體型。髮色挑選飽和度較低的灰棕色，營造出成熟、雅致的印象。透過稍微帶藍的膚色，展現出冰山美人的氣息。

131

病嬌型角色的繪法

在具故事性的作品中，有些物語是因為存在消極型的角色，才有辦法展開。就來讓我們看看，該如何描繪本章8種類型角色除外的羞怯型女子。

◀ 站姿

稍微陰沉、氣氛消沉的站姿。老是低著頭，無法直視對方眼睛的模樣，搭配上緊抓裙子的動作，表現出怕生的性格。

用聳起的肩膀，表現出在人前的緊張模樣。在頸部畫出大片陰影，描寫角色低頭稍微駝背的樣子

緊揪住的裙子就像窗簾一樣被往上提起，使裙子下擺形成平緩的皺褶

內八的雙腳會讓人感覺相當懦弱。穿上運動鞋，營造出與裙子完全不搭的土氣形象

▶ 難為情

感到難為情而別開臉的模樣，畫出高聳肩膀手臂交叉緊握的動作，便能傳達出緊張感。表情則是八字眉搭配上變形成波浪狀的嘴型，表現出相當困惑的感覺。

緊握書本等小物，強調角色認真的性格

雙手手腕朝內，營造出不善於與人互動的內向氣息

◀ 驚嚇

手部緊握的吃驚動作。閉眼搭配前傾的身體，就能描繪出身體受到驚嚇，稍微拱成圓形的樣子。嘴巴緊縮成M字形，營造出緊張模樣。

▶ 病嬌（弱）

用剪刀剪下照片中的某人，並帶著淡淡微笑的場景。想像著光源位於下方，在胸部與臉的上半部加入陰影後，就能營造出可怕氣氛。去除眼睛的亮部，會更顯陰暗。

在嘴邊、眼睛、眉間畫入帶擬真效果的皺褶，就會變成充滿恐怖氣息的表現。想要描繪帶有強烈壓迫感的表情時會非常具效果

◀ 病嬌（強）

已是瘋狂狀態的表情。以較小的球狀清楚描繪出黑眼球，且眼瞼完全蓋不住黑眼球，變成大大睜開的三白眼後，就會是讓人感到恐懼的眼睛。以誇張的手法畫出嘴角兩側裂開的感覺，表現出瘋癲的笑容。

第 3 章

陰影與著色的呈現

透過陰影與著色，能更加凸顯角色的魅力。用陰影改變印象或加強表現的手法，用著色來呈現質感等，讓我們一起學習各種呈現方式吧。

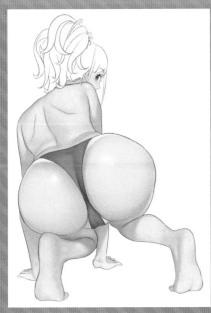

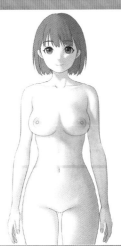

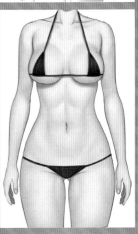

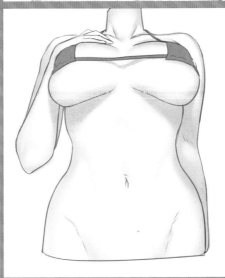

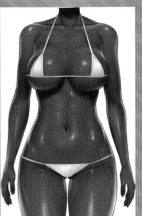

Lesson 1 透過陰影呈現出身體的立體感

陰影是呈現立體感時相當重要的關鍵。透過事先設定光源位置，加入陰影，就能大大改變插畫的視覺。

利用陰影角度，改變印象

基本陰影描繪法　設定光源位置，決定加入陰影的區域，並以單色塗繪。暈染陰影邊界線，使其成漸層狀，讓作品更加立體。

決定光源位置　　　　　　　以影子色塗上陰影　　　　　　暈染邊界線

來自各種角度的光線　設定各種角度的光源，讓陰影位置有所變化。即便是同一畫作，也會隨著從哪個方向畫入陰影，使作品印象完全改變。

來自斜上方的光線
光線照在臉上的話，能讓角色表情看起來很開朗。此外，依照形成陰影的位置，也能增加深度，展現立體。

光源位置

左上

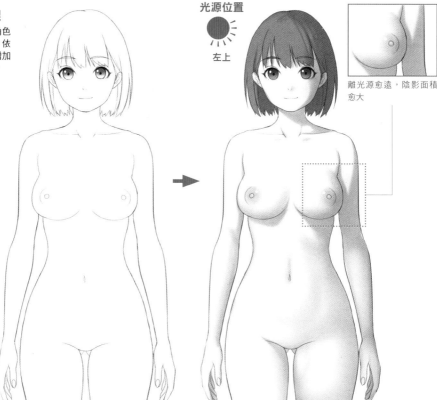

離光源愈遠，陰影面積愈大

來自正上方的光線

來自正上方的光線,能讓角色整體看起來非常有立體感。然而,若加入太強烈的陰影,反而會讓表情看起來很暗。

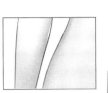

從身體由上往下,以像是畫出淡淡漸層的方式加入陰影

來自正上方的光線(室內)

這是如室內光線般較弱的光線,而非像太陽般的強烈光源,於整體形成淡淡陰影的狀態。陰影並不帶有任何印象,適合使用在單純地想讓角色看起來更立體的情況。

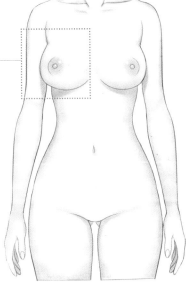

臉上的陰影不可太重,只須在身體凹凸處加入淡淡的陰影即可

來自側面的光線

來自側面的光線會使一半的身體被陰影遮蓋住,賦予角色虛幻的感覺。適合用在描繪充滿神秘氣息以及從表情中看不見心中情緒的時候。

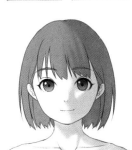

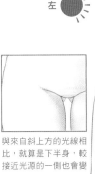

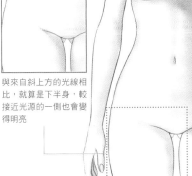

與來自斜上方的光線相比,就算是下半身,較接近光源的一側也會變得明亮

來自正下方的光線

正下方的光線會讓表情與眼睛變暗,令人感到害怕。描繪反派角色或充滿神秘感的角色等,想營造出可疑氣氛時會非常有效果。

眼睛被陰影蓋住,呈現可疑氣氛

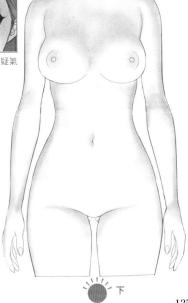

 # 用陰影強調肉感

強調上半身的陰影

在身體各部位的根部加入陰影的話，看起來將更立體與生動。針對想要特別強調的臉部與乳頭打光，就能變得更顯眼。

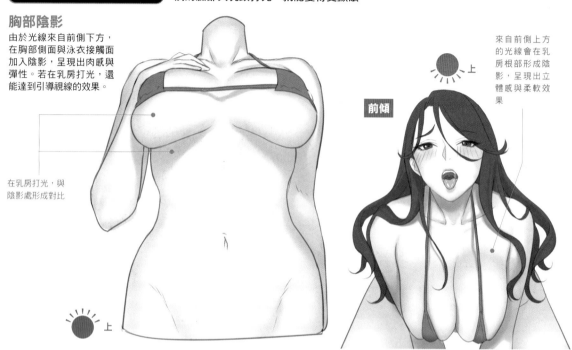

胸部陰影

由於光線來自前側下方，在胸部側面與泳衣接觸面加入陰影，呈現出肉感與彈性。若在乳房打光，還能達到引導視線的效果。

在乳房打光，與陰影處形成對比

上

來自前側上方的光線會在乳房根部形成陰影，呈現出立體感與柔軟效果

前傾

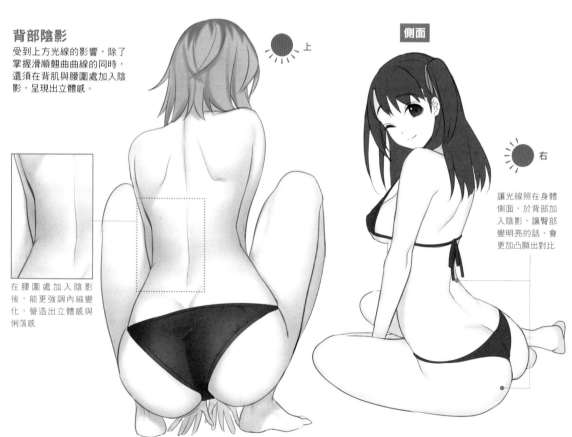

背部陰影

受到上方光線的影響，除了掌握滑順翹曲曲線的同時，還須在背肌與腰圍處加入陰影，呈現出立體感。

在腰圍處加入陰影後，能更強調內縮變化，營造出立體感與俐落感

上

側面

右

讓光線照在身體側面，於背部加入陰影，讓臀部變明亮的話，會更加凸顯出對比

強調下半身的陰影

針對擁有大量可動範圍的下半身部位，可讓角色擺出強調比基尼線或臀部的姿勢，並加入陰影，用性感的方式呈現肉感。

腰部周圍陰影

在正面照到光線的腰部周圍處畫入陰影，將能讓比基尼線與臀部更加吸睛。不妨在想強調的位置加入亮部，營造出對比。

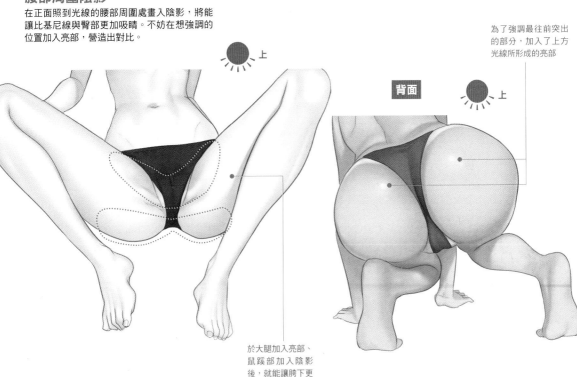

上

為了強調最往前突出的部分，加入了上方光線所形成的亮部

背面 上

於大腿加入亮部、鼠蹊部加入陰影後，就能讓胯下更為顯眼

腿部陰影

從上方往腿部照下明亮光線，能使人的目光集中於大腿。若在膝窩關節處畫入陰影，便可形成對比。

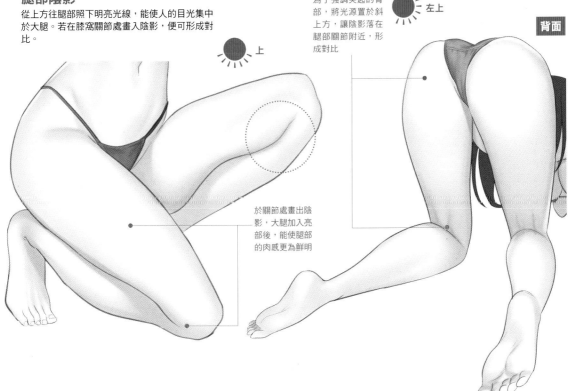

上

於關節處畫出陰影，大腿加入亮部後，能使腿部的肉感更為鮮明

為了強調突起的臀部，將光源置於斜上方，讓陰影落在腿部關節附近，形成對比

左上

背面

透過上色就能有各種不同的呈現

在上色過程中，能夠透過不同的膚色、深淺與陰影畫法，來描繪出各種體型。衣服也能以相同的方式，用上色來控制軟硬度等各種質感。

以顏色及深淺呈現體型

陰影的基本描繪法

讓我們以一般的平均體型為基礎，搭配長肉的部分畫出肌膚的深淺變化，為角色體型加入變化吧。

胖瘦適中

陰影主要會落在輪廓線。在腹部周圍加入縱向陰影後，就能營造出俐落的感覺。

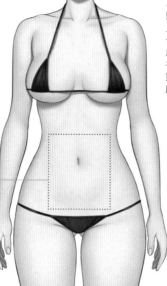

針對平坦腹部的胖瘦表現，可於腹部周圍的陰影加入淡淡的漸層效果

脂肪稍多

將胸部等各部位根部加入像是暈染般的深淺變化後，便能呈現出立體感。畫出橫向肚臍，並在腹部周圍加入橫向陰影的話，即可營造出帶脂肪的肉感。

為了呈現腹部脂肪，可於肚臍下方畫出深色陰影，讓下腹部有隆起的感覺

肌肉質感

在胸部或腹部等細緻部位的根部加入陰影，呈現出肌肉繃緊的感覺。加亮肉體凸處，看起來會更顯立體。

在肚臍正上方與兩側畫出縱長的細陰影，就能使肌肉看起來相當緊實，呈直線狀浮起。

汗水與汁液的呈現

舒爽的汗水　　黏稠的汁液

用液體呈現性感

肌膚被液體沾濕的話，會更顯性感。汗水會稍微帶點透明感，且位置須避掉身體凸處。呈現汁液時，則可強烈表現出汁液本身的顏色，滴垂在胸部或大腿等充滿女人味的部位，賦予人違背道德的性感印象。

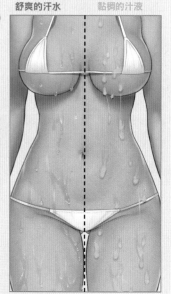

褐色肌膚的呈現

褐色肌膚能賦予角色健康、解放、開朗等既明亮又外放的感覺。此外，身體線條也會看起來更緊實。

褐色肌膚

與淺褐色相比，曬黑到剛剛好的褐色肌膚會讓角色看起來充滿奔放活力。此外，強調陰影的同時還能讓身體更顯緊實。

 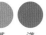

基本色　淺陰影色　深陰影色

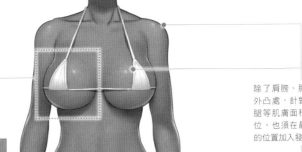

除了肩膀、胸部等身體外凸處，針對腹部、大腿等肌膚面積較大的部位，也須在最向外凸出的位置加入發亮的亮部。

胸部的輪廓線距離光線遙遠，因此會在輪廓線四周形成暗色陰影

淺褐色肌膚

由於褐色的色調較淡，因此亮部不可太過顯眼。曬成小麥色的健康肌膚能夠賦予角色活潑、開朗的感覺。

基本色　淺陰影色　深陰影色

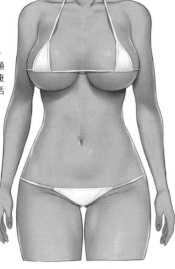

深褐色肌膚

深褐色會給人較強烈的緊實感。在身體凸處加入亮部，就能增添光澤。

基本色　淺陰影色　深陰影色

偏黑的褐色肌膚（光澤）

若肌膚是接近黑色的顏色，就會較難呈現出陰影，但可強調與亮部之間的對比，加強肉感表現，提升性感印象。

基本色　淺陰影色　深陰影色

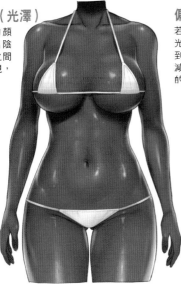

偏黑的褐色肌膚（平光）

若不加入亮部，呈現出平光質感的話，就不會感受到脂肪，充滿輕快感。想減少性感程度時相當合適的膚色。

基本色　淺陰影色　深陰影色

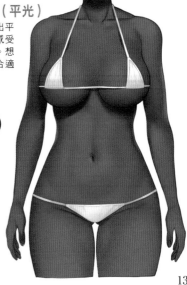

 # 用上色來呈現充滿肉感的肌膚

充滿彈性的乳房上色法

透過衣服陷入肉中時的陰影以及亮部,呈現出乳房的彈性與張力,為角色賦予肉感,使作品更有魅力。

充滿彈性的乳房上色法

上色時,要想像成胸部放著「橡膠充氣球」的感覺。在接地面、下方放入陰影,呈現出柔軟感與重量。

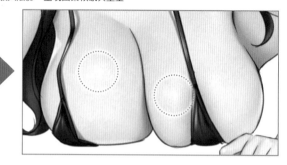

從側邊看見的乳房(亮部)

在胸部打光,能夠發揮強調乳房張力的效果。此外,在乳房根部處加入陰影,就能更顯圓潤感與立體感。

交疊的乳房

減少小乳房的陰影,表現出帶張力的感覺,大乳房則是加入陰影,畫出柔軟表現。針對貼合面,可畫出大胸部變形的狀態,讓大小乳的差異更明確。

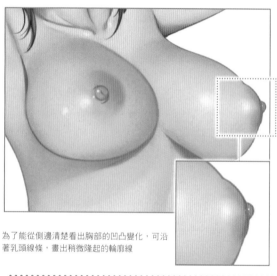

為了能從側邊看清楚看出胸部的凹凸變化,可沿著乳頭線條,畫出稍微隆起的輪廓線

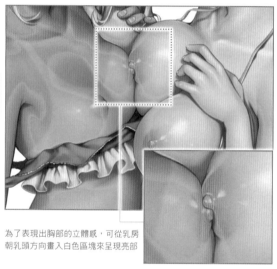

為了表現出胸部的立體感,可從乳房朝乳頭方向畫入白色區塊來呈現亮部

充滿真實感的肌膚上色技巧

血管的呈現

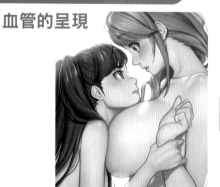

胸部血管

若能夠看見胸部淡淡的血管,便可增加角色的真實感。用充滿張力的面來掌握胸部的圓潤表現,描繪出血管的話,便能呈現肌膚的透明感。

充滿魅力的臀部上色法

下半身的可動範圍部位較多，因此可透過陰影的呈現，控制肉體的張力、圓潤感及柔軟感。

充滿魅力的臀部上色法

從臀部輪廓線朝照有光線的位置，以像是漸層、由暗變亮的方式加入陰影。若能呈現出清晰對比，感覺就會充滿張力。

帶光澤的臀部

在陰影加入對比，展現立體感。此外，若在最亮的位置加入亮部，還可強調亮澤感。

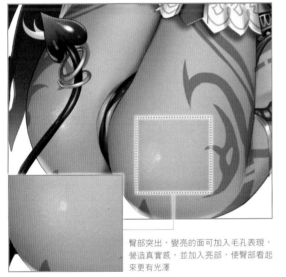

臀部突出，變亮的面可加入毛孔表現，營造真實感，並加入亮部，使臀部看起來更有光澤

突起的臀部

記住要在下方位置加入陰影，於腿部畫出陰影，並讓臀部凸處變亮。這時若描繪出水滴，會使呈現上更加立體。

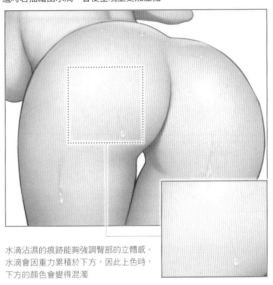

水滴沾濕的痕跡能夠強調臀部的立體感。水滴會因重力累積於下方，因此上色時，下方的顏色會變得混濁

毛孔的呈現

上半身的毛孔

與只加入亮部的效果相比，將不甚光滑的布料貼附於肌膚上加入亮部，會讓肌膚看起來更有光澤。

第1章 關於女性的身體構造

第2章 各類型女性角色的繪法

第3章 陰影與著色的呈現

 # 用亮部與陰影表現衣服質感

衣服上色的呈現　透過陰影的協調表現，來呈現衣服的質料與素材感。在呈現衣服厚度時，運用亮部將會效果顯著。

軟與硬的呈現

柔軟布料
會在布料塌陷處及凹折重疊形成皺褶處加入陰影。暈開陰影的邊緣，呈現出漸層狀，便能營造柔軟的感覺。

硬挺布料
硬挺布料不易彎曲，因此相對於布料的顏色，會在亮部及陰影邊緣形成清楚的形狀。若布料顏色與陰影顏色的明暗表現有顯著差異，就能呈現出硬挺質感。

帶光澤的質感與平光質感的呈現

帶光澤的質感
於凸處加入亮部、凹處放入陰影，便可表現出對比。若能在細緻皺褶處加入陰影，就能呈現出更有光澤的質感。

呈現紅色光澤時，可將亮部畫成鮮豔的亮紅色，其周圍則是塗上較暗的紅色，讓界線更加清晰

平光質感
在變暗的部分加入大面積陰影，並朝明亮處以漸層的方式上色，便能營造出滋潤的感覺。畫皺褶及亮部時，則須暈開輪廓。

若是平光的白色系衣服，就完全不須加入亮部，而是在亮面與暗面畫出滑順的漸層

處理白色布料的亮澤時，可將亮部塗成全白，其餘則塗成灰色，以亮部描繪線條，呈現出布料的皺褶與凹凸變化

平光黑的衣服先將大部分的面積塗上黑色，並以較亮的黑色塗繪沿著輪廓線的線條與衣服皺褶，隆起凹凸變化

透明布料的呈現

描繪透明布料時，可在描繪完打底的肌膚與衣服後，調整繪圖軟體中，圖層的不透明度等功能，來呈現透明感。

蕾絲

描繪蕾絲時的重點，在於要分別畫出布料透明的部分以及帶有紋樣、不透明的部分，如此一來才能呈現蕾絲的透明感。

在肌膚上畫出重疊的透明白色，來呈現蕾絲質感。與椅子等物體的貼合面則是要畫出紋樣歪斜的形狀

重疊多層透明蕾絲，增加蕾絲密度。若要呈現出立體感，就必須讓蕾絲的邊緣與隆起的部分密度更高。

黑絲襪

用黑色打底，並塗上淡淡膚色的方式，來呈現黑絲襪。腳突出的部分則是疊塗膚色，以展現透明感。

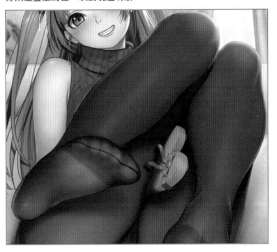

用膚色框出腳尖與腳跟的形狀，會讓黑絲襪裡頭的腳看起來更立體，同時帶有透明感。完成時不妨利用紋理（Texture）功能，提升黑絲襪的質感。

破損布料的呈現

若要讓破損的衣裝呈現出躍動感，就必須在描繪完衣裝原型後，將部分切除，並讓與切除形狀相同的碎片飛舞於旁。針對網襪類伸縮性較佳的素材，露出大片的肌膚便能展現出布料破成大洞的模樣。

若要描繪出遭到強力破壞衝擊，可將衣裝碎片加入暈染等效果，藉由物體模糊的模樣，展現出速度感。

TITLE

怎麼可以可愛又性感！女生多變造型畫法

STAFF

出版	三悅文化圖書事業有限公司
作者	柾見ちえ
譯者	蔡婷朱
總編輯	郭湘齡
文字編輯	徐承義　蕭妤秦　張聿雯
美術編輯	許菩真
排版	執筆者設計工作室
製版	明宏彩色照相製版有限公司
印刷	龍岡數位文化股份有限公司
法律顧問	立勤國際法律事務所　黃沛聲律師
戶名	瑞昇文化事業股份有限公司
劃撥帳號	19598343
地址	新北市中和區景平路464巷2弄1-4號
電話	(02)2945-3191
傳真	(02)2945-3190
網址	www.rising-books.com.tw
Mail	deepblue@rising-books.com.tw
本版日期	2021年4月
定價	380元

國家圖書館出版品預行編目資料

怎麼可以可愛又性感!女生多變造型畫
法 / 柾見ちえ作；蔡婷朱譯. -- 初版. --
新北市：三悅文化圖書, 2020.05
144面；18.2 X 25.7 公分
ISBN 978-986-98687-2-3(平裝)

1.漫畫 2.人物畫 3.繪畫技法

947.41　　　　　　　　109005055

ORIGINAL JAPANESE EDITION STAFF

編集協力	石川悠太、茅根駿（STUDIO HARD DELUXE Inc.）
	田沢佑太、坂あまね、石坂由生子、馬詰忠道
	斎藤未希、植木治子、白河優希（Cyberdyne Inc.）
デザイン・DTP	鴨野丈、汐田彩貴、
	下鳥玲奈（STUDIO HARD DELUXE Inc.）
企画・編集	呉星日（グラフィック社）

How to Portray Sexy & Cute Girl Characters
© 2018 Chie Masami
© 2018 Graphic-sha Publishing Co., Ltd.

This book was first designed and published in Japan in 2018
by Graphic-sha Publishing Co., Ltd.
This Complex Chinese edition was published in 2020
by SAN YEAH PUBLISHING CO.,LTD.

Original edition creative staff
Production cooperation: Cyberdyne Inc. (www.cyberdyne.co.jp/credit01)
Planning and editing: Seijitsu Go （Graphic-sha Publishing Co., Ltd.）